U0101679

书画巨匠艺库

花鸟人物卷

蒋兆和（1904—1986），被称为20世纪中国现代水墨人物画的一代宗师，中国现代画坛独领风骚的艺术巨匠。他是"五四"运动以来极具变革思想的艺术家之一，中国现代著名画家和美术教育家，中央美术学院教授，为徐悲鸿写实主义绘画体系的重要人物。在徐悲鸿先生的影响下，他集中国传统水墨技巧与西方造型手段于一体，在"写实"与"写意"之间架构全新的笔墨技法，极大地丰富了中国水墨人物画的表现力，蒋兆和在水墨人物画领域中把中国画特有的造型魅力最大化，使中国的现代水墨人物画一跃而并立于世界现实主义绘画的行列。蒋兆和学贯中西的代表作《流民图》，以其前所未有的宏大、悲壮，以浑厚有力的笔触揭示了大师至真至善的人性，倾泄着对战争的愤怒，表达了对正义与和平的呼唤。

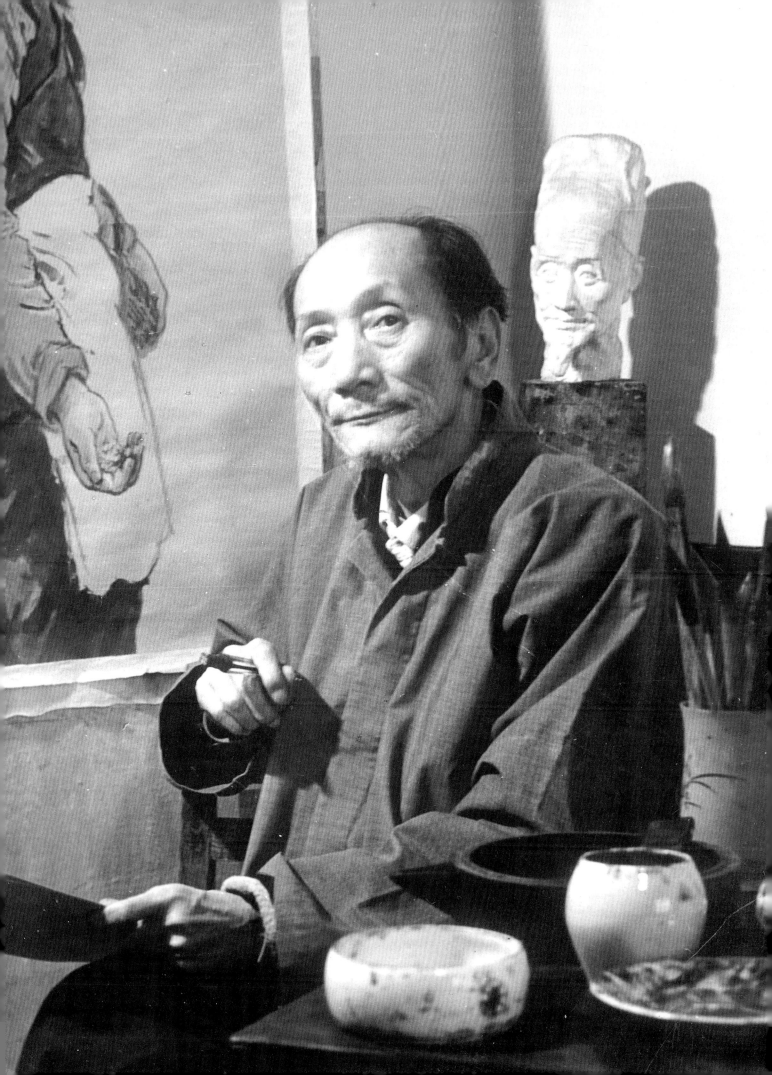

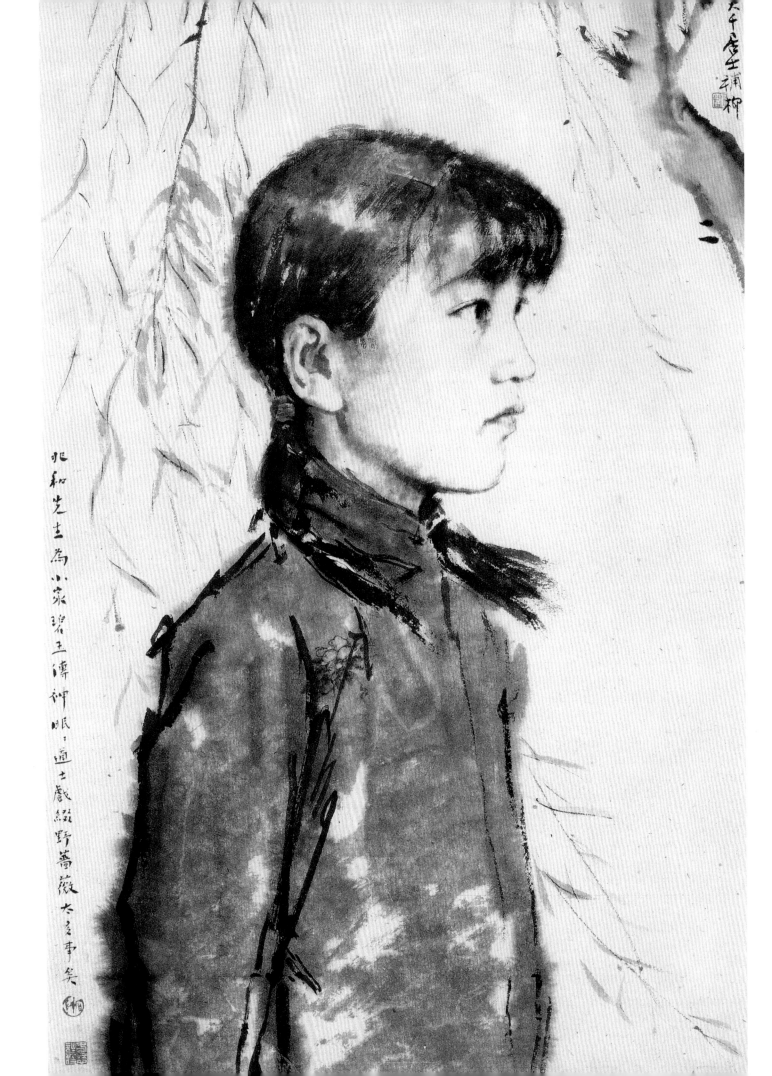

书画巨匠艺库·花鸟人物卷

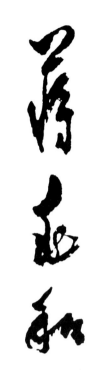

蒋兆和人物写生讲义

蒋兆和 著

蒋代平 编

上海人民美术出版社

从中国人物画的发展谈谈蒋兆和的画

代 序

 绘画取材于人物的通称人物画。中国古代人物画有着辉煌的历史，艺术成就很高，丰富多彩。有肖像画，也有带情节的故事画；有写实的，也有变形的；有大场面的，也有不带任何环境和背景的。

 大家公认，中国绘画五代以前是以人物画为主。为什么呢？我想是社会需要，人物画的社会功能有它的特殊性。南齐谢赫总结成"图绘者，莫不明劝戒，著升沉，千载寂寥，披图可鉴"。也像《孔子家语·观周》当中所记述的："孔子观乎明堂，睹四门牖，有尧舜之容、桀纣之像，而各有善恶之状，兴废之戒焉。独周公有大勋劳于天下，乃绘像于明堂。"自古以来，画人物作者爱憎鲜明，画周公是表彰他"有大勋劳于天下"，画尧舜和桀纣正是为了塑造出善与恶的两种类型。目的很明确："恶以诫世，善以示后。"从绘画遗存来看，出土的帛画，主要人物都是墓主人，为墓主人树碑立传。汉代画像石画有许多孝子故事，也画《荆轲刺秦王》、《泗水取鼎》一类的故事画，褒贬也很明确。传为顾恺之的作品《女史箴图》、《洛神赋图》也都重视教化作用。唐代阎立本的《步辇图》是为唐太宗李世民树碑立传、歌功颂德的。像这种皇帝接见使者的题材一直到清末的《点石斋画报》中还可找到类似的场面。现代社会由于摄影、录像等现代科技的发达，古代绘画的有些功能已经被取代。现代人拥有照相机和摄像机的人很多，大家愿意照相，还有多少人愿请人画像？这是社会发展对绘画带来的影响，是古人所无法预料的。古代画史画论根据当时情况进行总结，有些道理还是值得借鉴的。张彦远在《历代名画记》叙论中概括地说："记传所以叙其事，不能载其容；赋颂有以咏其美，不能备其象；图画之制所以兼之也。"图画与记传、赋颂不同的特点是"载其容"与"备其象"。图形是绘画的特点，通过图形达到"成教化，助人伦"的作用。不论从绘画遗存还是文献记载，都能看到古代对人物画的重视。

 五代以后，山水画、花鸟画都已形成独立的画科，发展很快，特别是宋元以后，由于文人画的发展，在绘画观念上和古代有所不同。我们可参阅美术史书上对其他人物画家的评论。评价黄慎的人物画，认为早年用笔设色十分工细，中年之后，由工笔而小写意，进而大写意，用秃笔挥写，势若草书，以简取繁，于粗狂中见精练。

评价闵贞的人物画，认为从徐渭、朱耷的写意花鸟画中吸取营养，笔墨放纵，衣纹随意转折，气势豪迈，所作构图奇特，手法新颖，如《八子观灯图轴》画八个小孩拥聚在一起争看花灯的情景。评价改琦、费丹旭的人物画，认为他们的仕女画中所塑造的尖脸、樱口、削肩、柳腰弱不禁风的仕女形式，反映了当时文人士大夫的女性美理想，有缺乏人物个性，流于定型化的缺点。

以上这些评论，反映出明清以来人物画家已经离开形似、神似、传神写照的一般法则，作者将所表现的题材，视为物，作者是借物抒情，抒发的是作者的感情，除了民间流传的写真术外，其他绘画，不论佛道题材，还是仕女题材的人物画，画的是谁已经不太重要了。重要的是笔墨趣味如何，神韵如何，甚至可以脱离开对象，传达作者的精神，表现的对象成了作者精神化身。这样一来已经逐渐脱离开品评的客观标准。到了清代末年，海上画家云集。在众多的海上画家当中人物画家最突出的应该是任伯年和吴友如。任伯年受到他父亲民间画师的影响，有写真术的基础，是19世纪末期人物画最有成就的代表。肖像画、带情节的故事画他都很擅长，可惜在他之后写真术的技法基本失传了。人物故事画的市场也逐渐被花鸟画所取代。任伯年绘画进入绘画市场的还是以花鸟画占上风。吴友如开始画仕女人物画，后来改画时事新闻画，影响才逐渐提高。后来其弟子大多步入广告业的连环图画的制作，成为连环画作者，这也反映了社会发展变化，对人物画提出了新的要求，画家正在不断适应变化中的社会需求。

辛亥革命以后，特别是五四新文化运动的影响，当科学与民主的大旗举起之后，对美术的影响也很明显。蔡元培高举美育的旗帜，强调美感教育作用。康有为、蔡元培、陈独秀都主张吸收洋画与写实主义精神改革中国绘画。蔡元培讲过："今吾辈学画，当用研究科学之方法贯注之。除去名士派毫不经心之习，革除工匠派构守成见之讥。用科学方法以入美术。"将写实定为科学方法，对文人名士的任意涂写和工匠技师的刻画模仿都认定为不科学。另外就是接受西方文艺复兴人文主义的影响，将描写人、表现人、塑造英雄人物视为文艺作品至高无上的神圣任务。向往中国的文艺复兴，幻想达·芬奇、米开朗琪罗的出现，人物画受到空前重视，成为一个新时代的开始

的标志。20 世纪是中国人民民主革命取得胜利的时代，五四新文化运动正是处在中国反帝反封建革命运动的高潮时期，对中国传统文艺比较简单化地引入封建旧文化当中，并没有做过具体的分析，分清什么是精华和糟粕，主要强调它的腐朽没落，对文艺的继承性也不认识，而想重新开始，找到附和人民革命时代的新文艺。当时大量派出留学生和兴办新学，都是想寻找一种新的科学体系，以挽回中国艺术发展中的颓势。将写实主义定为科学方法用来挽救中国美术的一剂良方，这不是某一个人的兴趣爱好，而是经过多少人的比较研究，确认写实主义是求真、求善、求美是体现真善美统一的艺术，对当时流行的脱离社会现实、脱离人生、脱离大自然的已陷入形式主义泥潭的旧艺术不论从哪方面都显得格外清新。艺术要发展就要回归到现实社会，回归到人生为起点，要师造化，行万里路，回归到大自然中去吸取营养，又要从为我服务、表现自我，回归到为社会服务直面人生。这反映出两种不同的倾向，在这新与旧尖锐矛盾当中。提倡和拥护新的写实主义潮流的人确实大有人在。各美术学校就是新学的大本营。艺术观念是形形色色的，并不统一，但在实践上，特别是在人物画的实践上做出突出成绩的是徐悲鸿和蒋兆和。

徐悲鸿和蒋兆和生活在同一时期。徐悲鸿（1895—1953）、蒋兆和（1904—1986）共同在世近半个世纪。徐先生是长者是老师辈，热情地帮助过蒋先生，两人都受到新文化运动思潮的影响，共同为新文化的建立做出了贡献，在实践中又各自展现出自己的特点。

徐悲鸿留学法国，掌握了一套熟练的素描技法，他画的肖像已经不是任伯年掌握的写真术，而是依据素描法则画成的。《李印泉像》、《泰戈尔像》、《九方皋》、《愚公移山》、《巴人汲水》绝不是简单的西法加水墨，而是吸收、消化、融和中外古今的艺术成果，形成有自己特色的画幅。

蒋兆和没有经历留学的过程，而是在上海滩上通过实干得来的艺术本领。他在上海不论工艺美术、图案、橱窗设计、雕塑，几乎什么都干过，最后才转向绘画。先油画后中国画。在蒋兆和转向从事绘画的二十世纪三十年代，中国画坛经过新文化运动和文艺大众化的左翼文化运动，确实五彩纷呈，丰富多样。从艺术思想倾向看，

他更接近赵望云和黄少强。赵望云（1906—1977）从20年代末开始尝试以中国画形式写生劳动人民生活。黄少强（1900—1942），岭南画家，以表现劳苦大众生活著称。面对半封建、半殖民地的旧中国，劳动人民的生活疾苦，受到一批艺术家的关注，同情他们，反映他们的生活，唤醒全社会关心中国人民已陷入水深火热当中的灾难，进而对造成这些灾难的旧社会提出控诉。艺术家同情被侮辱和被损害的形象是带有国际性的艺术潮流，德国的珂勒惠支就是如此。中国年轻的艺术家，受其影响的居多。蒋兆和从转入绘画以后，就在探索如何以丹青写平民百姓。他努力奋斗的是"丹青难绘生民苦"。从《黄包车夫的家庭》、《一个铜子一碗茶》开始，他的艺术倾向就是鲜明的。《街头叫苦》、《朱门酒肉臭》、《流浪的小子》已经逐渐成熟，我认为他已经画了无数张小幅的《流民图》，他的每一张小画都充满了血和泪的控诉。更可喜的是他运用水墨表现形式和他所要表现的内容达到十分完美的谐和，形成为独特的个人风格。

抗战爆发以后，蒋兆和酝酿创作大幅《流民图》正是他在战前一系列作品的进一步发挥。全民族的灾难更加激励他寻找更重大的主题。和平与战争一直是世界性的大题目，战争给人民带来的流离失所、家破人亡的凄惨景象，特别那民族危亡可能发生在旦夕，已经生活在铁蹄之下亡国奴的滋味，都在驱使艺术家去认真地思考，去塑造反战主题。当蒋兆和做过长时间准备之后，他全力以赴地呕心沥血地去表现、去完成它。就画面大小（200cm×1202cm）来也是空前的。这幅大作品，虽然保留着些小幅《流民图》拼装、组合而成的特点，但它是水到渠成的必然结果，是精神上的一次飞跃，也是以民族苦难历史画成的巨幅长卷。只要我们看过蒋兆和画集，就不难感受到作者的脉搏和他的行动轨迹。大幅《流民图》是蒋兆和世界观、艺术观长期形成的一个过程，当然也是一个完美的结晶。在二十世纪四十年代能有如此成就，就更显示他是超凡的。蒋兆和给中国二十世纪人物画立下了一块丰碑。

<div style="text-align:right">

李树声

美术史论家、中央美术学院美术史系教授

</div>

目 录

目 录

上篇·中国人物画艺术

中西画可以互相吸取互相补益

在发展国画的过程中，用传统的技法表现今天的生活，不是毫无问题的。在很多展览会里，有不少作品是以民族传统的技法来表现新的事物的，也有不少作品，具有西画的基础，力求创造民族的形式，这些作品都取得了相当的成就，但还不能说已经达到发展国画的理想要求。由于大家都还在摸索着，只要有一点微小的收获，那都是应该加以表扬和鼓励的。目前国画创作的主要困难是在实践中如何以传统的技法更好地创造现实的艺术形象和用外来的东西丰富我们自己。这只有画家们经过认真虚心的研究以后，才能得到解决。但是今天许多理论家、批评家们在这些方面谈得太不够了，而具有真知灼见，能够有助于实际问题解决的则更少。在国画问题上我赞成百家大大争鸣一番。但争鸣，对于辛勤创作的画家或经验不多的初学者，不能用粗略的鼓噪。据我知道，有些人就爱发表这样一些诸如此类的意见："这不是中国画，是水彩画"，"画倒是新了，但毫无笔墨"，"这不过是中国人画的画而已"，等等。这些言论，显然是中西绘画两种不同的观点在混淆不清，纵然片面，但多少还是值得让我们想一想。另外有一种言论，不愿通过具体的实例去做科学的分析，而一概笼统地斥之为这是"虚无主义"，或那是"保守主义"，这样的说法，作用何在呢？我认为正确的理论，必须建立在对画家们具体的艺术实践的理解上，才不致落空。

现在国画家们大多正在自觉地努力于面向生活，要求以传统的技法表现现实生活。而这些属于初期的尝试性的作品，自然还不可能十分完美。但国画的发展问题，究竟还不能仅靠几个原则和方针来解决，主要要靠国画家们自己的创作实践（包括生活锻炼、思想改造、继承遗产等等）。周扬同志说得好："国画问题，只有国画家们自己才能解决。"的确，客观的环境和别人的意见，都只能作为我们的参考，或者说只能促进我们在创作中更多地更好地思考一些问题。只有真正的好作品，才有最大的说服能力。如果我们仅具有一些有关继承优秀传统的抽象理论，而不针对目前所存在的具体问题加以彻底的研究，得出比较正确可行的结论，还是不会对国画创作有所帮助的。"五四"以来，从事西画的人很多，其作品在社会上的影响也很大。国画虽然已经能够表现现实生活，但其数量和质量都还是不足的。中西绘画

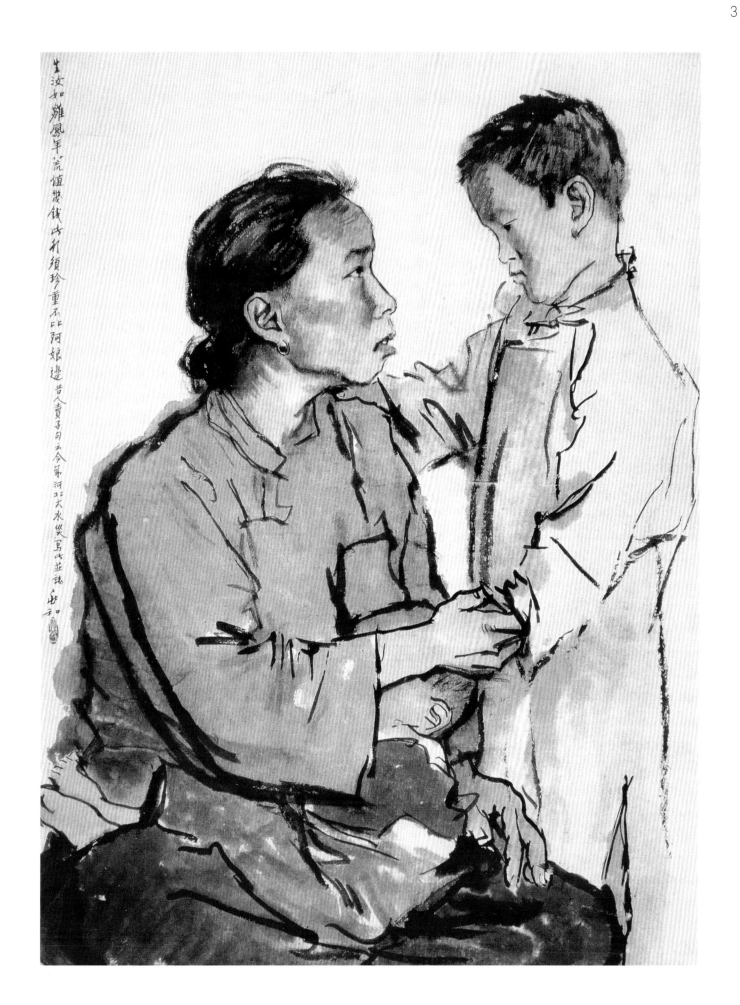

3

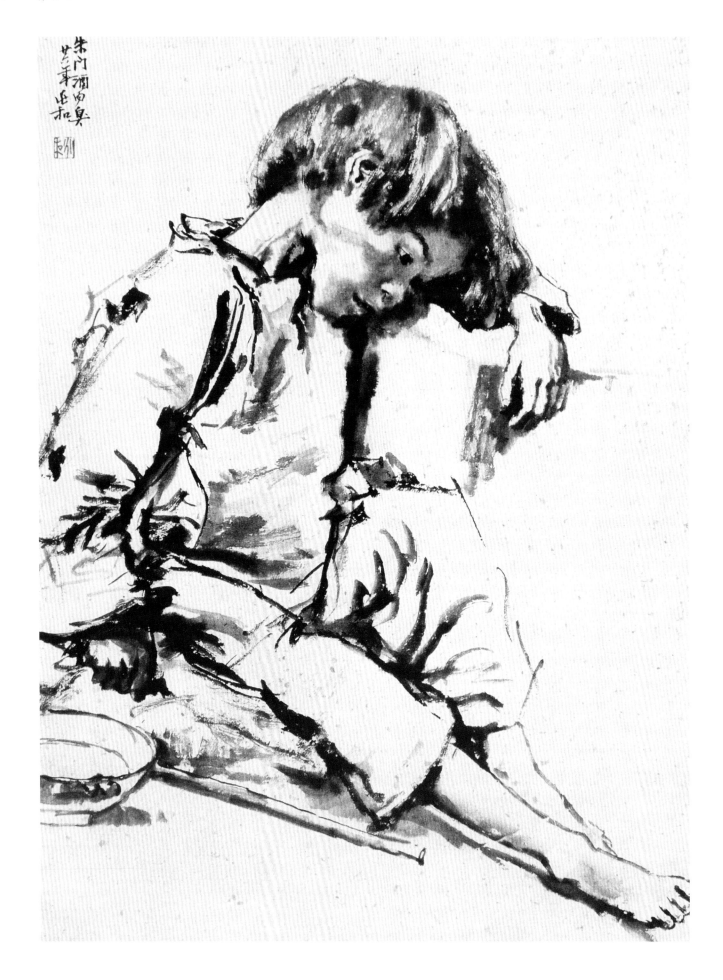

并存这个事实，必然由于表现方法上的矛盾，而形成对立的态度。众所周知，一个中国人画画，首先要尊重并继承自己的民族传统，可是在实际上从事西画的缺乏民族传统的基础或是研究不够，而具有国画修养的又对于西画缺乏正确的理解，因此造成中西画之间不能很好地互相吸取，甚至彼此采取不负责任的互相攻击，这样就不能促进国画的发展。如果大家能互相虚心学习，那就应该很好地研究怎样才能沟通中西绘画的所长，来创造有时代精神的新中国画。如果能真正做到这一点，那么油画也可以有民族的形式和风格，国画的特征也不致局限于运用工具的范围。今天已有不少的画家在从事这样的努力，而且不是毫无成绩的。

俞剑华先生在 1956 年 11 期《文艺报》上所发表的文章里，他着重地提出了"中西画是可以互相吸取互相补益"，我很同意他这样的看法。他着重地提出了"中国人学习西洋画，目的是在批判地吸取它的优点，改正自己的缺点"。又说"学习西洋画不是为了学成一个单纯的西洋画家，而是学成一个兼通中西的中国画家；不是为西洋画多一个模仿者，而是为中国画多一个创造者"。的确，今天在学西洋画的画家们，已经并不认为 20 世纪是油画的时代了，已经重视自己的遗产了。问题就在于如何学习遗产。今天大家都有一个共同的看法，就是为了创造社会主义现实主义具有民族传统民族风格的中国人画的新中国的画；而不是你画你的西洋画，我画我的中国画，这种时代正如俞剑华先生所指出的，已经一去不复返了。

今天既然是中西画并存，画家们就不仅要很好地团结，而且要共同携手前进，其目的在于互相吸取所长，补其所短，不是要求变成混合中西、一样一半的四不像，而是要求"中西兼通"、具有自己独创性的东西。这种独创性，既不脱离民族的传统，也不是固步自封的国粹主义。

但是有人也许要问，中国画有中国画的独特形式和表现规律，与西画有所不同，怎样才能沟通呢？我想一个民族的独特艺术形式，是与其历史的发展情况分不开的。从中国画的传统表现客观事物的造型基础上看，很显然是以线条为主，至于工笔或兼工带写，重彩水墨，或皴擦渲染，都是根据画家对物象的精神本质的体察而创造出来的表现方法，以及多样的技巧变化。但在造型的基本原则上是用线的结构。

所以古人作画先有"粉本"或"白描"，如西画造型基础的素描一样，这仅是

造型方面的主要特点之一。而西画的造型方法之所以与中国画不同，由于强调光线的一定来源，在具体的物象上投射的阴影强弱，形成黑白浓淡等不同的分面，即明暗交界处，以及周围环境的相互影响，形成色彩感光的变化，显示出物体的真实感。至于欧洲各国的民族绘画特点以及各个作家和各派别的创造，又当别论了。我们在这里不过仅从造型方面区别中西画之表现规律的不同而已。然而其共同之点，都是以客观地科学地去分析物象和认识物象，都要求达到"形神兼备"的艺术真实。而达到这种表现艺术真实的规律，不能不看到和重视各个民族的社会发展和思想感情所反映在艺术上的特征和它的独到成就。

为了沟通中西画的所长，首先不是求异而是求同；先知其异之所在，而后方知同中之所长。西画的造型艺术在其素描的基础上，较中国画具有更多的现代科学分析能力，即运用现代科学的知识更好地深入物象的组织结构（如运用解剖、透视、色调、光源关系等等），在刻画物象的精神面貌上容易具体正确。它和中国的传统对物象的观察，"要知其然而必须知其所以然"，才能"应物象形"，和"意在笔先"的道理是一样的。因此吸取西画中掌握现代科学以更好地分析物象是可以的。至于彼此在表现方法上的不同，上面已经说过，一是强调黑白分面，一是着重线的造型，以不同的表现方法而共同地达到艺术的真实感。

黑白分面的主要意义，在于光源投射物体的一定变化而形成浓淡虚实不同程度的黑白分面，显现物象的整个体积感；而不同程度的黑白调子，必须是一定光源下的产物。而光所发生的作用，是由于具体物象的各种不同的结构，不是先有光后有物体，而是先有具体的物体才有光的感受。因此我们首先要科学地去分析物象的组织规律，然后才能在自然环境中得到造型的启示。在写生的时候，对模特儿的观察就不是停滞于表面的现象，必须深入去了解构成这些现象的因素。苏联画家马克西莫夫曾说过："素描的好坏，要看作者对于物象的结构理解与否。"由此可见，造型艺术虽是不同工具和不同的技术方法，但均是造型的手段。而艺术家的造型，决定于对物象的认识。我们所谓的"外师造化，内法心源"，其意义也正是如此。

今天不少中国画家已在学习素描了，也有不少西画家在认真地研究遗产了，那么在不同的表现方法上，找出共同的特点和要求，我想是必要的。如果我们在写生

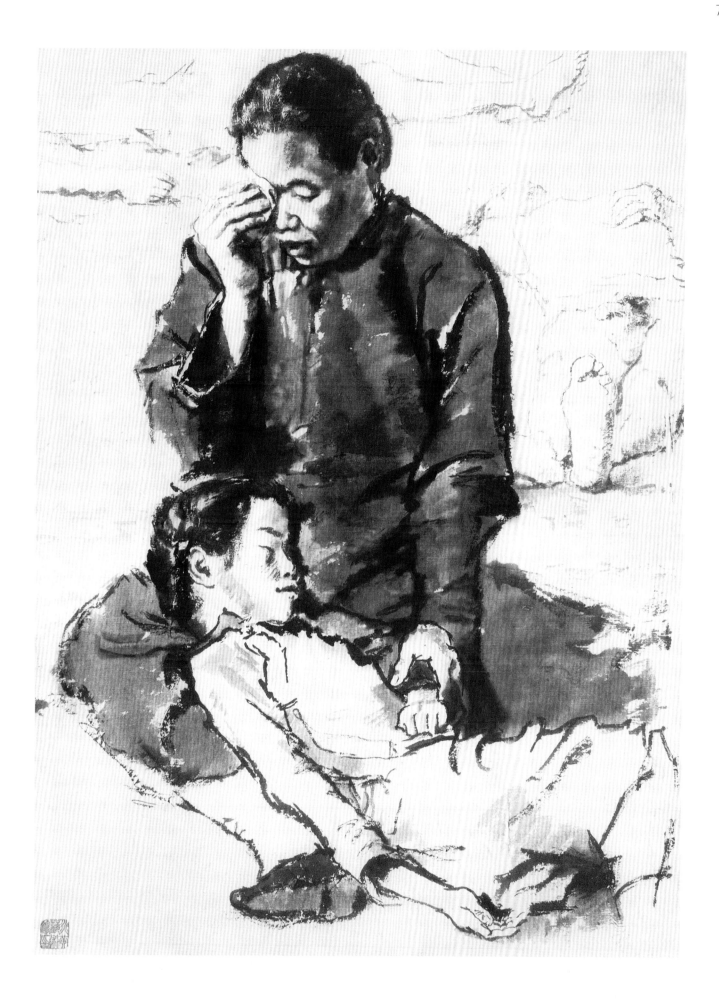

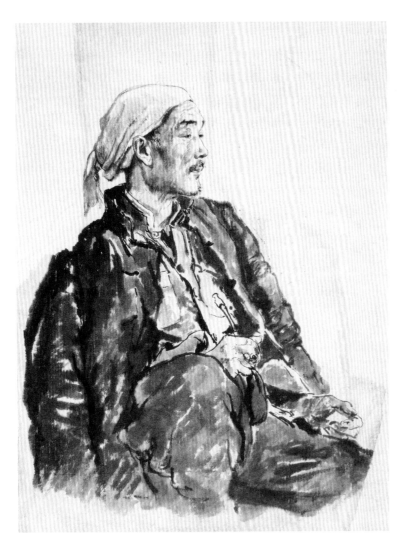

老农

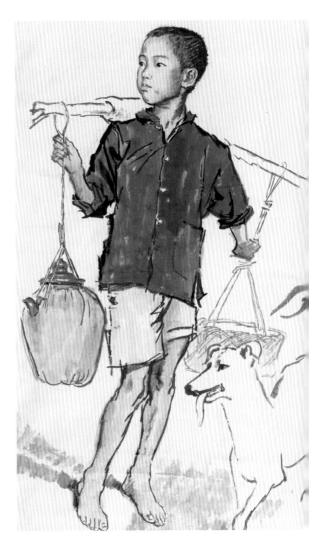

小子卖苦茶

的时候，都能从物象结构的造型原则出发，就不致为表面光影所限制，对民族传统用线造型的规律就更明确，更能认识物象的正确结构，因而对提炼取舍更有肯定性的认识，而不致概念化；也就真能对优良传统的笔墨更好地发挥，就是画一点阴影，也能适当地处理，不会无原则地衬托了。

（编者按：本文略有删节，原名《新国画发展的一点浅见》，发表于《文艺报》1956 年第 24 号）

蒋代平像

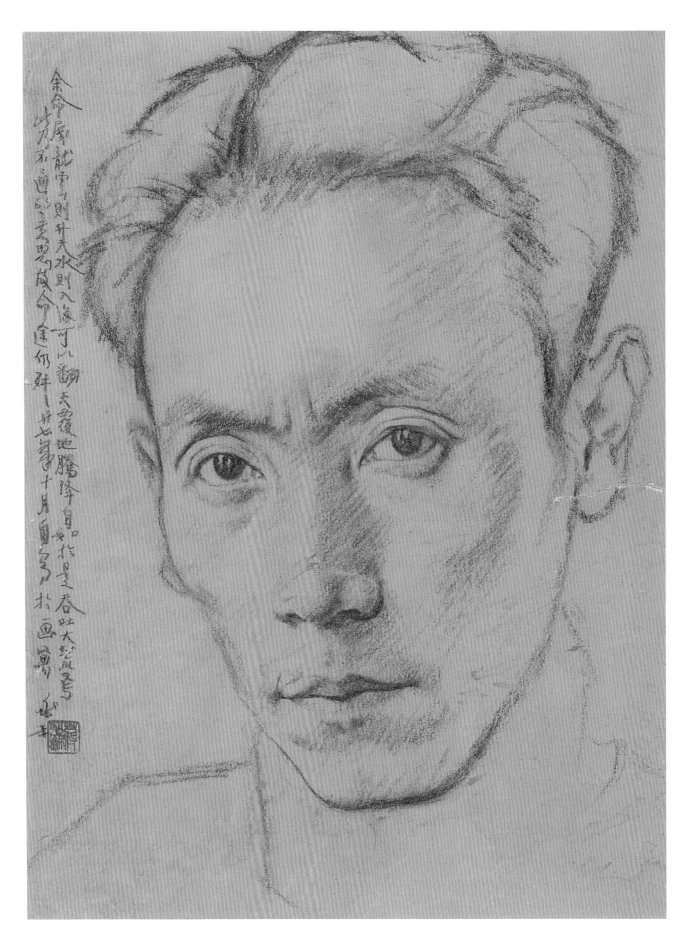

自画像

中西艺术的对话

1981 年 1 月 23 日下午，刘曦林与程永江先生陪同美国美术史家张昕去拜访蒋先生。下文的"张"即张昕，"蒋"即蒋兆和。

张：蒋先生在国外，特别是在日本很有名气，很高兴能看见到您。

蒋：我从小喜欢画画，没有什么成就。美国画家的情况怎样？

张：美国的现代美术，没有什么区别，没有民族的特点。西欧、美国美术都很复杂，不少人最近对中国美术却很感兴趣。

蒋：世界艺术互相影响是必然的趋势。中国古代美术不能说没受西方影响，但影响较少。中国美术和欧洲各国都不一样，它有悠久的历史，也有自己的美学观点。

张：美国美术家对东方艺术也有自己的看法，有的理解得很好，但不一定是中国人传统的看法。他们喜欢八大山人的画，对石涛、齐白石的画也很喜欢。他们认为中国的山水画比较难懂。我认为东、西方艺术的手法不一样，但追求的东西有一致之处。

蒋：中国画的笔墨，有浓淡、轻重、虚实等非常丰富的变化，但不是偶然地随意发挥。画家胸中有所感受，则借笔墨来加以表达，每一笔都有自己的独到之处，这是因为在生活中有独特的感受，借笔墨来表达的是真实感情。对世界的观察也好，对生活的认识也好，把各种各样的感情融汇到笔墨之中了。欧洲画家也是如此，只是工具、画法不同而已。油画也讲究笔触、笔法，中国画的笔法变化多，更便于发挥。国外朋友喜欢中国画，可能喜欢它的外在特点，在造型上、笔墨上感兴趣。中国画的传统，除技术方面以外，还追求内在的东西，在精神上是现实主义的道路。一张画，总是根据生活、时代，有所感受，有所发挥，将他自己认识的真理，什么是真，什么是善，什么是美，通过艺术表达出来。

张：1980 年到 1981 年，美国典型的艺术完全是抽象的。

蒋：美国人民了解抽象艺术吗？

张：一般回答很不懂，95％以上的人一般不懂，包括欧洲在内。艺术家的作品和一般大众的理解程度没有关系，这是很奇怪的事，艺术家从前说，你们不懂是你们的问题。他们不明白为什么 20 世纪的中国艺术还是现实主义的，他们认为中国现在的艺术没有什么新的创造，他们认为八大山人、齐白石有新创造、新风格。他们认为抽象的东西是新的，其余则是摹仿的。

蒋：近年来西方对抽象派很感兴趣。中国画也讲抽象，但抽象的含义可能不一样。我们讲抽象，是要把内容、形象的精神实质概括出来，强调美的方面、精神实质的方面，是科学的概括。想入非非的创作自由也可以，但中国画家大多数不从这方面着手。中国画的指导思想是"外师造化"，强调不离开客观物象，观察和表现对象的精神实质。什么是美，对人民有什么作用，有什么效果，在创作中都要有正确的指导思想。通过技巧的发挥，为对象传神，不一定那么忠实于生活的真实，但把对象的精神实质表现出来了。张先生对此当然是很有研究的了。

张：西方的毕加索、马蒂斯，他们反具象，他们认为，有一些作品的内容，用过去传统的技术手法不能表现得很深刻，他们想超脱现实主义的手法。

蒋：发展的观点是对的。既要继承传统，又要发展传统，推陈出新。绘画是要表现时代精神及画家的感情，就不能依照旧的框框，当然要有所创造，这个原则是对的。但我们不能离开传统，要在传统的基础上发挥。因为任何一个国家的艺术都代表一个民族的精神，脱离了传统，也就失掉了民族的风格。我主张尊重传统，在传统基础上吸取外来艺术的营养，融汇贯通，形成自己的风格。毕加索、马蒂斯有他们的创造性，他们所表现的精神，中国人可能不完全了解，但无论如何，可贵的

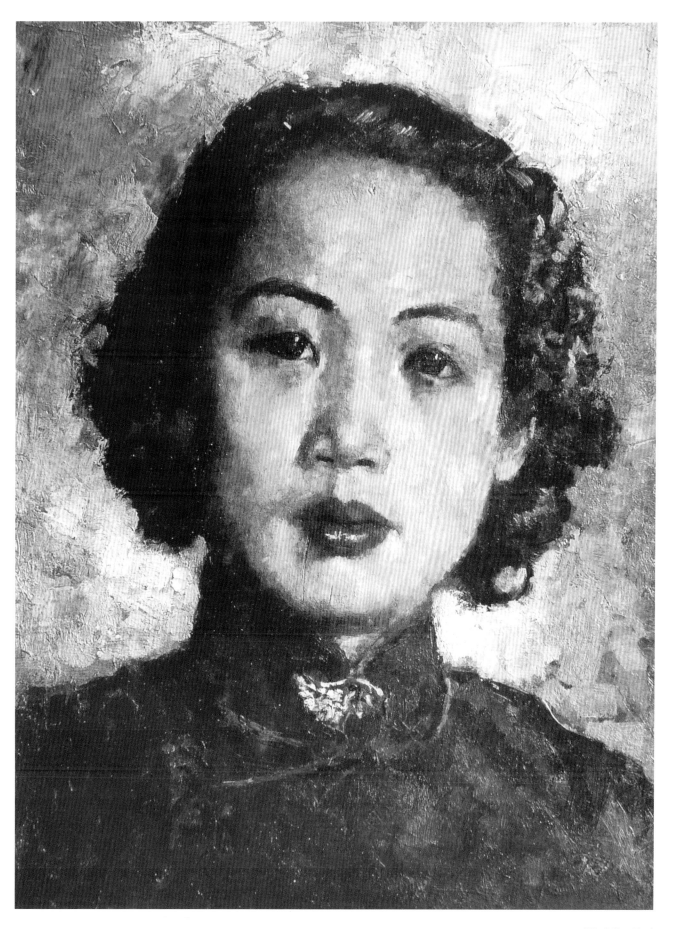

萧淑庄像　油画

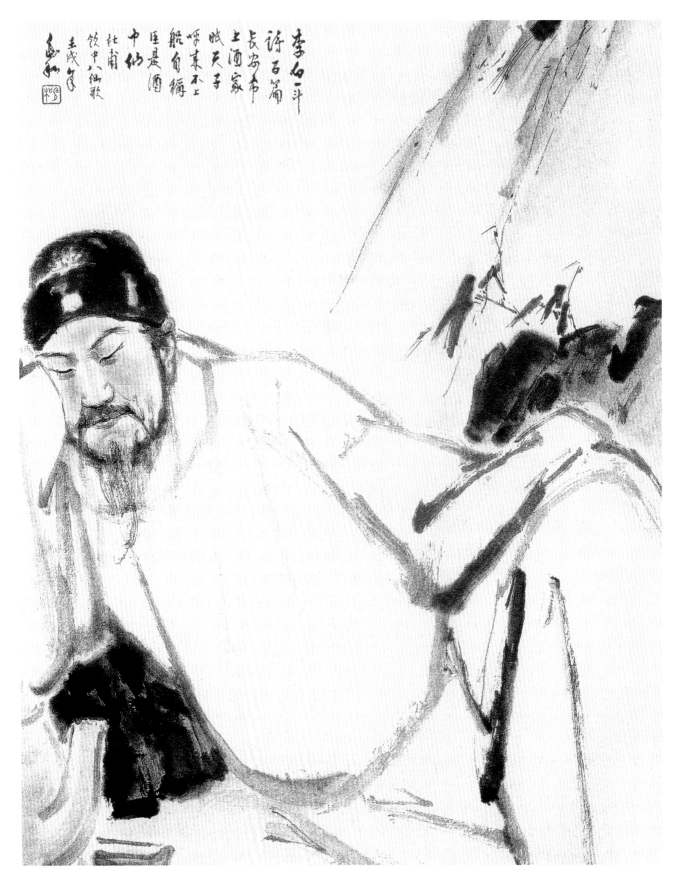

李白像

是他们有独特的创造能力。美国也有许多画家是这样的。

张：马蒂斯，有宗教的影响。现在一般人的世界观，认为我们是处在能到达月球的时代，而且到火星上拍摄了各种照片，看到了各种各样的奇幻的色彩。现代西方人的世界观，与过去完全不一样了。中国艺术家还是表现自然，表现黄山还是表现现实的世界。西方艺术已不能区别法、英、德、美，年轻人也不主张区分东方、西方，他们已不愿意表现人间，这是很重要的问题。

蒋：不加区别、想入非非的情况在中国也有，但艺术不等于科学，画家不能超越现实。艺术的使命是对人类、对民族有启发，使智慧都能发挥出来。哲学可能涉及得更广、更远一些，对艺术有影响，但又与艺术有区别。

张：现在西方人强调思维超过自然现实。对道家、庄子的思想，西方的人还不懂，对佛教的理论及其精神也不知道。

蒋：一个人总生活在一定的环境里，一个搞艺术的人，是离不开现实，离不开政治的，这是不能忽视的。自从佛教传入中国，在绘画中表现了很多宗教意识的东西，但无论如何，艺术总离不开现实生活。

张：西方抽象派雕塑家的观点，是想表现西方现代的世界。现实是钢、玻璃，为什么要用木头雕，而不用钢和玻璃？现在没有木构建筑，就出现了抽象的钢铁式的雕塑，这是有些道理的。

蒋：科学发展了，物质更丰富了，这是很自然的。但是雕塑对人民有什么意义，不在于材料。同样用油画材料，中国的油画就是中国人画的，不一样。今天值得注意的是，艺术家需要有哲学的修养，但表现上不能代替哲学，不然就脱离实际了。

张：现在不是木构建筑，写字也不用毛笔了，在这样的生活下产生出来的艺术，就不是毛笔画出来的。现在西方生活环境变了，认为油画不太有用了。艺术创作方面有很多问题。

蒋：物质生活的变化，是时代的趋向，但艺术不是工艺，不能以工艺的发展代替艺术。现在用钢笔了，还用毛笔吗？优良的文化传统还是要保持，画画还要用毛笔。欧洲各国是钢铁世界，而认为油画过时了。如果是落后的，可以抛弃；如果是真正有价值的，是可以保持下去的。

张：西方人认为，很早以前连油画也没有，现在已发展到一个新的境界。如中国书法体的篆、隶、行、草，有个发展过程。现在用打字机打公文了，但还有一个保存艺术传统的问题，这一点很不容易。我看最近青年的国画，画得不错，但字写得不行，因为生活中没有用毛笔的机会。

蒋：这是个优良的文化传统要不要保存、发展的问题。现在的青少年，不像我们小时候那样写大字了，这个传统不是断了吗？我认为不是这样，真正优秀的艺术是不会被消灭的。如中国书法，从王羲之到颜真卿，现在看来依然是很美的，很有味。将来的青年要不要继承呵？不是普遍的，但总会有些人来继承。现代抽象派也好，其他什么派也好，有些是暂时的艺术现象。凡是能久存的艺术，总是与人民的欣赏习惯分不开的；如果你的作品对人民没有起什么影响，不能给人以感受，就不能称其为成功的艺术。至于将来，艺术是什么趋向，目前还估计不到。

（此为刘曦林根据访谈录整理）

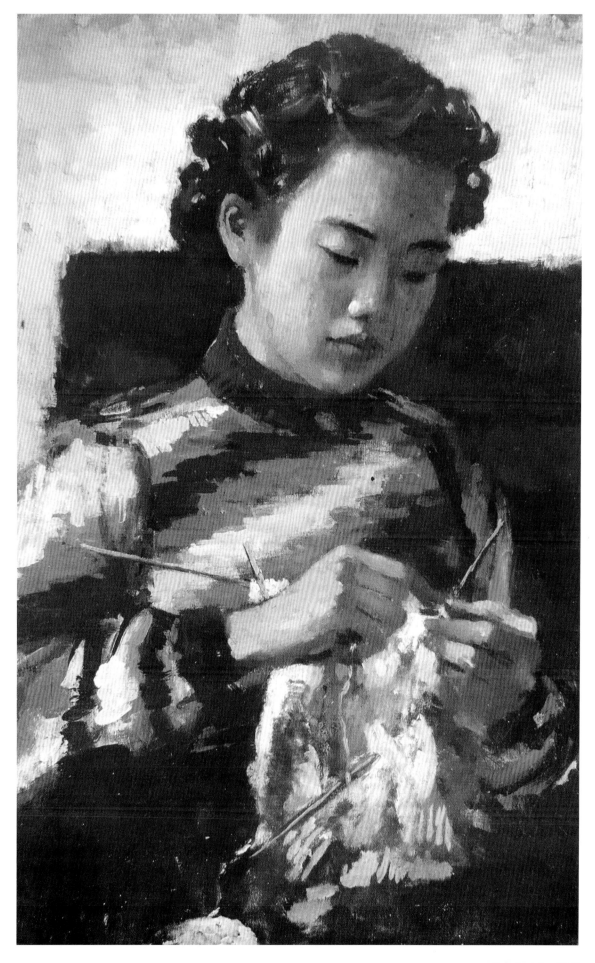

淑庄织毛衣　油画

流民图（局部）

蒋兆和根据草图逐一地请来模特儿，认真地塑造每一位人物形象，这是中国现代画家借鉴西方画家做法的例证。这一局部的主要人物是妇女儿童。

艺术思想与艺术实践

蒋先生说：艺术的现实主义道路是不可动摇的，这方面徐悲鸿做了极大的努力和贡献，特别是解放前，他若不坚持走这条道路，不培养大批现实主义画家，艺术早就走上绝境。现在那些形式主义的艺术不能为时代服务，艺术观不对，世界观不对，谈技巧是徒然的。其实，任何形式主义的奇形怪状，谁都能创造一派，因为它没有客观标准，没有科学道理，青年一代最容易受它的影响。有关这些问题，我们必须警惕起来，一定要实事求是，从生活出发，一步步学习我们也讲形式，但是形式和形式主义必须分开。

蒋先生告诉我，作画过程中有两种矛盾交叉着进行，即认识和经验。没有坚强的、深刻的理论，就会使认识模糊，因而错误地指导了实践；在实践中，靠经验，许多东西认识到了，不一定就能画好，特别是国画的笔墨效果是很难一下子掌握妥当的，这就需要长期的实践过程，在实践中也可以提高认识。

蒋先生说：在基本练习上的追求，也可以反映各人的艺术思想，将来到底会向哪里发展，打算走什么样的道路，慢慢可以看得出来。

第四张作业就要完成，效果还可以，但不算太好。蒋先生对我说：对形有了基本把握以后，笔墨就可尽量发挥，要讲节奏，讲韵律，看起来才生动有力；当然这是比较复杂、微妙的。抓住本质，在次要的地方尽管重重一笔，在主要地方尽管轻轻一笔，效果就能出得来。这一切，需要长期经验的积累。

我向蒋先生提问：怎样才能把人和人之间的关系，即神情关系和体积关系处理好？如何将一个模特儿身上所表现的全部笔墨技巧扩大至群像范围？蒋先生说：假使对一个模特儿的形体关系完全有了把握，那么我们可将精力集中在用笔用墨上，以逐步深入地研究对象微妙精神面貌的变化，到后来可以摆些动态大的、透视变化复杂的模特儿来画，推而广之，可以画一个、两个……模特儿，达到笔墨完全可以川来表现对象复杂的空间关系、神情联系等等，课堂中的任务，明显的是为了研究构成形象各部特征而尽精刻微，为将来的创作打基础我们更重要的任务是要到生活中，多画速写，用它来解决画面的效果问题，使课堂成绩有所体现新年看望蒋兆和先生，他谈了下面这些话：在艺术上不管是哪一派别，总逃不出一个共同规律。

（此为孟庆江根据20世纪60年代的学习笔记整理。）

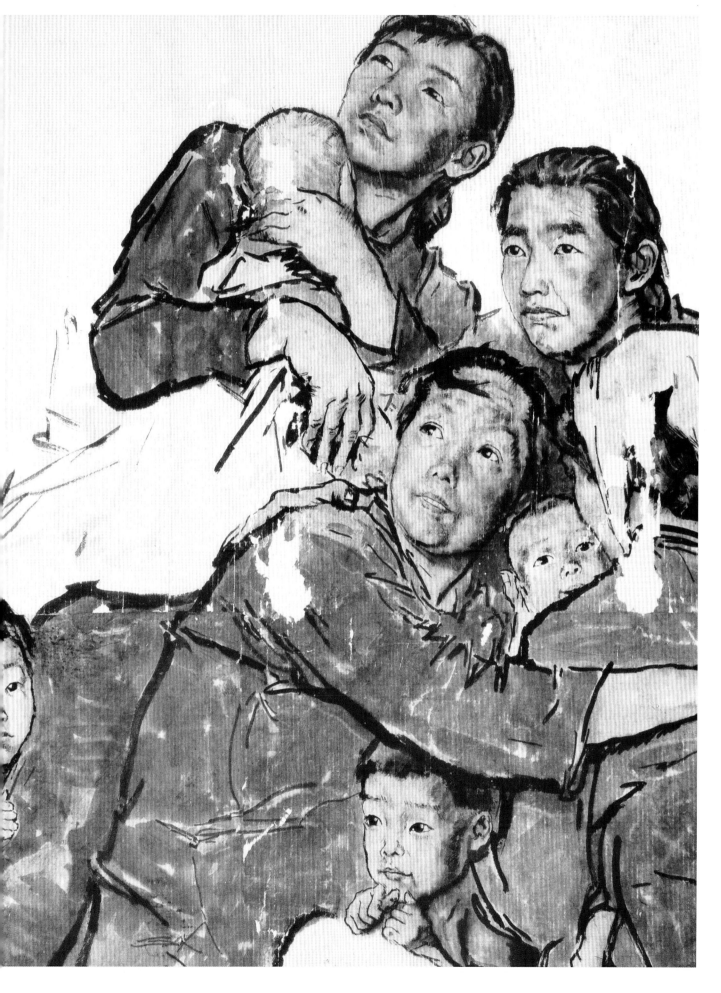

中西人物画

一 民族、西洋、现代

不摹古人，不学时尚，面向生活，融和中西。

<div align="right">（1951 年在教学片《蒋兆和国画艺术》中谈创作经验）</div>

从旧社会到新社会，我走过了一条漫长的艺术道路，在旧社会的风风雨雨之中挣扎。解放后进入新社会，虽然阳光灿烂、前途远大，但也不是一帆风顺的，也还多少要经历一些坎坷。这就是说艺术之道不是轻而易行的，需要有坚强的意志、正确的观点，方能克服前进中的困难。从这一点含义来说我们之所以能致力于艺术的艰苦道路，不能不回忆到徐悲鸿先生对我的影响和勉励。50 余年前我与徐悲鸿先生初次见面即谈到艺术问题，他说："我们一定要走写实的道路，而且要在中国培养众多的写实的人才。"他还说，他学习西洋画的目的，就是要发展中国画。正如他在他的艺术论文中所说的："古法之佳者守之，垂绝者继之，不佳者改之，未足者增之，西方画之可采入者融之。"也就是说，要立足于本民族优秀传统之上，吸收外来艺术之长，加以贯通发展。徐先生这些论点更坚定了我在艺术创作上和后来在美术教学上的信念及遵循，成为我多年来在艺术实践中的主导想想。

<div align="right">（1984 年在"蒋兆和教授从事艺术活动六十周年庆祝会"上的讲话）</div>

我主张学素描，但不是盲目学素描。首先要把中国画认识清楚，再把西洋画搞透，两者有什么共同点，有什么区别，优缺点各在什么地方，要有明确的理解，才能在实践中消化它，才能把优点融汇进去。在传统的基础上吸收西画，成为有现代造型能力的画家，以新的面貌，中国气派的新的面貌表现时代精神。如果不懂西画的造型规律，没有搞清中西画的区别，这怎么吸收呢？有些人反对学习素描，有些人强调素描，观点不一定明确。反对学习素描是反对不了的，因为艺术总是交流的。一般认为保守派不对，但认为学好了素描就可以画好国画也是错误的。每一个国家、民族，都形成了自己的艺术特点，这个传统也不能丢掉。观点不明确，一辈子都是盲目的。

<div align="right">（1981 年 8 月 12 日对王永康、刘以慰语）</div>

乙酉端陽老蓮陳洪綬為柳塘王胜光畫于青藤書屋劍蒲觀也

钟馗 明 陈洪绶

杜甫像

在传统基础上吸收外来艺术营养是一个潮流，我们早走了一点。这种影响不是个别的，是广泛的，不管是先后总的原则还是在传统的基础上吸收外来艺术，都不是以外来的东西代替传统。

(1982 年 1 月 13 日对刘曦林语)

西洋画的造型规律不限于明暗。西方绘画比较忠实于自然一些，但也要看是什么流派。中国画也讲明暗，但出发点不一样，中国画抽象一些，主要强调取舍，根据画家的主观愿望、对象的感受，哪些是美的，真的，突出地表现出来，不一定画背景，不一定画水、画天，而可以使观众联想到水和天、不能纯以明暗区别中西画的不同。东方绘画用线，用笔墨，从形象的特点和结构出发。西方绘画根据体积产生明暗，以及明暗中体现的色彩。

(1983 年 9 月 11 日对刘曦林语)

徐悲鸿关于中国人物画的观点，就是如何把西方艺术融汇进来，形成很大的力量，对推动中国画的发展发挥很大作用，现在仍有很大的影响，中年人大多都从这方面努力。这种力量应该集中起来，长久地发挥社会作用，为青年指出明确的方向。

(1983 年 11 月 30 日对刘曦林语)

20 世纪 30 年代，西方的各种流派都流入中国，徐悲鸿是主张写实的。徐悲鸿与刘海粟的对立也与此有关。在今天，中国艺术界没有那么泛滥（指现代流派），与徐悲鸿的教学很有关系。画中国画，没法不受他的影响，但不能再跟着他的样子画了。一定要在传统基础上吸收外来的，不然，谈不到继承，也谈不到发扬了。"五四"以后，留学的很多，影响很大，也造成画坛混乱状况，画西洋画的没有中国画基础，排斥国画；老一代的未学过西洋画，就排斥西洋画。徐悲鸿对中西画都有一定的认识基础，能融汇中西，包括我，也是这个情况。现在许多画中国画的没把中国画的造型基础弄清楚，各说其是。

(1983 年 9 月 11 日对刘曦林语)

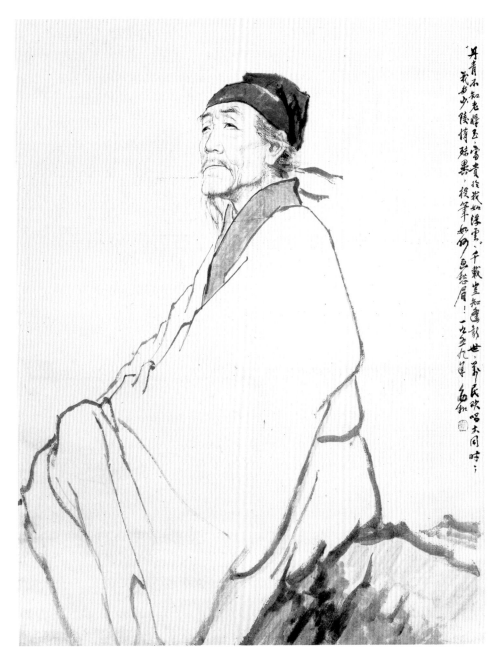

杜甫像

　　蒋兆和自上世纪50年代起应邀为博物馆作历史人物画像，并开创了历史人物画新篇。此为中国历史博物馆所作。画家用三角形构图，以白描为主要手法塑造了这位诗圣的形象，并着意刻画了杜甫直面现实忧国忧民的愁怀，是作者数度为杜甫造像最精彩者，堪称写心之作。题："'丹青不知老将至，富贵于我如浮支。'千载岂知逢新世，万民欢唱大同时；我与少陵情殊异，提笔如何画愁眉！"

　　长期以来，一直是西洋画占上风，形成了世界潮流。年轻人对中国画毫无所知，在教学中引起了混乱。国粹主义并不可怕，最怕丧失了民族自尊心，变成殖民地思想。出口画向钱看也有这个问题。

<div align="right">（1984 年 4 月 2 日时对刘曦林语）</div>

　　继承传统，传统是什么？规律是什么？怎么继承？怎么理解继承的含义？要从理论上、实践上深入研究。中国的美术思想，中国的绘画、文学、艺术，政治、军事也好，除封建意识之外，这个伟大的民族有个主导思想，就是真、善、美，真、善、美包括了很多方面现实主义是欧洲的，后来的真、善、美比现实主义高明多了。所以，中国画在造型上与西洋画的规律不同，基本问题弄清楚了，就好发展。艺术是要发展的，问题是在什么基础上发展的。变是要变的，但造型基础要扎实。在这些问题上，现在的文艺思想有些混乱。不是发展，是扬弃。我代表我这个时代，是我这个时代的我的感受。

<div align="right">（1985 年 6 月 27 日对刘曦林语）</div>

　　中国艺术对世界影响很大，受欧洲影响很深，这是不可避免、不可抗拒的。如本身没有自豪感，没有自身的传统，就会被外来艺术代替了……重修圆明园作什么？这是中国最大的耻辱！那是些什么艺术？！我是反对极了。

<div align="right">（1985 年 10 月 11 日晚于协和医院时对刘曦林语）</div>

二　艺术、社会、人生

　　人家的好处我都学，采众家之长。人家的缺点不评论，有些画不喜欢，我也不批驳。艺术完全是个人的经历、思想的反映，他人的经历，我是不一定有的现实主义的作品，能激励人民的，惊心动魄的作品。如坷勒惠支的版画，在上海看了她的画展很激动。我是不同意为艺术而艺术。画画，是环境造成的，一般是时势造英雄，没有那个环境、那个社会条件是不成的。

<div align="right">（1980 年 5 月 8 日答刘曦林问）</div>

张衡像

祖冲之像

李清照像

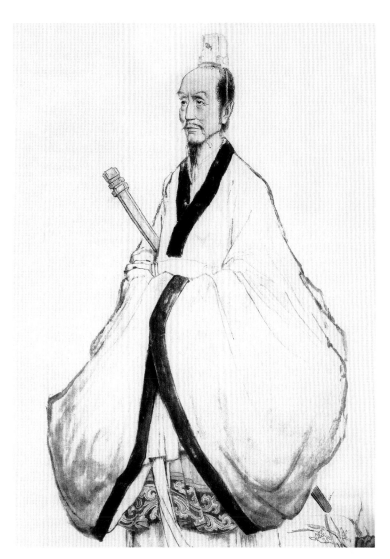

屈原像

　　（谈及1979年作《李清照》）我从来不画仕女，只画了这么一张。塑造一个形象，和社会有关系，当然在造型上怎样体现个人感情是主要的。用旧形式倒无所谓，但现代画家画古人，不管从造型上、手法上都要有时代精神。画古人也要从生活出发，离开了现实生活，就不能体会古人的思想感情。可根据现实人物的形象，修改、充实其内在的精神，不然就是一种概念的形象，画出来就不能感人。中国是几千年的文明大国，没有古代文学家、艺术家、科学家，怎么能形成中国高度文明的历史。画古人，看他当时与国家、与民族、与人民的关系，有利于激发现代的青年，与树立民族自尊心有很大的关系。

（1981年8月8日对王永康、刘以慰语，刘曦林旁记）

历代帝王图　唐　阎立本

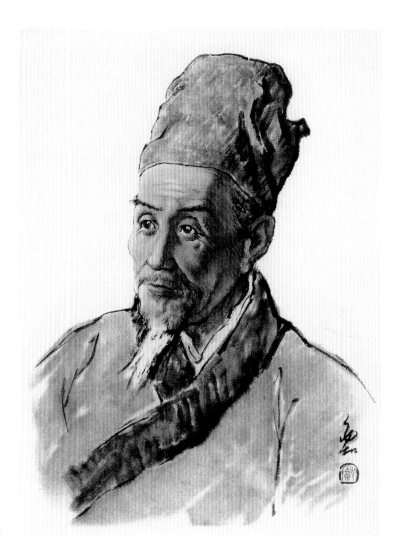

李时珍像

僧一行像

有的画家不深入现实生活，只画古人。我画历史人物，不是逃避现实生活。我们国家真正的现实是需要教育青年一代，要有民族自豪感、民族自尊心和正义感，使青年一代对中国的历史、文化要有所知。所以，表现古代优秀的历史人物，正是为了发扬民族精神，以几千年灿烂的文化激励后人。

——蒋兆和语

三　素描与中国画的造型基础

没有成立国画系之前，我教过一段时间素描，按我的方法来教，以后正式提出改革素描教学，我就提出建立一套体系。总结起来，就是几个字：造型上依"骨法用笔"，表现对象要"以形写神"。要发扬六法论里的这个原则，在自己传统的基础上吸收外来，融汇贯通，形成具有现代写实能力的造型基础。

<div align="right">（1980 年 6 月 24 日对程永江及刘曦林语）</div>

当时（指 20 世纪 50 年代后期），国画系把西画素描作为一切造型艺术的基础。我认为，中国画有自己的造型基础，就是"骨法用笔"，包括解剖、透视和结构关系。"以形写神"，就是根据具体形象的特征，体现它的精神实质。不是一般的准确，而是通过概括取舍，传达出精神本质。现实主义的造型基础不是变形。真实才感人，虚假就不感人。

<div align="right">（1980 年 6 月 24 日对程永江及刘曦林语）</div>

我们不反对素描，但是很珍惜中国画的传统。契斯恰可夫我也是很崇拜的，但素描是有多种表现的。我在上海美专教素描时就和别人的教法不一样。我重视结构，明暗随后来画。别人都是先分大面，我不那样。我首先把解剖弄清楚，搞准确，不用橡皮、面包、馒头。

<div align="right">（1980 年 6 月 24 日对程永江及刘曦林语）</div>

我说的白描，不是过去的白描，是以白描为基础，融汇现代西洋画的技巧。如果一点也不要素描了，与过去的白描差不多，就失去了表现现实的意义。首先是"骨法用笔"四个字，含义很深、很广，在实践中不是很简单的。各种形象的构成、特征、质感、性格，主要的和次要的，要搞得很清楚，用笔才能发挥笔墨的变化；以白描为基础，就是把"骨法用笔"搞清楚，没有这个规矩，要创造自己的风格是不可能的。基础课就是掌握些规律，表现方法、艺术风格都不能离开基本的原则，这一点很重要。什么是科学？一上来主张自己的特点就下来了，基础很重要。无论什么画家的风格，

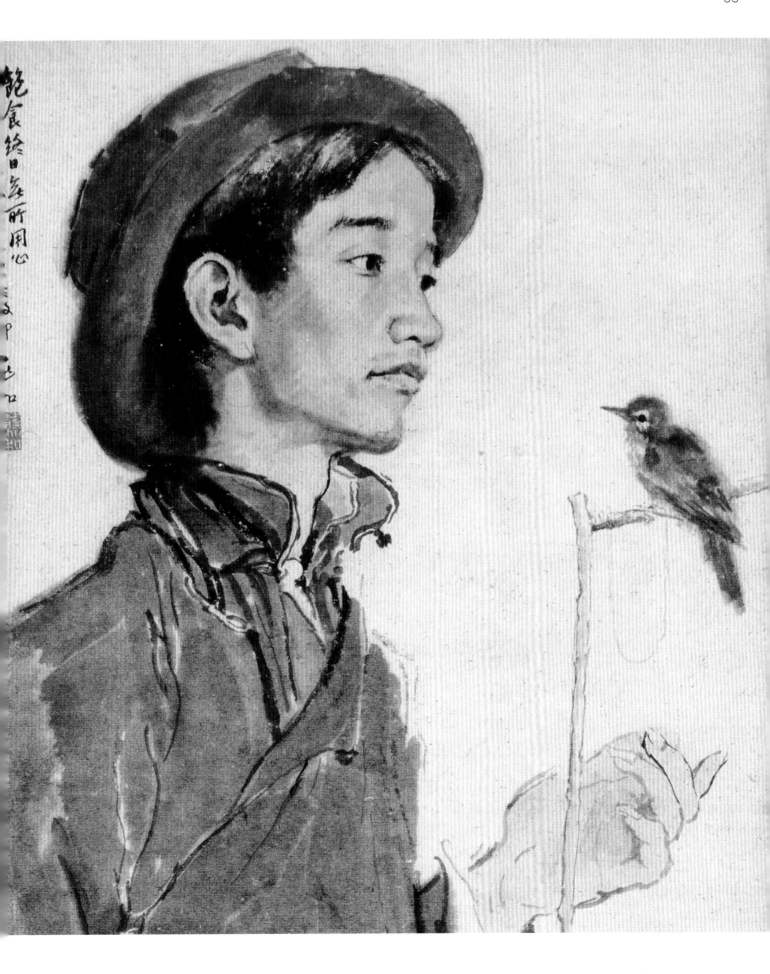

不能离开基本规律，不能离开现实物象的真实性。离开了现实人物的真实性，就不感人，就没有感人的力量。

<div align="right">（1981 年 1 月 12 日对刘曦林语）</div>

中国画的素描，原则很清楚。正确的观点好讲，实践起来就有很多问题。当时（指 20 世纪 50 年代末，60 年代初）的情况是同学们有两个难解决的问题，一是西画素描先入为主，二是对国画一无所知，都是在附中学了苏联那一套来的，影响很深，改变方法很困难。如观察形象总是先看到光、色、面，看不到线。纠正先入为主这个过程很难，一个学期还不行。因为没画过国画，毛笔也不能拿，这一点很重要。为什么要有中国画的素描，就是为了端正对西画素描的看法。"造型基础课"是我的提法。要求先通过木炭掌握用线，分析概括形象，再用毛笔直接去画，共有三个步骤，实际上第一个阶段还未完成就搞社教了，未进入毛笔阶段。

<div align="right">（1984 年 4 月 2 日对刘曦林语）</div>

水墨人物画在创作实践中，虽然已经取得一定的成绩，但根据我个人的粗浅体会，传统水墨人物画，远不能充分满足今天人物画的要求。而西画的造型法则是不可能替代中国画的民族形式和民族风格的。那么，要使现代水墨人物画超过古人的造诣而又具有胜任今天人物画的出色的造型能力，绝不是轻而易举的事。在理论方面，我们缺少探讨，总结不够。许多原则问题，还没有得到较正确的解决，从而进一步指导实践。如果我们在思想上没有正确的理论做指导，那么在实践中就不免会是盲目的。我们今天是在继承传统水墨人物画的基础上，同时吸取外来艺术丰富自己，发展自己，这是我们要坚持的原则。可是，我们也要看到传统的一切优良技法是否已经消化成为自己的技法？在吸取西画中某些技法时是否真正融汇贯通使它成为适合表现自己民族艺术的手段？这也是我们在实践中应该注意和认真研究的问题。要使水墨人物画向前发展一大步，必须具有现代化的写实能力，不能停留在古老的造型基础上。我们只有善于掌握和运用丰富多彩的传统技法，又善于吸取西画中有益的因素，真正融汇贯通到自己的民族艺术中去，有步骤地创造新技巧，总结科学

的艺术造型法则，才能在实践中为创作打下良好的基础。

在练习过程中，既要避免描摹对象，毫无取舍地采取自然主义的态度，又要忠实于物象。不要猎奇斗胜，故作奇巧，以致完全忽略了现实对象的基本特点，我们要使自己的造型能力建筑在科学的基础上。

四　传神、写心

画像某一个人的外貌并不难，最难的是表达内心的情感。

<div align="right">（1942 年对张鹤云语）</div>

（为吴休画像时，问为什么能画得如此轻松、快捷）这是熟练的结果。这里所说的"熟"，是指熟悉人，熟悉所描绘的对象；"练"，就是练好造型的基本功和笔墨的基本功。用毛笔写生尤其要多练，因为一笔下去要解决很多问题，如位置、质感、空间感、美感，以及与之相应的川笔用墨的轻重、虚实、浓淡、疾徐、繁简、节奏、韵味等等而且用毛笔不用铅笔、炭笔或油画笔，稍有错误便无法涂改，所以必须多练，熟才能生巧，才能做到随心所欲不逾矩。为了把握和表现你所描绘的对象的精神气质和性格特性，一方面要在和人们的交往中留心观察、默记他们的内在气质和性格特征及其外在体现，如容貌、表情、姿态、动作的特点等等，另一方面还要熟悉人体的结构，因为中国画的表现方法是着重对象本身的结构，这和西洋画着重环境、外光对物体的影响是不同的。所以，中国人物画家更需要学习和掌握解剖、透视规律。虽然我在画中借鉴了许多西洋画的表现方法，但仍牢牢把握以表现形体结构为主：光影只是辅助的因素，而最终是以表现人的精神气质为目的。

<div align="right">（1961 年夏为吴休画像时答吴休问）</div>

写心，就是要表现一个人内在的思想感情。传神与写心是一致的。形，是形象当中的特征，哪些是主要的特征，代表精神本质的东西，不是一般的形，一般理解要准确了就是形。

<div align="right">（1980 年 5 月 8 日对刘曦林语）</div>

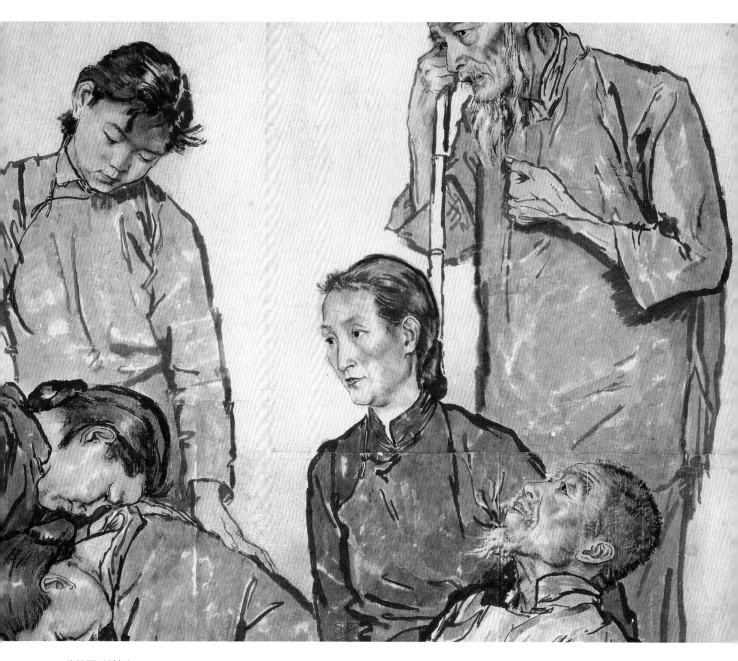

流民图（局部）

　　人物画主要还是形象，每个人的表情、动作表达什么意思，这要靠平时观察。有的形象来自街头速写，有的是摆模特，但表情仍要自己创作。

画人物要尽精刻微，不要浮光掠影地观察形象，不要放弃人物表情上的哪怕是极微小的细节。同时，不要似是而非地画一些人的表情，如不要画一般的笑、一般的怒、一般的沉思。要画出微妙的变化，包括眼轮匝肌的丰富的变化，眼皮开合的多少，眉心、眉肌的变化，鼻唇沟的微妙的感情变化。要把这些东西都一点也不放过地画出来。日子久了，你掌握的形象就能达到尽精刻微的程度，于是就惟妙惟肖了。

（范曾回忆，刘曦林整理）

每一个形象都有特征，与人物性格、思想状况有关。具体微妙的特征有时看见了画不出来，有时可能还看不出来。比如眼睛，在浓淡深浅之间很微妙，主要地方要尽精刻微。手的用笔要很挺，筋的用笔要很微妙。衣服的用笔不够有力，虚的地方够了，实的地方不够。大的头像，明暗关系不能光靠涂，要有皴擦，皴擦与筋肉骨骼有关，染是为了更柔和一些。一笔下去说明什么问题要明确。简练，不是画得少就行。把主要东西画完整了，不主要的删减去，才叫简练。

有时不明白浓淡、干湿、快慢解决什么问题。体面关系，质感，体现在用笔的轻重、虚实、干湿上。书法趣味，就是用笔，笔致的快慢、气韵。画时要明确哪些是重点，需要精确，哪些干些，哪些粗垂，画出质感，画出韵味。要体会造型规律，主次关系，特征关系，行笔快慢说明什么问题。一般人没有把这个原则、规律放在脑子里，而是靠碰巧。有明确的指导思想总可以画好。画画怕育目，从主观兴趣出发。什么都有规律性，违背了规律，就违背了科学的方法。

（1980年4月16日看张广、白伯骅等人画作，刘曦林据记录整理）

一个作家，一个画家，不一定表现模特儿本身。模特儿，不可能完全如同自己的意图，摆了模特儿，表情、思想还得自己创作，自己刻画，是借这样一个形象，表达社会的情况。艺术家集中了社会的现象，概括了社会环境中的典型性格，发挥他的真切感受，这是创作，不然怎么能叫现实主义呢？我的肖像画，是假借一个形象，反映社会现象和我的感受，与其说表现对象的心情，倒不如说是表现我个人的思想更确切一些。我的画，多数是以模特儿为原型表现作者的心。

（1980年5月8日对刘曦林语）

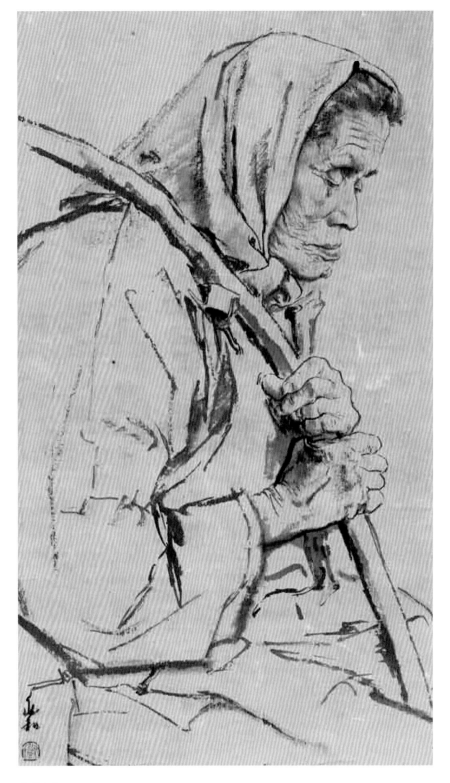

拄杖老人

　　手的用笔要很挺，筋的用笔要很微妙。衣服的用笔不够有力，虚的地方够了，实的地方不够。大的头像，明暗关系不能光靠涂，要有皴擦，皴擦与筋肉骨骼有关，染是为了更柔和一些。

　　　　　　　　　　　　　　　　　　　　——蒋兆和语

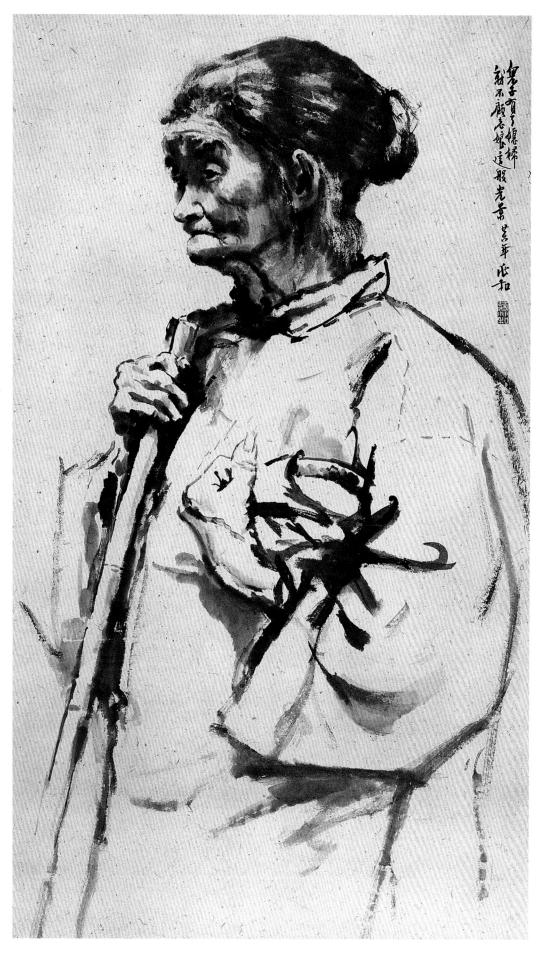

儿子有了媳妇

五　笔墨与气韵

一个方面是讲工具的效果，行笔中勾皴顿挫的效果，中国画的用笔与油画笔、炭笔不同。要把"骨法用笔"说透，在任何时候都是有现实意义的。

古人讲"骨法用笔"，包括解剖、透视关系，古代也讲这个关系，通过对象结构特征充分表现精神实质。今天，表现现代人的形象和精神气质。为什么一提白描就是勾勒呢？因为在宋代，在工笔画成熟的时候，使用白描、勾勒，李公麟的白描有很高的造诣，形成了那种程式。

今天讲"骨法用笔"，不要把传统僵化了，不要局限在中西画的区别。中国画的笔墨，一笔下去，可以流露自己的思想感情，把作者的真性情流露出来，形成民族的特点。中国画为什么强调线，就是从形象结构出发，不是从明暗关系出发，体积也不追求。第一个结构形成什么形象特点，用线描概括出来，删略那些不必要的地方。但线是变化的，皴、擦、点，还是线的变化，一点下去，也是针对对象的需要。顾恺之的"以形写神"，就是讲形的特征，把特征强调出来了，自然就传神了。

根据"骨法用笔"、"以形写神"的原则，发挥笔墨的变化，才能有造型的能力。一般评画"笔墨真好"，不讲笔墨就不成其为画了。笔墨是根据造型的原则来传神，把对象吃透了，就做到了形具而神生。

(1980 年 7 月 16 日答韩国榛问，刘曦林旁记)

卖花生

中国画最讲"气韵生动"，人物画的气韵生动表现在两个方面：一方面是人物的精神状态、仪表、气质；另一方面表现在笔墨上，像音乐一样有韵律感，高低、抑扬、顿挫差一点都不行。表现得不适当，就像一件事情产生了矛盾，融和不起来，搞创作要有这个立意，通过笔墨自然而然地发挥出来。

——蒋兆和语

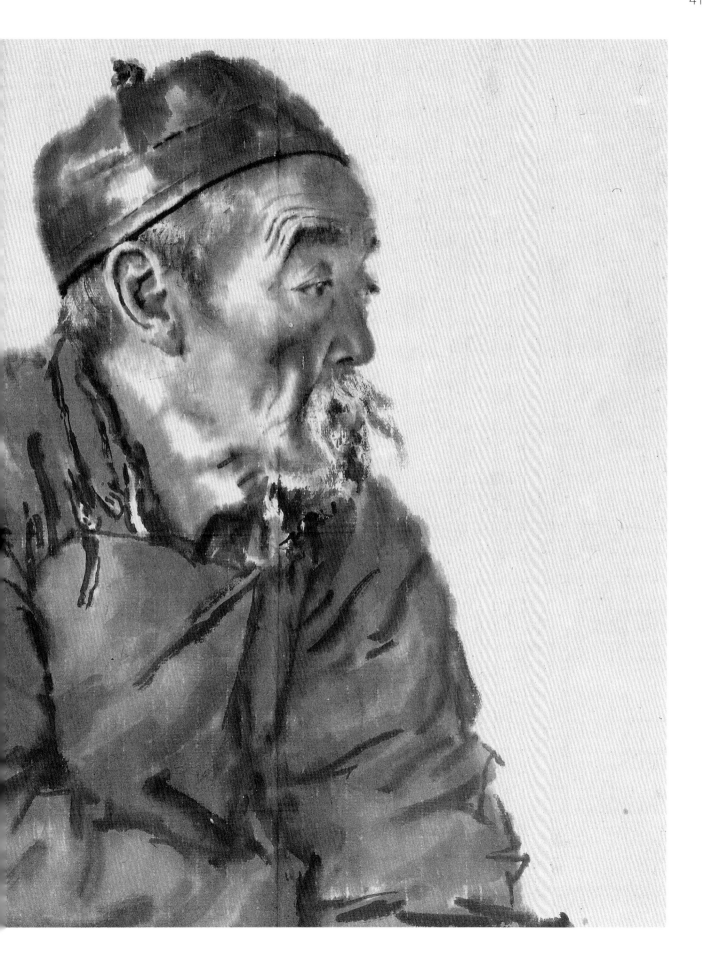

六 个人风格与创造技巧

有的青年画中国画，线条追求"率"，而不是结合表现什么内容来考虑运笔用墨；甚至表现什么，也主要是想在形式上得借以出奇制胜，却不是从生活实际感受出发。百花齐放并不是要故意搞得奇奇怪怪。独创的风格，并不是这样追求便可以形成的。另外也有人在现代造型的基本功上花工夫不够，硬模仿古人或今人的表现技法来作画，结果画的东西也会失掉自己对生活中形象的真实感受，不自觉地走入形式主义，不能达到创新。

（选自《什么是新，如何创新—美术家谈心笔会》，《美术》1963 年第 2 期）

艺术有共同的原则，但每个作家又都有自己的体系，个人的发挥又有所不同。四大名旦，都是演京剧，又各有自己的一派。画家也是这样，每个人的经历、感情不同，在笔墨上的表现也不同。风格，体现作者的思想感情，没有思想感情，谈不上什么风格。

（1980 年 6 月 24 日与程永江及刘曦林语）

风格不同，是因为个人的出身、环境、经历不同，认识生活的角度不同，以及思想的不同在艺术上的表现。技术不是空洞的，受思想的支配很自然地表现出来。中西融汇贯通是个表现形式，如何贯通，与自己的思想、观点是分不开的。"感于中，形于外"（1941 年版《蒋兆和画册》自序语），包括了形式、风格、笔墨。

（1980 年 7 月 28 日对刘曦林语）

变形不是瞎想，也讲真、善、美，不只是为了个人欣赏。从什么基础上变？中国画早就解决了变形问题，强调真实感，又有夸张、取舍，把感受发挥出来。陈老莲的变形，与他的审美观有关，也反映那个时代的人的心情。有些青年人没有扎实的基础、正确的观点，空洞地追求变形，乱来，标新立异，一时看起来还新鲜，实际上不经看，对人也没启发。变，在自己的基础上，在传统的基础上变。搞创作，不论中西，不能脱离生活，要考虑社会效果，不然就没有时代感。

（1982 年 5 月 31 日对刘曦林语）

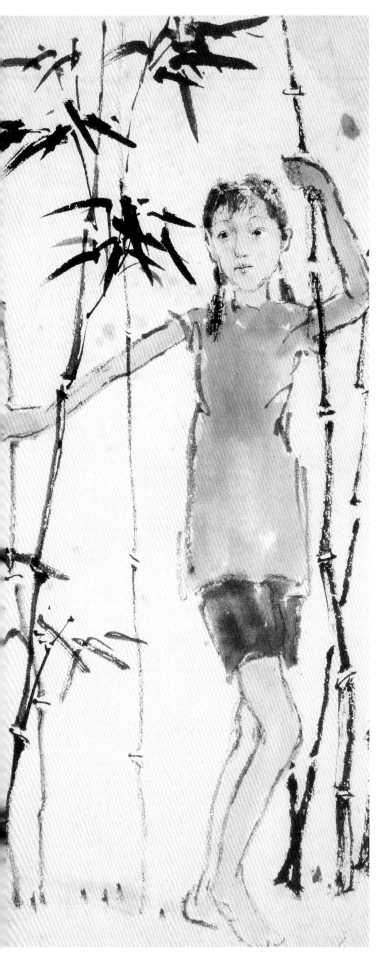

竹林女子

抽象不是没有根据的，抽象是科学的概括山水的皴法，树的点法，是个符号，都是根据某种实物的特点。变形，不掌握对象的特点不行。

（1983年2月3日对刘曦林语）

七 真、善、美与现实主义

现实主义艺术怎样去继承，靠自己在生活中的实践。要有原则的分析和明确的观点，不要被某些形式方面的东西（现象）所迷惑。

（1963年9月6日与陈应华等谈话）

艺术的境界，无论人物、山水、花鸟，都包括真、善、美三个字：真，是反映生活的真实；善，是一种从善的精神；美，是各种物象的特征的美。只要体现了这种精神，就是好的艺术品。艺术要激发人们的感情，离开了这三个字都是假的。画现实人物或者画古人都有这个问题，不一定画现实人物就是反映现实生活。

（1981年10月5日对刘曦林语）

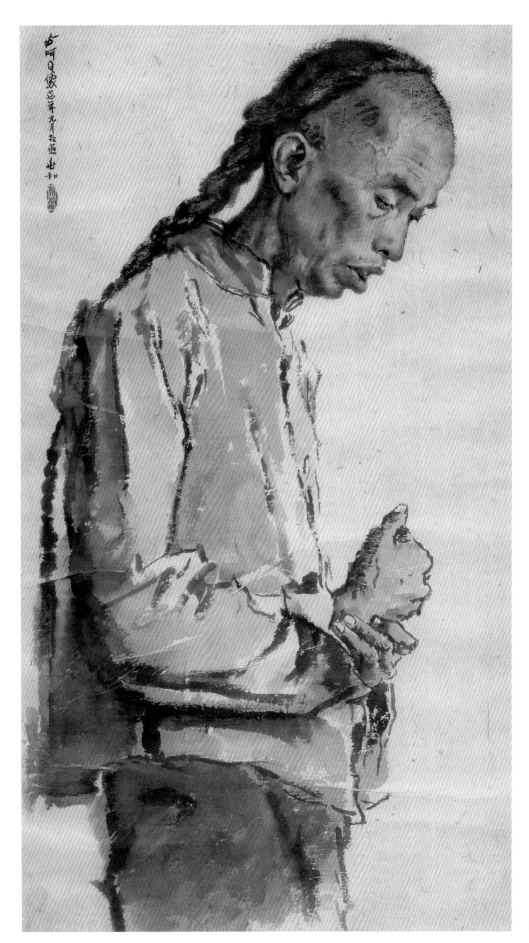

阿 Q 像

阿 Q 像（局部）

一篮春色卖遍人间

　　蒋兆和多次为卖花女造像，此为最精彩的一幅，不仅人物形象美，且神情内在深沉，画家将她画得愈美，则愈是引起观者，或者又与画中人一起，对光明的前途有瞻望之思。此画面部的素描痕迹已减到最低限度，但形的纹理却十分精绝完美，衣褶笔法也松动自然，有笔断意连之趣，令人叹为观止，题为"一篮春色卖遍人间"。

一篮春色卖遍人间（局部）

待子图

卖花女

中国文化就是三个字：真、善、美，无论国体、政治、经济、军事、文化都是这样，它有无限的含义。真，就是思想感情要真，形象要真，一切都要从真实出发；什么是善，人为万物之灵，精神向上，是进取的，不是落后的，总是向往美好的，要培养这种思想品德；美，就是规律性，大自然有大自然的规律，人违背了规律就不能取胜，绘画违背了造型规律不行，要使人看了舒服，而不是反感，美，根本就是规律。笔墨也有规律性，不然怎么发挥？

<div align="right">（1985年10月11日晚于协和医院对刘曦林语）</div>

八 其他

（问及"水墨画"、"彩墨画"称谓）应是中国水墨人物画。对中国来讲，水墨画即中国画。中国绘画，无论工笔、写意、山水、花鸟，基本上用水墨造型形式表现。人物画，用水墨表现的比较多，水墨是中国画形式的一种。"彩墨画"我当

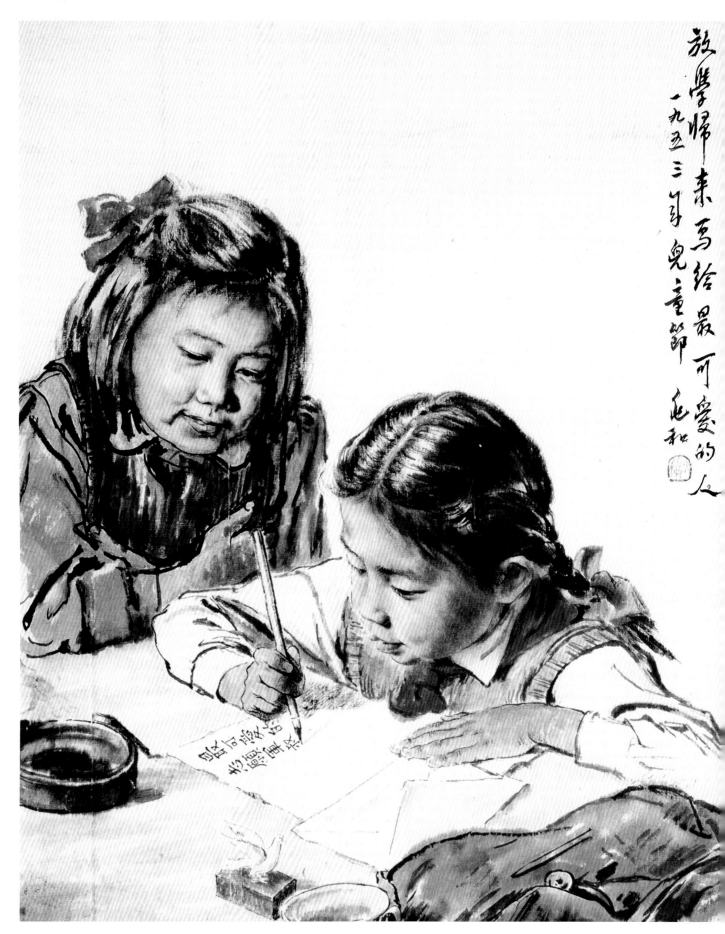

放学归来写给最可爱的人
一九五三年儿童节　兆和

放学归来

　　艺术的发展都要从"真、善、美"这几个字出发，这三个字比现实主义丰富高明多了。当年，我还不知道现实主义，我有我的主导思想。当时虽然没有概括成这三个字，但在生活中，在读书时都意会到这一点。人是最高的生灵，比一切都高，有思想、倾向性，有美好的愿望，艺术就是为了这个。"为艺术而艺术"的思想则不稳定，不懂艺术的真正意义是什么。没有明确的目标、宗旨，什么事情也办不好。

<div align="right">——蒋兆和语</div>

　　初反对这样提。此事在苏联还引起些问题。1957年春天，我去莫斯科，苏联美协举办茶话会，约干松主持，几十个画家和艺术博物馆的负责人参加，他们提出，什么是国画，什么是彩墨画。当时，赴苏联展出的标题是"现代国画展览会"，应该是中国画展览会。彩墨画，实际上也是中国画，但不能完全代表中国画的意义。为此，我写了篇文章，发表时是俄文的，中文稿已经没有了。

<div align="right">（1980 年 5 月 8 日答刘曦林问）</div>

　　中国画，除了工笔重彩，都是以水墨为主的。我的画是以水墨为基础的，浅绛也是以水墨为主的，不要把"水墨"、"彩墨"绝对分开。

<div align="right">（1980 年 8 月 18 日对刘曦林语）</div>

　　我在教学上画过人体，一是为了研究结构，二是为了色彩。人体的色彩非常丰富，对油画起关键作用。中国画画人体，可以了解结构，与人的衣服联系起来。

<div align="right">（1980 年 5 月 8 日答刘曦林问）</div>

　　人皆喜观童画，因其有稚气。稚者，天真无邪也，盖真情实感而作，不论出自老幼，均可珍贵之。

<div align="right">（1982 年题巴稚尔之子阿尔斯郎十一岁作《雨中》）</div>

　　海派，是北方人起的名称。海派不成熟，但活泼；北方的比较保守；广东人喜欢艳色，（岭南画派）主要从造型出发，染天染水受日本影响。

<div align="right">（1983 年 9 月 11 日对刘曦林语）</div>

　　意境是思想性和艺术性的统一，不应只属于所谓境界方面。不管什么画都是通过客观意象来抒发自己的思想活动的，这是主客观的统一，不然就会缺乏思想性，肖像画也就没有意境了。

　　艺术表现，不单是方法问题，而是创作问题，创作思想，观点问题。

<div align="right">（1963 年 9 月 6 日与陈应华等谈话）</div>

　　对古人作品不能停留在形式，当然方法、规律应该学，但必须要发展，不能死用，死用就等于失掉了现实的观点。

　　过去学画的一般有几种出身：1. 家中有钱，对传统学习有条件的；2. 为了出名而拼命的；3. 喜欢画，出身穷苦，比较接近群众，始终没有离开生活实践的。

<div align="right">（1963 年 9 月 6 日与陈应华等谈话）</div>

　　在艺术上要发展自己的"基础"，就得靠思想活动。艺术道路是掌握——巩固——创造。

<div align="right">（1963 年 9 月 6 日与陈应华等谈话）</div>

　　（谈到"形式决定内容"问题）最后看效果如何，形式还是可以决定内容，这个我们体会多了。有了内容，通过什么形式表现，表现不好就失败。中国画讲意境，就是内容。

<div align="right">（1983 年 1 月 17 日对刘曦林语）</div>

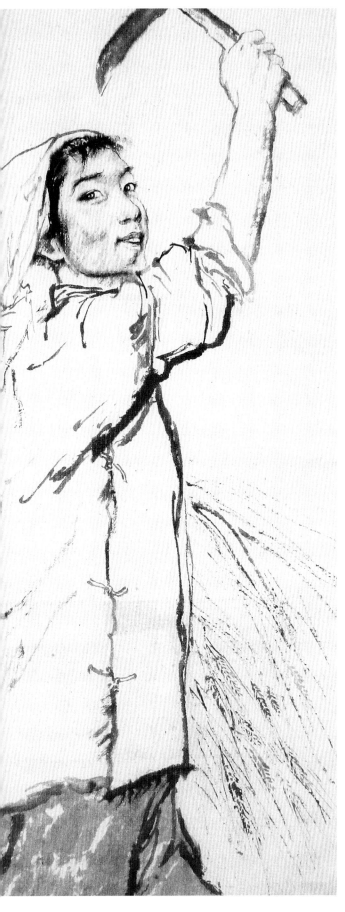

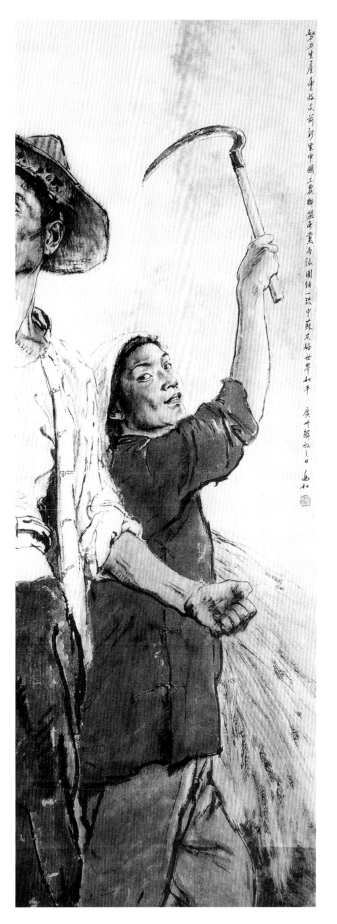

努力生产之妇女（初稿）

努力生产之妇女（完稿）

徐悲鸿的艺术成就

　　徐悲鸿先生的杰出艺术成就，对中国现代绘画的发展，影响很大。其中中国画艺术，尤为引人入胜。画家精研西画多年，对中国画，自幼亦有良好素养，兼之多年来的创作上的钻研，故能融汇中西，贯通古今，取得其独特的成就。

　　悲鸿先生所生活的年月，正是祖国人民进行反帝反封建的伟大民主革命时代。作为一个热爱祖国、具有正义感的画家，现实生活赋予他异常丰富的感受，构成作者复杂交错的内心世界。他忧愤于反动派的黑暗统治，憧憬光明的未来。悲鸿先生力图通过艺术，挥写对革命和人民的同情。即使是在画家所作的一洗万古的骏马、宛然若生的鸟兽和生意盎然的花卉作品中，也都表露了画家对生活的充沛热情和明显的政治态度。如大家熟知的，画家擅长画马，但是他的马也是有所寓意的。记得悲鸿先生解放前曾在一幅《马》的题跋中，有"天涯何处寻芳草"之句。解放之后，画家欢庆祖国新生，立即作《奔马》一轴，画上题道："山河百战归民主，铲尽崎岖大道平"。

1929 年在南京中央大学留影
（右四为蒋兆和，右二为徐悲鸿，
右五为吴作人）

　　悲鸿先生的中国画作品，内容极为丰富，题材也很广泛。山水、人物、鸟兽、花卉，无不落笔有神，刻划尽致。从这些作品，我们不仅可以看到画家的思想感情，同时可以领会他的艺术精神。悲鸿先生在民族绘画传统的基础上，吸取外来的艺术技巧，丰富了中国画的表现方法，并突破了单从笔墨趣味出发的文人画作风，坚持师法造化的写实传统。

　　数十年来，悲鸿先生在从事美术创作和艺术教育活动中，积累了丰富的经验。譬如，他对中国古典人物画，经常对一些作品，加以具体分析："如画衣服难分春夏，开脸一边一样，鼻旁只加一笔，童子一笑就老，少艾攒眉即丑等等，岂能为后世法度。"因此悲鸿先生提倡作画必须写实，画人尤当做到"惟妙惟肖"。所谓"惟妙惟肖"，就是"形神兼备"的意思。作画达到形肖较易，求肖而又能妙实难。悲鸿先生所谓"惟妙惟肖"，是指构成物象的精神本质，非表面形式之肖的自然描写。只有善于抓住物象之本质特征，才能得其"神妙"。这里所谓的"妙"、"肖"，正是自古以来的中国画家所追求的艺术真实，绝非自然物象的表面摹写。"古法之佳者守之，垂绝者继之，不佳者改之，未足者增之，西方绘画之可采入者融之。"这是悲鸿先生对待传统的态度。

　　悲鸿先生更主张多写真实景物，凭借对现实的感受，以求得心应手，构成造化之法。所以画家作画必先写生，待心手相应之时，即可一气呵成，挥写自如，而未尝违背物象之真实；反之更能将物象的特征加以概括和提炼。由此可以看到画家的创作方法和精研致用的治学精神。对于悲鸿先生的艺术，因限于我的水平，只能将所了解的一星半点，讲一个大概的轮廓，供读者参考。从先辈们的艺术成就中吸取营养，以提高我们的创作水平，也是一个重要的方面。

徐悲鸿像 （原作已佚）

　　一个画家，不仅要有坚实的绘画基础，同时必须读万卷书行万里路，将胸襟开呼以洞察卿，研究事物的奥妙细理，理解客观的规律。这样才能作至，尽精刻微地表现对象，达到艺术的极致。

<div align="right">——徐悲鸿语</div>

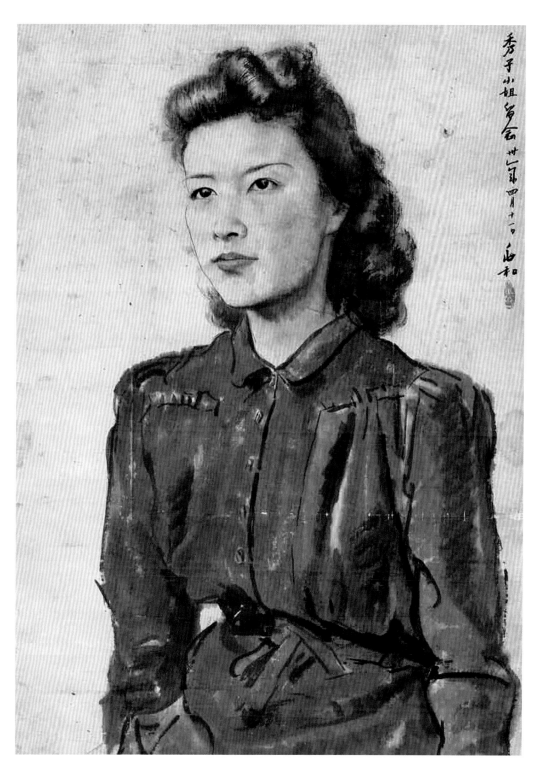

秀子小姐像

中篇・国画人物教学

谈素描问题

编者按：1957 年之前，中央美术学院中国画系（当时为彩墨系）的素描与油画、版画、雕塑系的素描相同。1957 年在教学改革中提出画"专业素描"，运用线的造型，由蒋兆和先生担任国画系二年级的素描教学。这个班一年级时素描课是刘勃舒、李解先生教授，学生们已较好地掌握了一套所谓"西洋素描"的绘画方法，但如何使素描与国画结合起来，在中国绘画史上乃是新课题。

蒋兆和先生说：

目前的问题是步骤混乱，结构和光暗的关系不明确，这个问题必须解决。为什么掌握不了步骤？主要是没有掌握它的规律。（李解先生操着四川口音指着学生画板上的素描说："你看，在打架。"意指中西画法不融。）

素描的意思就是造型。画不是临摹长短黑白一定要有步骤，在白纸上表现体积和能动性，就是造型。素描有二：一是分折形象关系，二是表现结构没有分析，感觉就只停留在表面。现在画的都差不多，没有分析就只是描摹。所以，没有充分表现出自己的感觉，也就没有技巧，分析后首先要求准确，而且要精确，尽精刻微。准，一方面是表面的比例，二是具体结构，有了这些，形象一定会出来。这些，在初学画时和以后都是很重要的，只从表面画等于临摹。铅笔由线形成面，下笔深浅都要由认识决定，否则不能产生技巧（这儿，蒋先生再三强调了技巧是感觉，是认识）。有的人越画越不对，是由于起初要求不严格，所以最初一定要严格。

同时画光暗是个习惯问题，有光暗就有了透视观察。掌握透视和体积就可以看出结构。结构是由体积而产生的黑白，而不是黑白产生的体积。不好的习惯要克服。

素描方法，最重要的是比较，这点和那点的关系，如垂直、平衡和倾斜度。

在表面形象确定之后，就深入地去分析，求出筋肉的起伏、细部结构的关系。准确以后再画光线，问题就不大了。

下笔要准，用橡皮是收拾的问题，而不是修改。最后，一张素描表面的调子一定要统一。

<div style="text-align: right">（郝芝辉根据记录整理）</div>

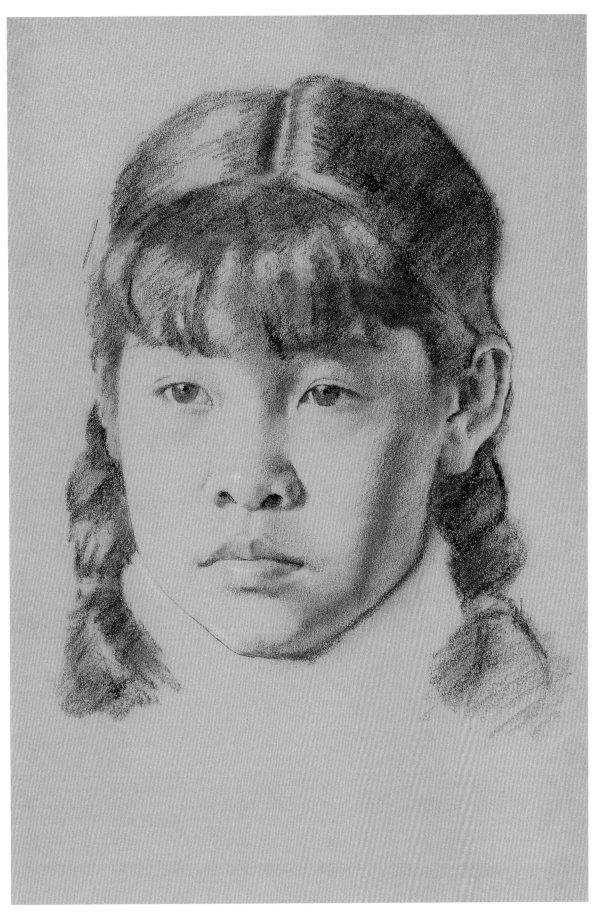

女孩像

国画素描教学

根据蒋先生 1959 年为中央美术学院国画系二年级学生上课时的教学内容，可将国画素描要求归纳为以下几点：

一、中国传统绘画的造型原则，是从物象本身的结构出发，而不是从表面光暗变化出发。

二、正确地学习西方素描的一些科学的造型办法，用线条来概括形象，并遵循形象的精神特征来发挥中国画笔墨的功效。

三、写生步骤是由小到大，由头像到半身到全身像方法是先用木炭条来画，逐渐过渡到用毛笔来画，再过渡到不打轮廓直接用毛笔在宣纸上写生。

课堂上写生前，蒋先生对学生们提出更具体的要求是：

一、下笔前先要了解、分析写生对象的表情、结构，再进一步看清楚解剖、透视的关系和方位。

二、在用线准确地勾画出形体的组织和整个轮廓基础上，然后在高低起伏处，加以干笔皴擦，以增强体积和质感。也可轻度地施以明暗。

三、下笔肯定是在正确理解解剖的基础上。笔墨不光是画轮廓，还是传达感情，传达对写生对象精神气质的体会。

四、写生前，先不急于马上画。一定要认真观察，分析过特征、整体关系后再开始。即使从局部开始，如从眼睛画起，逐步扩大、推移，每下笔总不忘整体，互相位置的关联，就不会错。

五、写生画完后，要进行一次默写，以提高总体认识，增加想象和记忆的本领。故平时须多用线条速写、造型，多作记忆画。

蒋先生在发现学生轮廓画不准时，又进一步阐述画准形象的三个要领是：

一、比例正确。写生时比例不准，形象各部分的关系就不正确。如画人像时，单看眼睛、鼻子、嘴都很像，可整体看或远看不像，原因就是部位之间的比例不正确。

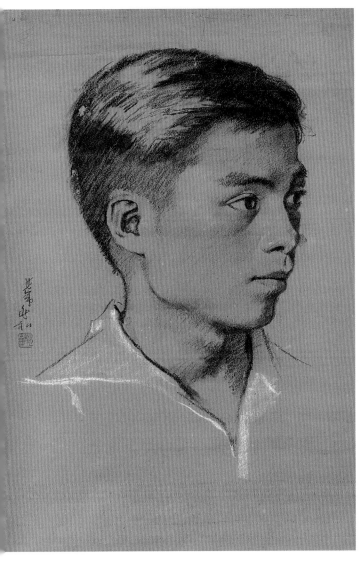

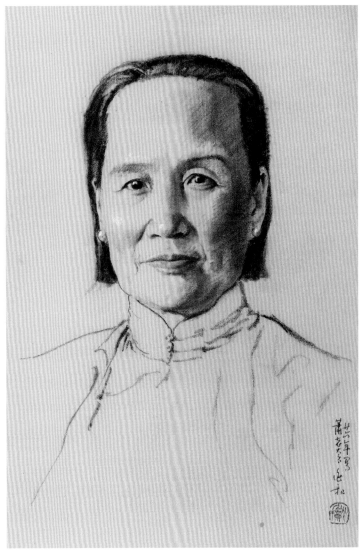

男青年像　　　　　　　　　　　　　　　　萧老太像

二、角度不错。角度是形象前后、高低的位置。因为形象是立体的，有空间的，也就自然形成不同角度和透视关系，忽略了角度的认识，形象也就难以画像了。

三、结构准确。结构在人像上，就是指各部分肌肉和骨骼的关系位置。要分析、研究并结合所学解剖的知识，去理解，对照，力争看正确。只有掌握这三个基本点，才能看到每个人相貌的不同，区别每个人五官相似的地方，并进一步通过对形象结构非常细微的区别，将形象的喜怒哀乐各种不同情绪的变化表现出来，否则"以形写神"、"传神"就是句空话。

在写生进一步深入到画本身和全身像时，先生要求是在表现东西多的对象面前：

一、思想上不紧张，首先分清主次。

二、看清写生物象的姿态特点，心中有数后再下笔。办法是，在画全身像的时候，先定出画面二分之一部位和相应的对象位置给予肯定，再确定各个大的角度轮廓后再画，即使画的中间，再有改动也不会牵动大局。在正确的大比例关系定位后，就可动笔了。

至于在用线，即发挥中国画笔墨上，蒋先生也提出注意要领：

一、用线要分虚实、轻重，结合对象表情、结构和质感加以发挥和概括。

二、用线的变化和浓淡，要根据对象的解剖和透视而变化，不是主观地乱画，要尊重客观的感受。

三、笔墨的表现，要注重形象的立体感，增加素描效果的表现力。

四、表现上的运笔自如和得心应手，全靠对形象的熟悉和体会。笔墨只有将表情及质感画准确后，才能达到完善。

蒋兆和先生在回答学生提出的"线条何以为美"时说，线条离开了对象的结构、质感是很难判断它的成功和失败。只有成功地表现了对象的结构、质感的线条，才是生动和有生命力的。教学中，蒋先生谆谆告诫学生，在写生中，来不得虚假，只有严格地以科学的造型方法来塑造形象，"以形写神"，方能刻画出人心灵的真实情趣。以明暗的办法来补救形的不准确，或是以"似与不似"的艺术规律，来放松写生的严格要求，都是舍本逐末的糊涂办法，也是自欺欺人的。

（以上马琼整理）

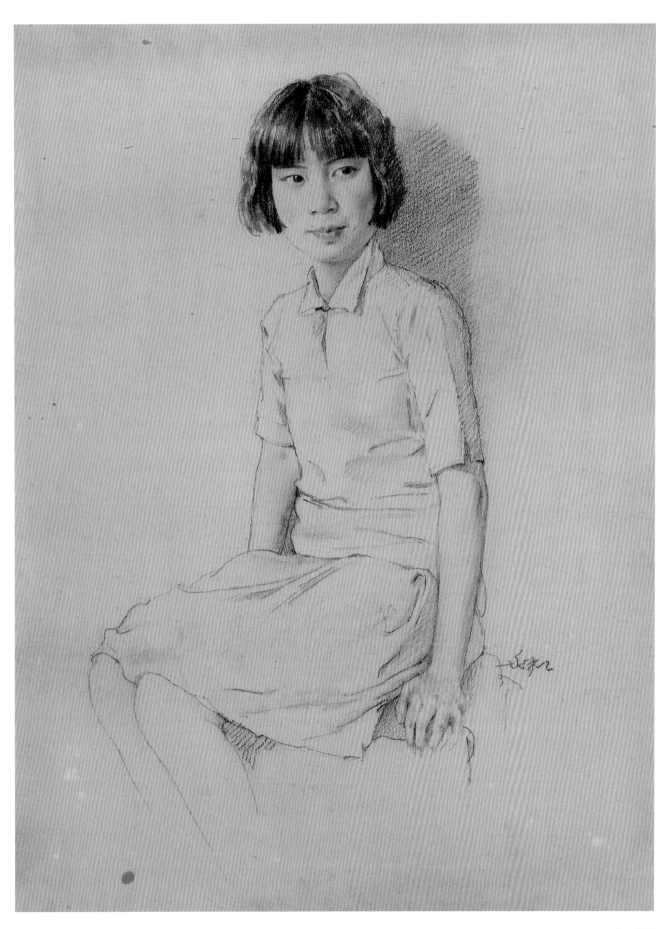

萧淑芳像

国画系四年来的教学总结

自 1954 年秋成立彩墨画科，后又改为彩墨画系，今年春又更名为中国画系。四年来，在教学过程中走着一条很困难的道路。因为中国画在教学上，还没整理出一套有系统的教学方法。过去老师带徒弟的制度，虽然有各自不同的经验，但是这些经验，不能完全适合今天的教学要求；在继承传统反映现实这一前提之下，教学中的措施，必然是一种创造性的工作。因此在教学方法上和课程的安排上，很多具体的问题都要在摸索中去解决……尽管如此，在几年的教学实践中，还是有一些宝贵的收获，为今后的教学提供了几点重要经验。

一是按照中国画造型规律，培养写实能力。

没有现代的写实能力和思想感情，就不能表现今天的生活，过去学生们所获得的写实能力，从创作的成绩来看，内容与形式技巧，并未真正达到民族风格的要求。写实的能力，不可能说是从传统的基础上，而是从素描的基础上。因此，我们早已感觉到，今后必须要加以改变，建立一套自己的、一套民族的造型能力和完整的教学方法。

在党的正确领导之下，大大鼓舞了对素描教学的改革，因而解决了几年来在国画系所争论的焦点。因为经过两个学期试行新的素描教学，其效果证明，不但符合国画的要求，而且与创作是可以密切结合。这种改革后的素描，基本上是遵循中国画的造型原则——"骨法用笔"。同时也吸取了西洋素描中某些适合要求的科学因素和表现方法。使之融汇贯通，成为自己的造型基础。不仅如此，这种素描教学完全可以进一步与白描、水墨、重彩等形式和技法相沟通，相衔接，而有步骤地去进行教学，就能成为一套自己的完整的基本练习的体系。即是现代国画人物写生法。素描这个名称，将来就可以不必存在了。

二是学习传统，如何写生。

临摹与写生，以谁为主的问题，曾经争论不休。几年来，在教学实践中的经验证明，临摹课必须与写生相结合（互相应证，目的在于创作），才能做到推陈出新，

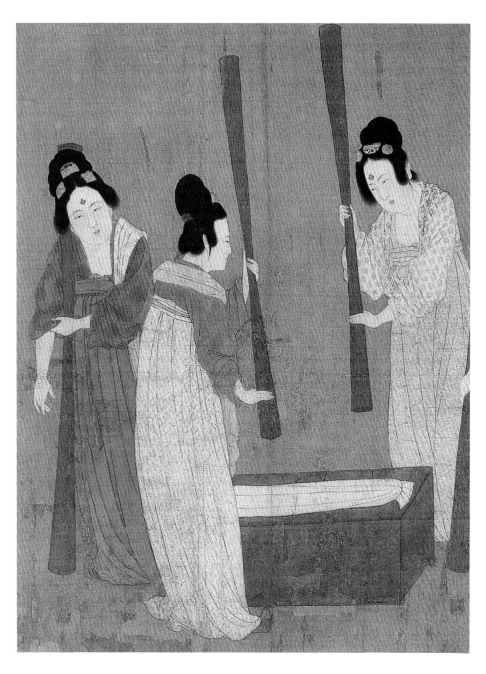

捣练图（唐）张萱

不落前人窠臼。花鸟、山水、人物等课程，在教学的经验中证明，不仅临摹必须与写生相结合，理论与实践相结合。同时，这三门课程，也必须采取大单元制，才能集中时间，有系统地进行教学。因为这三门课程是具体学习传统技法的主要方面：形式多样，如白描、重彩、水墨等；技法丰富，如勾勒、皴擦、渲染、工笔、写意、兼工带写等等的变化。只有通过各种具体作品的临摹和有步骤的教学，否则是不可能全面掌握中国画的造型规律和表现方法的。

天王送子图（唐）吴道子

　　通过一些临摹古典艺术的具体工作（如永乐宫壁画等）改变了学生们对遗产的看法，坚持了学习专业的信念，从而打击了虚无主义的观点。

<div align="right">——蒋兆和语</div>

　　如何发扬传统，从山水课的教学中，具体地体会到，应该有三个步骤。首先是古人，而后是造化，再而进行创作。这虽是三个步骤，但实际上是不可分割的一条发扬传统的正确道路。因为师古人是继承传统的手段，师造化是对现实有具体的感受，只有借前人的经验与自己的感受相融汇时，才能有创造技巧的心得。因而去进行创作，才不致无基础，也不致脱离现实。这本来就是中国造型艺术现实主义的传统，近年来，通过李可染、罗铭、张仃等先生在实践中取得了很大的成绩，更进一步证明了遵循这三个步骤进行教育，是完全正确的。至于花鸟、人物等课，基本上也是按此原则去进行。

　　理论与技法学习必须相结合，学生才能掌握中国画现实主义的艺术观点和表现方法。比如"欣赏"课，对学生全面认识遗产，起了很大的作用：今后应该更有系统地去进行教学。（注：当时开设了"作品欣赏"课，广泛聘请教师讲述古典文艺作品。）

　　创作课，在国画系是比较难教的课程，一方面要以社会主义现实主义的创作方法，另一方面，必须要体现民族的形式。在这个原则下，国画系的创作教学，究竟如何进行？在思想上、方法上，都是很不明确的。因此，往往强调这一面，而又忽视另一面，兼之过去重基本练习，轻视创作实践的支配之下，创作课就很难谈到什么经验，不过，创造课决不是一个孤立的课程，如果一切传统的基本练习不与创作紧密的结合，创作的素材不从生活中来，就不可能创作社会主义的内容和民族的形式，也不可能找到一套教学的方法，这一点，是完全可以肯定的。

（以上为郝芝辉根据蒋兆和先生手写稿整理）

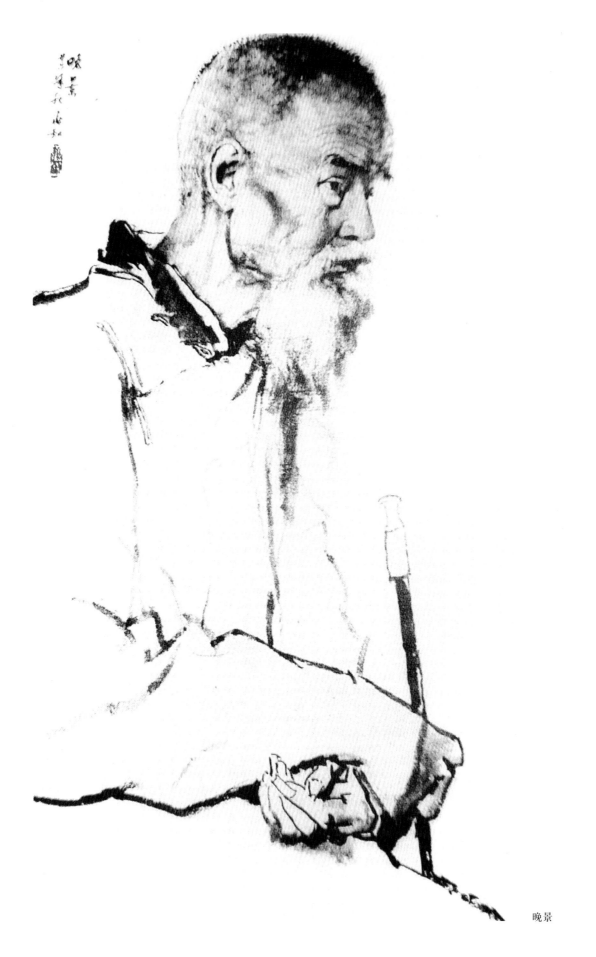

晚景

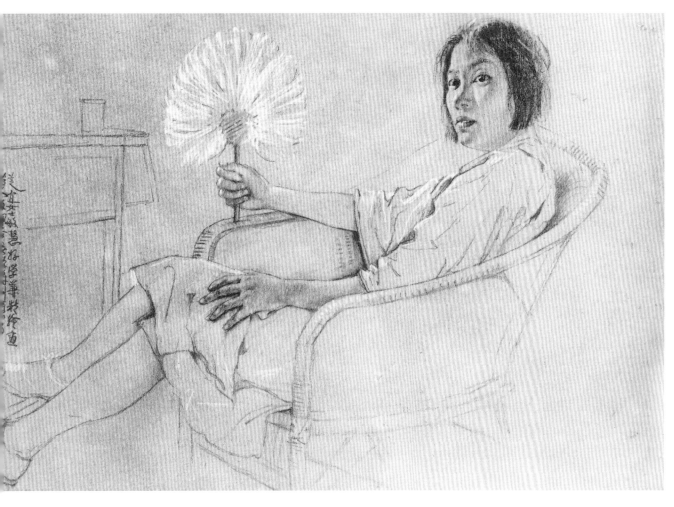

芝宜女士像

改革素描教学的总结

试行改革素描教学的理由

由于过去国画系的素描教学，片面强调"西画素描为现实主义一切造型艺术的基础"，因而形成在国画系人物写生的基本练习，在造型观点上和表现方法上，与传统的造型规律有所矛盾。以至学生在创作实践中，不能发扬传统，实际上，是以西画素描的表现方法，代替了国画的造型能力和民族的风格今天我们很明确，学习素描，必须要在自己传统的基础上去吸取，而不是片面地强调素描的写实优点，忽视民族的特点，所以必须要对过去的素描教学加以彻底的改革。因为素描与国画在造型观点上和表现方法上，各有不同的规律与要求。比如中国画的基本造型法则"白描"，主要在于骨法用笔，即强调从物象本身的结构出发，基本上运用线条的变化，去概括物象的精神和特征，而（西洋）素描的基本造型规律，主要是依据光源投射

于物体的明暗调子，进行分面，去塑造形象的体积。简单地说，这就是中西绘画在造型艺术的观点上，和表现方法上，最为主要的区别之一。如果不明确这一点，则很难明确吸取外来的艺术应该从何着手？根据以往素描教学对国画造型的不良影响和经验，故不能不去考虑，为了更快更好地掌握具有现代写实能力的国画造型基础，学习一点素描，虽是有所必要，但不是无原则地，或喧宾夺主地去学习（西洋）素描一套的表现方法，更不是以（西洋）素描来代替或改造国画的造型规律和写实的基础，否则，都是错误的。所以我们只能适当地吸取（西洋）素描中某些有益于国画造型的要求，使它能促进国画在线描这个特点的基础上，更具有变化，和更有写实的能力。因此．素描只能是包括在国画写生基本练习中的一个因素，并不意味着过去所谓的"专业素描"。因为它不能成为独立的课程，要以白描的表现方法为基础，从而融汇素描中的某些具有现代科学的知识和某些合于国画要求的表现方法。融汇贯通，以丰富白描的造型能力。这种白描即是能够表现现实的生活，并且在线描的基础上，更进一步有浓淡、皴擦的变化，与水墨画的形式相结合，以及重彩和其他传统的技法相沟通，形成一套具有民族风格的、掌握现代科学的、完整的一套"现代国画写生法"。这种写生法，要在一定时期内（估计三学年）使没有国画基础的学生们，首先获得传统的初步造型基础，同时深入继承一切遗产，深入生活，才能在创作的实践中，有推陈出新的条件。

改革后的素描教学和应采取的一些基本原则和方法步骤

1. 遵循传统"骨法用笔"的基本造型原则，运用现代的解剖知识，加强对具体形象的分析能力，明确构成形体的具体结构，用线条去刻画形体各部组织和整体轮廓。然后在形象凸凹的必要之处，加以皴擦的笔法，增强整个画面的体积感和真实感。

2. 必须首先强调用线条去画轮廓，才能着重于形体本身的结构，不至于从表面的明暗关系出发：只有彻底理解形成形体的各部组织结构，才能知其然，知其所以然。因而才能做到胸有成竹，意在笔先。



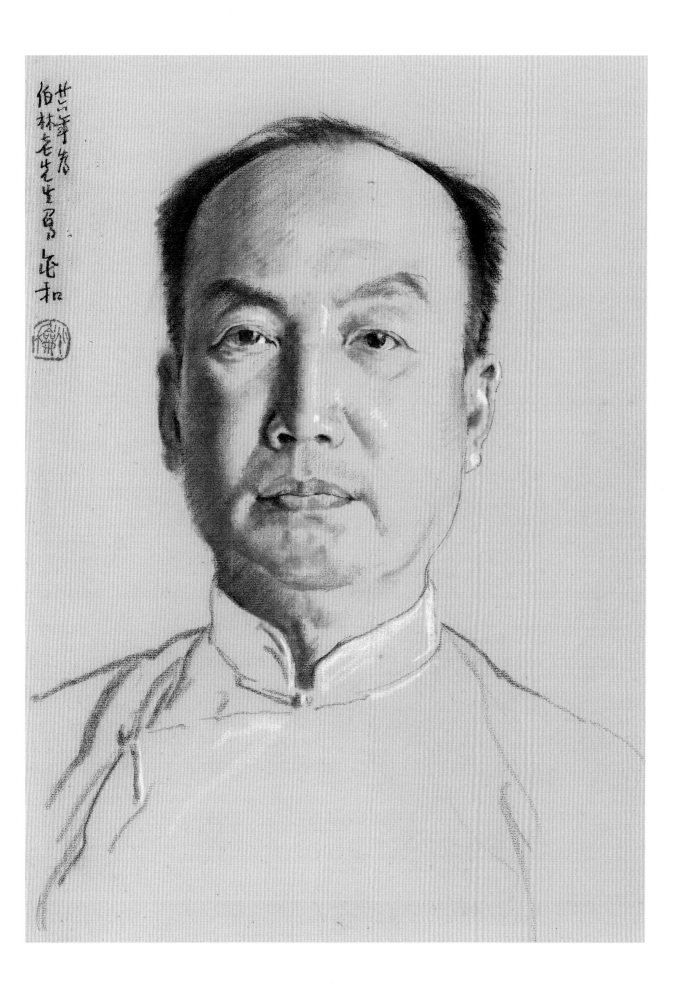

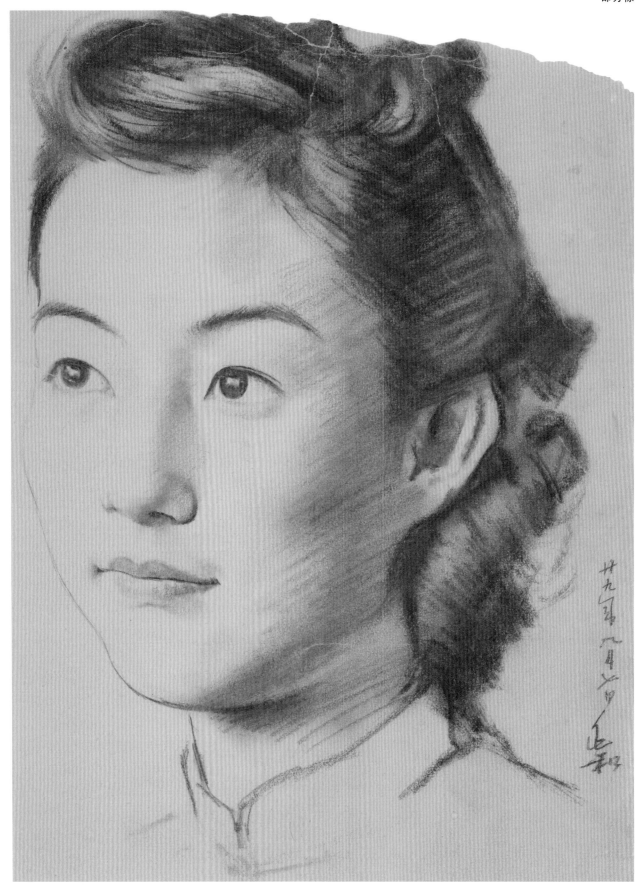

3．用线描写形象各部轮廓，必须严格要求准确。经过反复观察研究，如果尚未达到形象各部的比例关系，骨骼筋肉等完整结构以前，不得进行皴擦、画明暗调子，以避免忽视形体的具体结构。如果在规定课时之内，还不能正确画准轮廓，必须严格要求学生继续加强分析，或特别加以辅导，务必达到准确，肯定用线造型这一基本原则为止。

4．每次完成一幅写生的基本作业之后，必须进行默写。以考验通过写生后的认识能力和想象能力。同时在课外必须配合速写，自己生活范围内所接触的人物和一切环境均可作为这种速写的对象；要不断地锻炼眼手的敏锐感觉和概括物象的能力，但这种速写，只限于用线条勾勒，不许画黑白分面等明暗调子，只着重于形象的动态特点与结构。每周应有一定数量的规定。

5．工具，用木炭，不用铅笔（速写不限），因为木炭不但便于修改，也便于用线发挥粗细虚实等效果。同时也与进一步用墨笔作画比较接近，其性质，也便于皴擦，下笔痛快，容易结合作者的敏锐感觉。

6．本课所要达到的教学目的，只在于正确理解形象的结构，画得准确，不在于表面画的精细，也不限于各人作画的风格。即使运用线条的虚实、轻重、粗细不甚协调，或不明快，不简练，均无关系，不必过高要求：只要在正确的轮廓上，敢于肯定、落笔即可。

上述几点教学原则和方法步骤，为了初步体现素描符合国画造型的要求，也是为白描课写生练习时如何吸取外来艺术提供了条件，所以并不完全抛弃学生原有的素描基础。只是要大力扭转过去单从黑白分面的表现方法。估计此课在实践中有很大的困难，但这一困难必须要在实践中，逐步取得经验加以克服，否则国画系就永不可能建立自己传统的一套写生基础，因而也就成为我们目前迫不及待的中心工作；在实行新的素描教学开始时，面临的最大困难，即是要使每个学生对素描的看法取得一致和正确的理论根据，再则是实践中如何扭转过去所习惯于光色分面等一套（西洋）的素描表现方法，这些问题，是要经过一系列的思想工作和斗争，从而在教学过程中，逐步取得克服困难的办法。这里只能扼要地说明如下：

劳模 碳条速写

　　1957年在一年级开始进行本课之前，首先在班上详细讲明素描必须符合国画造型的基本原则去要求素描，不是如过去的学法，并且明确地提出，在一年级试行新的素描教学，是对国画前途发展具有重大的意义。先生与学生均要互相肩负起这一责任。因此以两天的时间，讨论这些问题，在思想上基本做到统一的认识。但在实践中，又如何改变素描表现方法一般既有的习惯呢？又有采取在第一张作业时，不忙于提出如何去画的步骤或目的要求，首先让同学自己去体会，自己想办法去画。这样的结果，就看出每个同学的成绩有不同的特点和共同的毛病，掌握了这一基本情况以后，才在第二张作业开始时，针对每个同学应注意哪些问题，在表现方法上，共同遵守的，又是哪些问题与步骤、原则等。比如同学们的共同问题是：形不准，结构不明确，思想上还在犹豫、动摇，能力差的同学根本画不准，甚至无法下笔，能力强一些的，在开始时，结构画得尚明确，可是越画越糊涂（这就是说明，过去素描教学，并未着重在造型上加以很好的注意）。针对这种情况，根据每个同学在画上的缺点，做认真的改画示范，并加以详细分析作画的步骤和现在本课的要求。尤其是形象的大体比例和形成角度的透视关系，以及如何通过运用解剖知识去理解形象的结构。

并且严格要求对形象尚未充分理解和概括准确以前，不许涂明暗。必须首先明确以线条去造型的原则。因此，在第三四张的习作中，就有了很大的进步。如造型显然较前严紧，结构清楚，以全班来说，基本上纳入以线描为主的轨道。如于润、马琼、庞瑞媛、金鸿钧等，原来都是步骤较乱，要求不明确，思想犹豫，这次都有了突出的改变。但是这种改变，不是已经可靠了，由于过去学画一般都迷恋于光线的魅力，忽视研究构成形体本身的结构所形成的精神本质，往往习惯追求表面效果。如稍一放松，就将已经明确了的东西又模糊起来，所以大部分同学在后来又有从明暗出发的倾向，在有意无意之间去抠表面的细节、黑白调子对比等等，而忽视结构，甚至认为非画明暗关系才能满足。

在进入画半身见手的阶段，就更难掌握整个构图与形象各部的主要和次要了，更不明确应肯定什么取舍什么，以至步骤又有些紊乱。在这种情况下，就不能不再反复讲述我们现在要求素描的目的，首先要认识形象各部的主要结构，整体与局部的统一，用线去概括，要肯定、准确。在练习中，必须要有步骤去要求，必须要有理解之后才下笔，经过这样严格的督促和改画示范之后，大部分同学如张仁芝、马琼、边宝华、于润等，都在按这样要求去画，成绩也就逐渐提高。但另有一小部分同学，由于学习仍不踏实，要求也不实际，片面追求形象的表面"特征和精神"，而不是深入研究构成形象特征与精神本质的因素何在，又如何才能达到所要表现自己感受的形象，则心中无数。其结果随画随改，越画越糟，如尚若涛同学后来认识到学习态度浮躁，有时不恰当地拼命抠，这样就钻了牛角尖。又有个别同学好高骛远，不依靠科学的知识，去掌握作画的规律，而只强调自己不加分析地"感受"，去追求自己的理想。在达不到时，反而认为遵循科学和作画规律，会束缚自己的"感受"，并且认为"某些人画得生动活泼，都是由于充分发挥了自己感受的效果"。诚然，作画是需要先凭感受，但是那种不加分析的片面感受，显然是很危险的。因为作画必须首先要对形象有充分的认识，才能胸有成竹，有把握地去画，否则就不能将你的感受提高到理性的认识，这就是说，你的感受是否需要正确可靠？是否真能抓着形象的精神本质？即使你的感受是很敏锐的，但是否要有方法有步骤才能表现出来？并且强调什么，取舍什么，这都有必要在造型观点上和表现方法上有所鉴定。不可能是笼统地谈感受。只有加强科

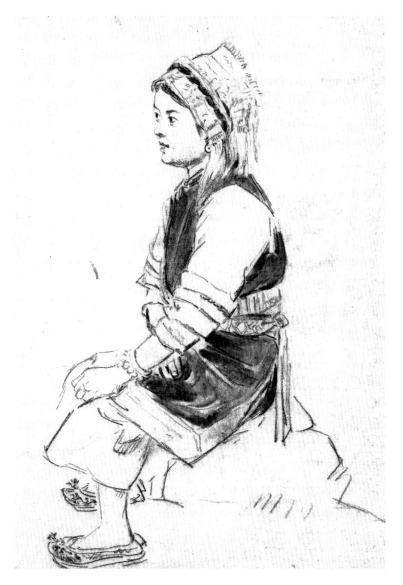

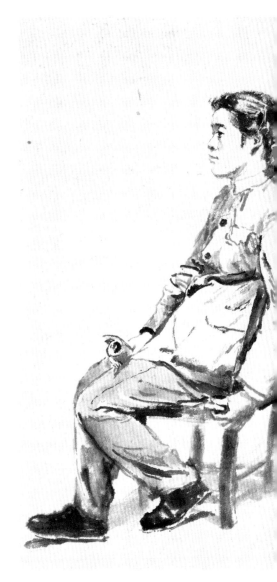

少数民族　碳条速写

女青年　水墨速写

学的分析能力、正确的艺术思想，才能获得真正的感受，如果没有真正可靠的感受，绝不可能创造技巧。社会主义现实主义的造型艺术，就是要正确地表现生活，我们在基本练习中，如果不端正学生的思想和学习态度，那么就会走向形而上学的美学道路。

上述情况，虽是个别同学偶然的看法，但也反映了大多数同学在学习过程中，所以要犹豫、摇摆等等情绪的原因，这也就是本课最为主要的问题，这个问题，可以说一直还没有克服。（一学年内）所以我们的成绩还没有达到一定的理想。改革后的素描教学，由于在一年级取得某些成绩的结果，对二三年级的素描改革，就有了可能的条件，因此在 1958 年第一学期开始亦照新的素描教学进行，并将二三年级合班上课。（注：当时二年级九人，三年级三人）课程计划基本上照一年级的原则。所不同者，较一年级的教学进度稍加快些。因为在一年级已经取得某些教学上的经验，步骤和要求也更加明确，克服困难也就容易一些。比如在实践中普遍的现象是步骤不易掌握，形象画不准，结构弄不清楚，解剖知识不会运用，下笔不肯定，用线概念无力。而且在规定的课时以内不能完成。根据这些情况，提出素描课，也必须要做到"多快好省"的办法。

总之，只要能认真重视中国画在造型上的基本原则，适当地吸取素描中对分析形象的现代科学知识和某些表现方法，有阶段地对形象去研究，比如目的要求要明确，时间运用要集中，找出构成形象的主要关系，先抓着什么，后又补充什么，如果每次作业都先有计划，当然就可能有把握地去画。其效果就要好些，时间也不致浪费。有了这些精神准备以后，又更明确地提出，在现阶段素描应要求的有三个主要方面：1. 姿态。首先要分析形象各部的正确比例和角度，就能求出形象的正确姿态。2. 结构。运用具体的解剖知识，细心研究形象的结构在动态中形成的一定规律和变化。3. 特征。认真去理解构成特征的主要部分，以及形成整个动态中的主要关系，然后，自然明确夸张取舍，如何以笔去直取。

同学们根据这三点要求，在实践中比较有些收获。但由于原来的素描基础，从表面光线出发的影响很深，一时就难以从形象本身的结构去追求，更不善于运用具体的解剖透视去分析，以至普遍的毛病是画不准，步骤紊乱，或在大部分位置确定

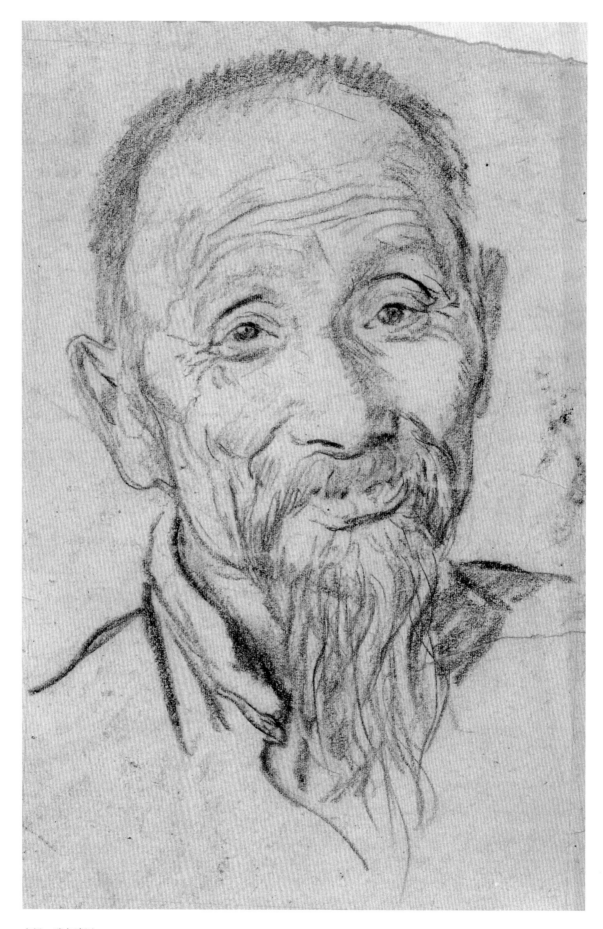

老汉　碳条速写

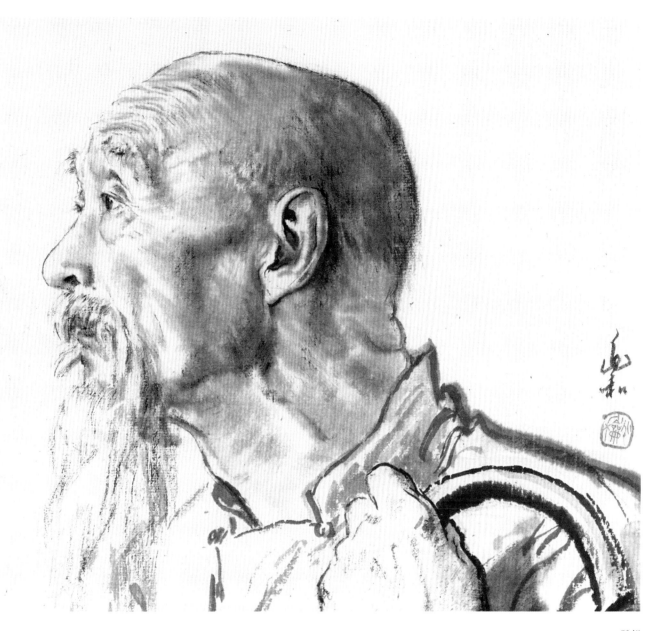

盼望

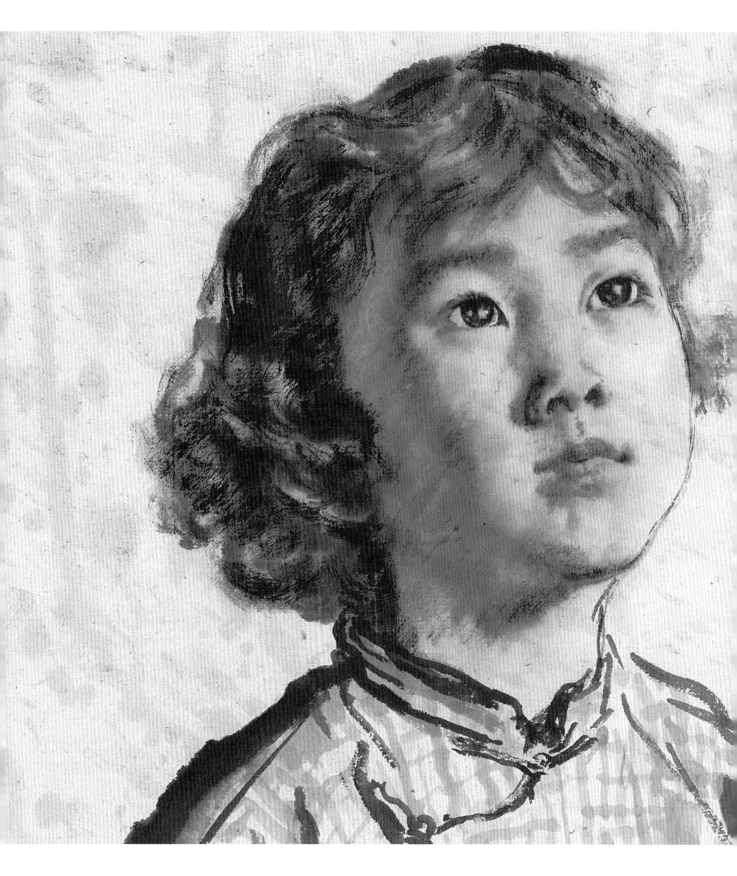

爸爸永不回来了（局部）

之后，不能更深入研究细节的比例和角度。主要的东西表现不出来，下笔也是概念，不具体，不生动，线条成为轮廓的符号，大家虽很用心，但不是有把握地去画，而是在慢慢地描。这都是由于没有彻底了解构成形象的精神，或没有通过一定的实践经验。根据这种情况，在单应桂同学的画面上又做一次认真的改画示范。如形象大部比例确定之后，应如何细致地去分析具体角度和透视关系、局部与整体的解剖联系和变化的规律等。然后有重点地，有轻重虚实地，去用线画轮廓，而不是去描轮廓。并且对哪些部分需要用效擦去显明凸凹，突出具体的结构和起伏等。通过这次示范比较起了一些作用。同学们也清楚地懂得现在素描所要求的基本精神。因此，在第五次作业中，一般都有显著的进步。但是，由于本学期的特殊情况，受了时间的限制，在第七周进入画裸体的阶段，即因故而结束。（实际上只画了五十节课，等于过去一张长期作业的时间）在一年级，也因同样情况结束。但以一年级的成绩来看，比二三年级要稍好些。（由于多画了一学期的关系）不过成绩虽然好些，实际上并未巩固，因为在此课结束以前，曾进行了一次对同学的测验，方法是：让同学们对模特儿做三点素描的分析。1. 形成形象姿态的主要部分在哪里？2. 这个姿态中的表情的主要部分又在哪里？3. 先画哪里，后画哪里？取舍什么等等？但没有一个同学能够正确地答复。这就说明同学们到现在还画不准确或不精确的原因了。其责任在于，教学过程中，还不够严格，还没有认真让同学掌握科学的基础。另一方面，又由于时间关系，没有同时加速写课和默写课，配合进行，以至进步很慢。再则是因为，新的素描教学的要求，和过去的素描观点与表现方法有很大的不同，在习惯上不易改变。现在以新素描教学的要求，从理论上说，虽然取得同学们的一致认识，但在实践中就有很大的困难。造成这些困难的主要原因，不能不是受过（西洋）素描教学的影响。比如于润同学，过去未受过以往那样的素描教学，或者影响不深，他的学习态度就比较踏实，进步也就很显著。这可以说是一个很好的例子。

上述在教学中，碰到一些最为主要的问题，就是新旧素描在观点和表现方法上，两种不同倾向在实践中的斗争问题。以目前的情况来看，西洋的一套素描对中国造型艺术的影响是很大的。为了发展民族的造型艺术，不致为外来的艺术所代替，所以这种斗争也是必然的。在教学过程中，也必然要经过这一斗争才能取得胜利的。

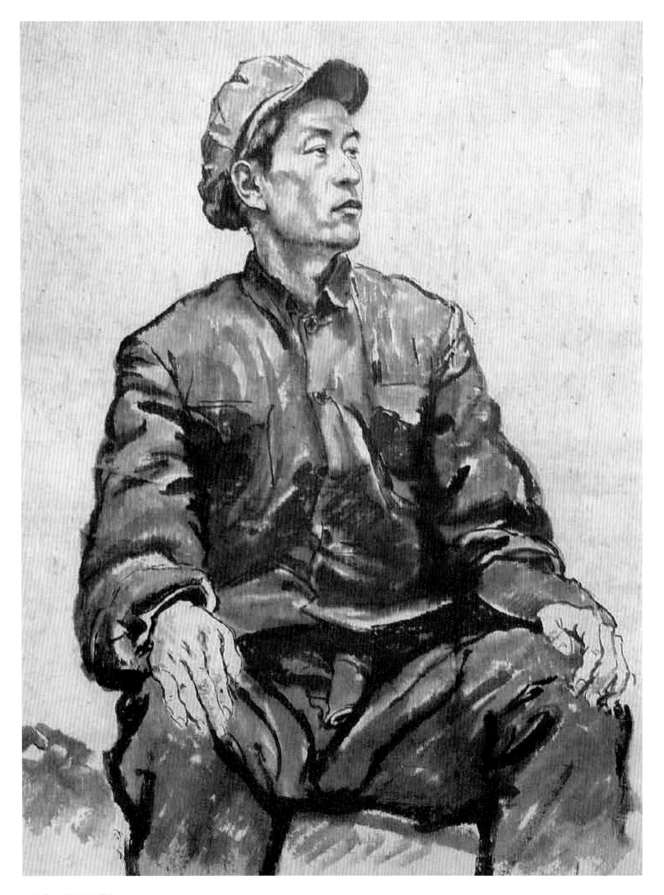

工人像　（课堂示范）

学生（课堂示范）

可以说，这一阶段的素描教学，就是一个斗争的过程。除此以外，也可以说有一些很宝贵的收获。根据大部分同学的反映，有如下几点：

1. 由于强调形象要求准确，要明确结构，要用线条去概括，因此画面上表现出的效果显然与过去的素描不同。对光线的看法，有了转变，纠正了非依靠光不能作画的成见。因此，现在所走的道路，基本上是符合国画要求的。

2. 因为加强对形象的分析能力，所以画完一张作业之后，记忆较深，不像过去画完之后什么都忘了。

3. 现在画素描，感到费脑子，但对形象的体会更深人，因而比过去懂得哪些地方是主要的，哪些又是次要的。

4. 这样画素描，对创作年画、连环画的造型是有很大帮助的。

从这几点收获来看，现在的素描教学，可以肯定，不但符合国画的要求，而且与创作是可以密切结合。这种改革后的素描，基本上是遵循中国画的造型原则，"骨法用笔"。同时，也吸收了西洋素描中，某些适合要求的科学因素和表现方法，使之融汇贯通，成为自己的造型基础。不仅如此，这种素描教学，完全可以进一步与白描、水墨、重彩等形式和各种传统技法相沟通，相衔接，有步骤地去进行教学，就能成为自己的完整的基本练习体系。即是"现代国画写生法"。素描这一名称，就可以不必存在了。

有同学曾提道："现在这种素描的选景是什么？是否就如苏联的茹可夫或飞逊等所画的那样？"这个

李进之像

问题不难明确，我们既然是在自己传统的基础上，吸收外来丰富自己．当然它的发展，首先是具有民族风格的，又是具有现代写实能力的：茹可夫和飞逊等的素描，虽然用线强调结构．与我们的白描有些近似，但也还不完全相似。我们以之作为参考即可，以之作为标准，则大可不必。因为我们还不是停留在现阶段所学的素描要求，还要进一步运用中国的笔和墨，发挥传统的特点，结合现实去创造技巧二这种技巧，将来达到什么样的水平，这又要根据各人的创造能力和大家努力的方向，很难讲出它前途的止境。总之，它是要能促进中国的造型艺术，能够表现今天的生活而不是模仿外国的艺术而对自己的传统失去信心。我们大家应该具有这样一种理想，就是要大家来创造新文化、新艺术的事业。当然，在现阶段的教学，我们是有很大缺点的事前，先生没有画出标准的示范作品，以致使学生无所遵从，以后必须要加强示范作品的备课工作．同时应大力培养导师。如果没有足够的人力和研究的成果，将来教学仍不易进行。根据这次总结的经验，建议下期教学必须做好一切准备工作。如示范作品，和有系统的讲义。教学的时间也必须有所保证，同时要加速写课和默写课，配合进行。否则学生的进步不但很慢，而且所学到的成绩也不能巩固。

(1958 年 7 月 1 日郝芝辉根据蒋兆和先生手写稿整理)

此画十年前于课堂速写
继超同学留念 一九七七年十二月 雁祖

女学生（课堂速写）

藏族老人（课堂示范）

妇人像

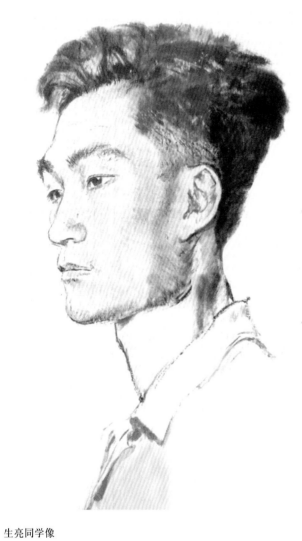

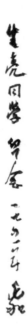

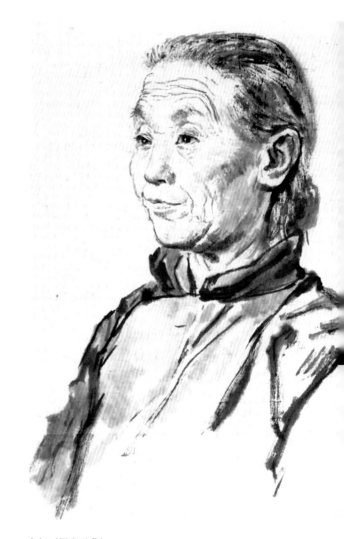

生亮同学像

老妇（课堂示范）

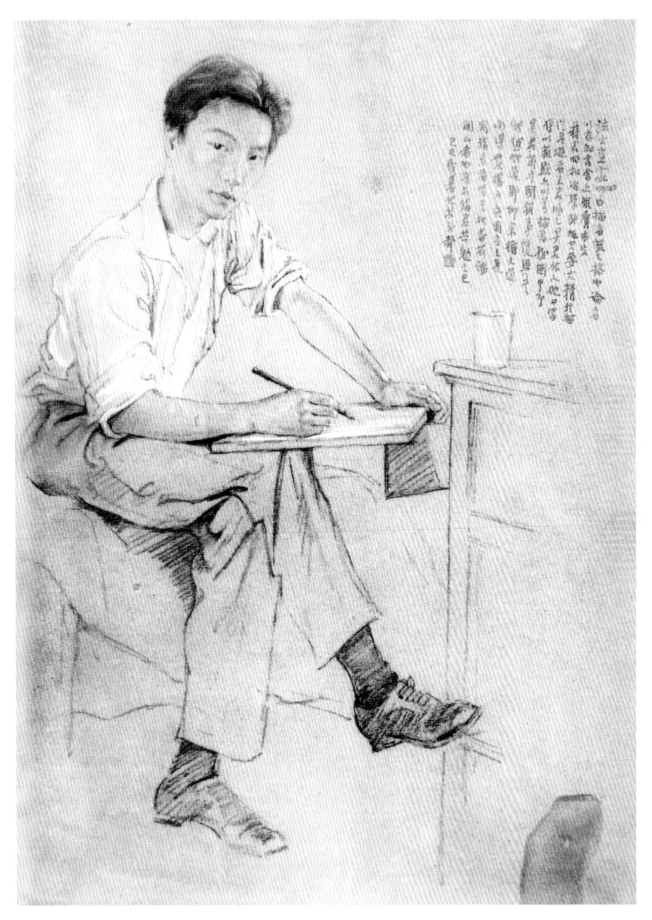

关于人像写生

课堂基本练习主要解决两个方面的基本问题：一为形神关系如何正确地去认识和理解，二为感受到的形象如何恰当地表现出来。

这两个方面，即是指构成形象的客观规律和正确认识形象的主观感受，在不同程度上得到一定的统一基础，才有可能产生表现形象的正确方法和创造技巧。否则，就必然陷于对形象的盲目、被动，不能随心所欲抒发笔墨的感情，又何能体现不同人物现象的精神特点？故在人物写生的实践中，要十分严格地培育自己逐渐掌握上述两个方面的要求，作为基本练习的主导思想，在不断地深入钻研中建立起真正的感受，从而获得传神的基本法则

（一）如何正确认识构成形神关系的客观规律这一问题，首先应该理解形和神的关系不是分割，而是浑然一体。中国画所指的形，非一般所指不同形体的形象，而是指构成各种不同形体的特征本质，即是已经通过在一切可视的形象之中有所概括而言：故顾恺之的"以形写神"的科学论点，实际上是说，要以可视形象之特征而传写万物之精神本质，不然就很难理解写形又何以传写出神呢？因此画家眼中的形与一般视觉的形体有所区别，其原因就在于作画者之目的为传神，而传神之可贵在区别于自然主义的翻版。即是要尽可能地剖析构成形象的情神特征、微妙变化加以概括取舍，发挥主观能动性的造型能力，得以充分表现出更具有生命力的不同形象。如果仅仅从客观形象表面的正确比例去描摹，而不进一步去追求传神的目的，当然留在纸上的画只能是死板的形体。所以我们首先要明确"神即形也"。形是构成精神特征的具体结构，不同形象的具体结构和微妙变化，又体现了不同形象的精神状态，所以"神出于形"，这是完全可以捉摸得到的，不是抽象地凭空地去玩弄笔墨的技巧而能获得成功。但是要真正能正确把握住一切生活中的形神状态，也不是轻而易举的事情，尤以人物的形象微妙复杂千变万化。倘若仅凭一般视觉的感受，不进一步加以科学的分析，彻底的理解，那么形神关系的特征所在就弄不清楚。即使将表面形体的比例画正确了，亦无异于没有灵魂的物体。所谓作画"不求形似求神似"，实际上并非不要形似，而是指形之所最似者为形之特征，特征才是显示各种不同形象的精神本质。而精神本质的微妙变化又具体存在于可视形体的结构之中。故作画

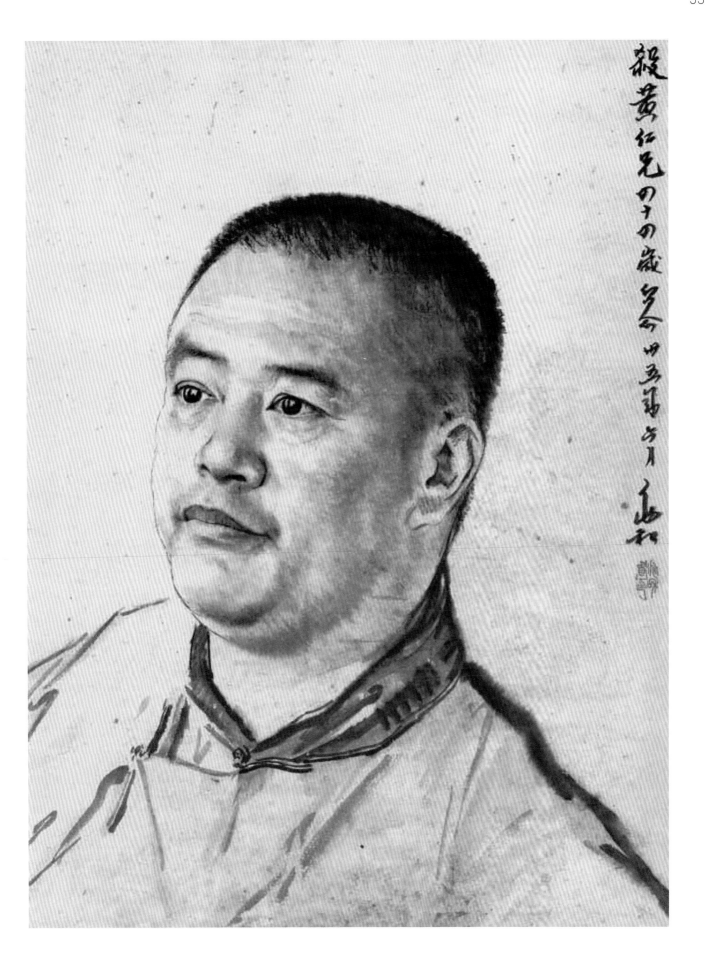

创作原型

创作原型

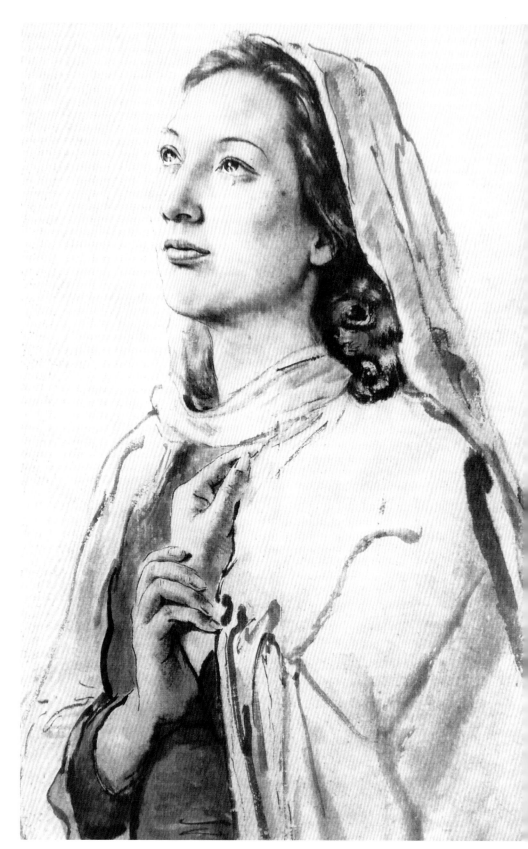

圣母玛利亚的悲哀

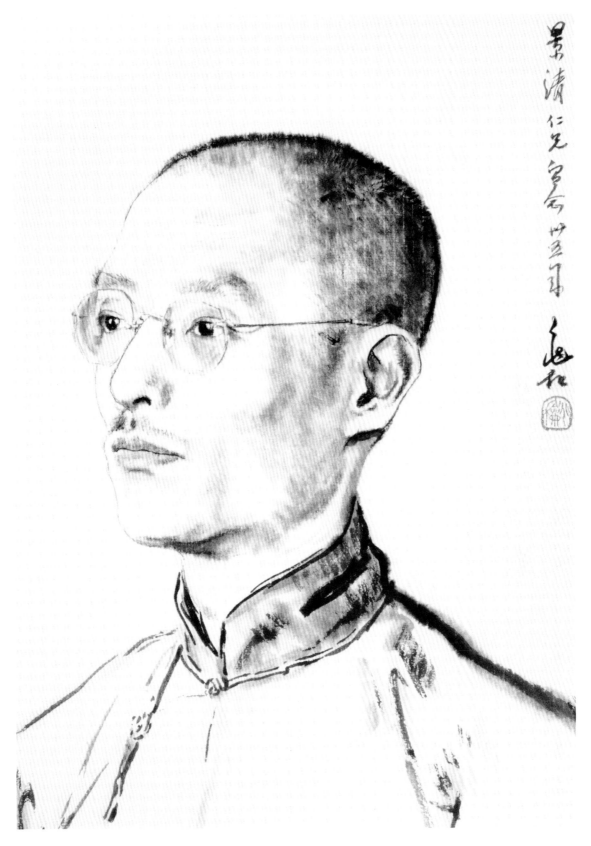

景清像　　　　所谓作画"不求形似求神似"，实际上并非不要形似，而是指形之所最似者为形之特征，特征才是
显示各种不同形象的精神本质。而精神本质的微妙变化又具体存在于可视形体的结构之中。故作画越能明
确结构中的奥妙，就更能深入地准确地抓着惟妙惟肖的神似。

<div align="right">

——蒋兆和语

</div>

访问苏联杰出的画家茹可夫同志时，彼此互赠写像以留纪念、
一九五七年〇月三言于莫斯科
兆和

Твким русским меня еще
никто не рисовал

茹可夫像

越能明确结构中的奥妙，就更能深入地准确地抓着惟妙惟肖的神似。归根到底，传
神之妙法在于认识形象构成的规律，从规律中体会出不同形象结构的具体变化；又
从变化着的结构中去分清主次关系，才能尽量发挥恰当的笔墨获得表现形神的统一。
形神关系要进一步来研究它的变化规律，则又不仅仅从结构的一方面所能完成的，
因为形象的复杂变化，除了表面结构中有些大小的区别之外，更重要的是每个人的

内心的思想活动反映在外形上的不同感情，是极其微妙的，比如用文学的语言来表达：某某眉飞色舞，或者脉脉含情，或者胸襟开朗，或者性格憨厚等等，这些都是与作画者自己的社会知识、生活经验，以及不同的阶级感情所联系起来的现实基础。因为，你所表现的形象是现实中的人物，则就需要以正确的现实生活的眼光去观察具体形象的内心世界；反映在各个不同的动态中和复杂的结构中，究竟应该抓住哪些是对象的主要部分，这就是一个有能力的画家应做出的可贵的主观的判断，也是在基本练习中最主要的学习目的。因为精神状态毕竟要通过可视的具体结构来表现，倘使作者没有积累丰富的生活经验和形象的思维能力，即使对象具有显著的特征。你也难以肯定，甚至熟视无睹。这也是画不像对象的主要原因之一。

（二）要有正确的表现方法。所谓正确方法，即指传统艺术的造型上一些基本的规律。比如"骨法用笔"这一原则，对肖像画来说，更需要严格遵循和发挥，因为不重"骨法"，即不懂造型，就意味着无能写实。特别是中国画强调形象的具体结构，从结构出发去准确地概括形象的特征，所以笔墨的运用是要以"骨法"为准绳的。灵活生动的笔墨，是出于对客观形象的主观感受之下产生的思维感情而自然地流露出来，没有这一过程是不可能画好肖像的。

要使作画时有条不紊，顺利完成，必须遵循一些基本的原则和每一个表现形象的步骤，比如当你对形象有了全面的分析和感受时，第一步要严格要求"有准有则"地去下笔，即是在"骨法"构成的原则上运用粗细、虚实、长短等不同的线条勾勒出形象大体的各部位置，尽可能地做到比例、角度、转折、起伏等符合解剖规律的正确性。否则，就很难进一步去刻画显示精神特征微妙复杂的纹理结构，在整个形体之中准确地统一起来。这就是要达到形神兼备必须注意的第一步基础。只有在这个基础上才能进行第二步"尽精刻微"地去捕捉不同形象变化中的特征所在，比如纹的深浅曲直、五官的长短大小、眼神的色度明晦、筋肉的细微起伏、结构的主次区分、动态的形成重点，以及情感的集中表现部分。这些就是显示人物精神状态不可谬误的主要关键。只要在练习的过程中认真注意步骤和深入研究这些问题，自然逐步掌握造型的规律以及神似和形似的统一关系。只有这样才能有条件达到惟妙惟肖的境界。然而这一境界，还需要通过第三步"用笔用墨"长期锻炼的效果。因为

范曾像（课堂示范）

中国现代人物画不惟是在纸绢基础上吸取和外来美术形象骡汇贯通方有现代造型能力

李斛同志群此精研多等成绩显著不幸天不以年未能尽展其才诚可惜

更如 今睹此像乃十年前为君速写固深者威谨铭教读分念

一九七七年十二月十七日 吴作人

李斛像（课堂示范）

荷塘仕女 清 任伯年

形神的微妙之处最后要依靠笔墨来传达。如果不能随心所欲运用笔墨的精湛语言，则就成为无技巧的笨匠。所以有人说："气韵生动归之于用笔用墨，是不无道理的。"张彦远说"夫象物必在于形似，形似须全其骨气，骨气、形似皆本乎立意而归于用笔"。这些精辟的论点都道破了中国绘画的传统特点和现实主义造型艺术的严格要求，而我们要成为具有民族风格和现代造型能力的革命画家，就应该要重视如何去掌握笔墨这一工具的优良传统，在写生中细加思考，认真研究它的运用规律。同时在临摹古典作品技法的基础上，通过对表现现实形象相互之间的关系和矛盾，加以分析批判。逐渐获得消化传统笔墨技法的经验过程，也就是逐渐获得自己创造笔墨技法推陈出新的过程。如果在写生中不去注意这一环节，必然要形成搬用传统，不仅是要走向为笔墨而笔墨的形式观点，同时也就歪曲了现实的形象，或者说不能得心应手。

笔墨的变化无穷，山水花鸟等丰富的传统技法，以及各家所创造的勾、皴、点、染不同的风格，都可以为表现今天人物画技法的借鉴。问题就在于我们在写生中是否真正具有现实的感受为基础？是否能具有批判的观点去吸取传统技法的运用规律？如果首先不了解这一点，则不能很好地发展传统的笔墨技法来丰富今天人物画的表现能力。比如勾线、皴擦、点染等的技法任务，它在造型上应有分工互助的作用。如果不结合对现实形象的科学分析，也就不能恰当地表现对象，必然是胡涂乱抹，致使勾线不能树立正确的骨法基础，皴擦也就不能恰当地辅助线描之不足，点染亦失统一整体的明暗关系。这些虽是手法和步骤的问题，但实际上是能否做到"意在笔先"的根本问题。

在练习的过程中，可能感到立意较易，用笔较难，这是一个实际的情况，正因为如此，我们才需要重视造型的基本步骤和掌握笔墨的基本表现规律，只有这样才能有意识地锻炼逐渐将形象的感受和表现方法与自己的意图统一起来。上述在造型的步骤中要"有准有则"、"尽精刻微"、"用笔用墨"，这三个方面绝不是孤立的，而是互相关联着的三个紧密的环节，这就是说，没有将每一个环节扣好，就不能将形象统一起来，在画面上出现顾此失彼之弊。而每一个环节的基本任务，就如建筑的工序，由基础而屋宇而装饰，最后实现作者的意图。

（此为20世纪50年代末蒋兆和先生发给学生的讲义之一，由陈谋提供。）

少数民族姑娘（水墨速写）

抽烟老人（课堂示范）

人物写生应遵守几点造型的步骤和目的要求：

1. 白描—作为表现形象的基本形式（即在没有将线描正确地概括整体形象的结构时，不得采用水墨或着色等表现形式）。

2. 遵循"骨法用笔"的原则，即是要注意运用解剖的知识研究构成形象的具体结构和变化的规律，务使下笔要有浓淡虚实紧密结合真实的形象。

3. 严格遵循用线造型为基础，线条必须从形象的具体结构出发，不得从表面明暗的调子强调黑白的体积。

4. 皴擦渲染等技法，只能在勾线正确，完成骨法的基础上，起辅助线条之不足的作用，使整个形神协调统一，故不得无原则地乱擦乱染。

5. 成绩标准，形准为及格，形神兼肖为优等，惟妙惟肖，性格鲜明，笔墨生动有独到处为最优等。

滇林像

白描课教学导言

中国画的基本练习、写生都必须用白描的形式，中国画的白描主要以线条来概括形象。以线造型对中国人物、花鸟、山水画都是基本的要求。如何用线条来正确地概括形象呢？线条必须从形象的结构出发。古人曾提出"骨法用笔"一说，骨法用笔就是讲究构成形象的解剖关系、筋肉骨骼关系、运动变化关系的用笔。对每一形象的观察，必须用科学的分析。画前必须充分认识和理解对象的结构，要对具体对象有自己的感受，这样画出来的画才不至于成为一种空洞的形式。

白描课的目的是为锻炼现代中国画的造型能力打下基础。在技法上不能盲目仿效古人的东西，必须通过对形象的感性认识提高到理性认识才能完美地表现对象，形成艺术品。运用传统的笔墨形式和规律，要和现代人物形象相结合，才能反映现实生活，表现出时代人物的精神面貌。

把形象控制得准确，要有一定的步骤和方法。形与神的关系要统一起来，形不正确，神的基本精神状态就出不来，形正确了，基本精神状态才可能表达正确；整体与局部的关系，整体形象搞不准，具体形象与整体形象的关系也是不可能理解的；分析哪些结构是最能说明形象精神特征的，哪里是主要的，哪里是次要的，这样下笔才能肯定，才能知道从什么地方下笔，才能准确地刻画形象。什么是结构？哪里是结构？哪是主要的？哪是次要的？有取有舍，根据对象的具体情况，使笔墨进行相应的变化。基本造型的要求就是要达到落笔成形，一笔肯定全形，要一笔一下去恰到好处。绝不能从兴趣出发，想怎么画就怎么画，感觉怎样就怎样，这样下去就会脱离实际，走上形式主义的危险道路。

初学白描要有解剖知识，这样才能在分析自己作品时找出不正确的地方。

课堂上只能解决规律性的问题，真正的绘画造型要到生活中去。

绘画是具体时代的反映，画家的思想感情必然反映在形式技巧上。

形成结构当中的微妙变化不准确，要仔细地去找，找出形成具体形象的特点，影响造型的特点，要进一步分析结构，搞得非常精细、严谨。即使形对了，虚实关系处理不好也会减弱作品的表现力。要尽精刻微，因为每个人物的精神特征都体现在微妙的结构上。要解决以上问题，形神也就兼备了。神是在形的基础上体现出来的，

五马图 宋 李公麟

王叔和像

刘完素像

有时顾此失彼，就是各部分没有联系起来，各部分也不精确。

用毛笔也要结合感觉，并且要使笔墨结合形象，要解决笔墨问题，就要进一步要求结构的精确。

和音乐一样，就是那么几个音符的变化，白描画也就是笔墨的变化问题。修改是指要有伸缩的余地。笔墨的虚实是指粗细、干湿、快慢等用笔用墨之间的关系。下笔前一定要考虑好，只有这样才能具备造型技巧的条件。要注意培养观察能力，否则只能是在技法上抄袭传统，摹仿别人。课堂上的严格要求就是为了避免一下笔就去描。

要求把握住形神的准确，同时考虑用笔。中国画要求传神就得具体理解形的构造，一般要比西洋素描要求更严格。

局部的不严谨，解剖关系和表面关系没有联系起来，造成局部的起伏转折不正确。比如第二张作业的手画得不结实，质感和量感的对比关系就没有表现出来。所以在精确的基础上才能发挥笔墨的技巧。

只有感觉没有理性认识对创作是没有用的。不论勾线和着色，都要通过具体形的感受发挥创造性，才能表现出时代性。要锻炼具有现代造型的基础。古典作品的艺术价值首先是当时的。今天的艺术绝不能永远是那样。时代精神不只在内容上，造型形式上也要有新的方法。

主要从生活中去找，前人的画只是借鉴，写生是最重要的。不仅要和西画一样真实地表现生活，而且要超过它。

笔墨的变化要根据具体对象的主次对比关系，要自己找规律。骨法用笔实际上是指造型，真正要解决骨法用笔并不是简单的。不能依靠在画面上的修修改改。

应把对象上肯定的线画在画面上，不能在画面上去找对象的线，要意在笔先。哪些地方需轻，哪些地方需重，完全是根据对象的具体形象加上自己的理解。不能表面追求每一笔的用笔如何，而应整体地看。

关于速写，要几笔抓住动态线，不能看一眼画一笔，要使眼睛跑在笔的前面，而不能让笔跑在眼睛的前面。

（此为蒋兆和先生 1964 年 3 月 9 日至 3 月 29 日的讲课记录，由姜成楠择录整理）

张仲景像

司马迁像

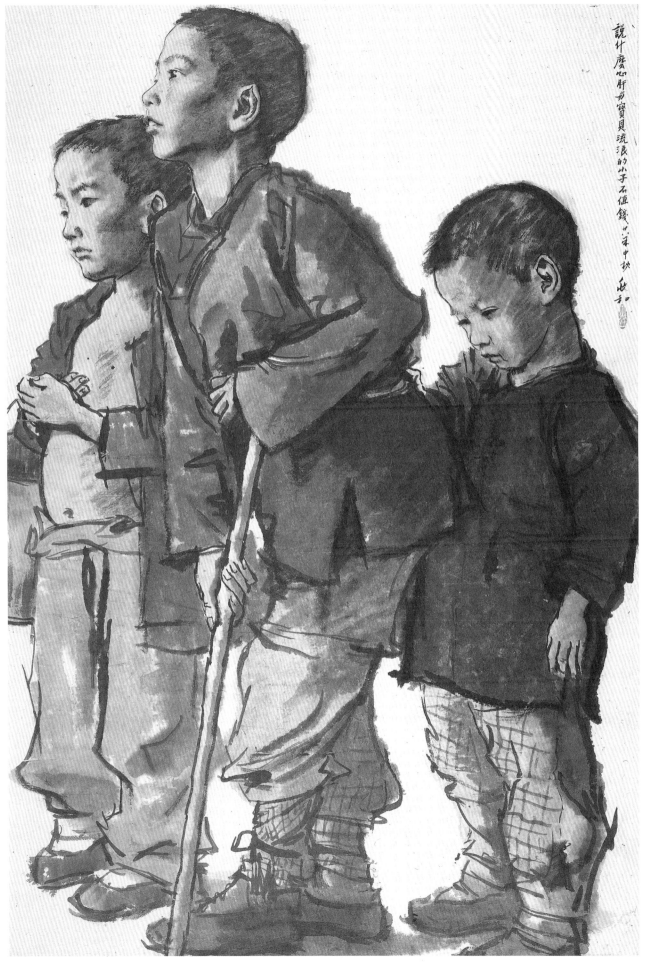

说什么心肝为宝贝
流浪的小子不值钱
辛未中秋 庄子

流浪小子

白描人物写生练习的基本原则

如何理解形象的构成

1. 开始作画之前，必须具有科学的观点去分析构成形象的形神关系，形神关系的构成，首先要看到构成形体各部的比例、角度、高低、前后等的体积组织，并且要充分运用解剖知识去理解形体构成的规律，然后进一步明确构成这一形体所形成的具体姿态，比如坐、立、读书、劳动，这些姿态形成的主要位置和它所起的作用，否则就不能明确某种姿态所表现出来的精神特征。这是一开始初步理解构成形象的基本步骤。

2. 在正确理解构成形象和姿态的基础上，必须要进一步分析在各部所显现的高低、转折等的具体结构，这些结构就如音符表达高低抑扬不同情调一样地重要。所以没有明确理解形象各部的筋肉、骨骼具体起伏的关系，就不能理解构成形象的具体结构。因为造型是要通过复杂的结构和轻重虚实的变化而概括出不同形象的具体特征。只有首先有此正确的感受以后，胸中才有一个正确形象的概念。

3. 有了构成形象的正确概念，并不等于即将形和神的关系统一起来，还必须要在这一基础上，更进一步分析各部的结构中，哪些结构是这一形象的具体特征？而这些特征中，哪一些特征又是最为主要的或次要的？如果有了主次之分，才能产生概括取舍的造型要求，即是将对象的精神特质和形体的完整构成统一起来。不然，在表现时就难以主动，或平均安排，笔无变化，精神状态不能突出，也就是无其真正的感受。

表现方法应注意步骤

1. 首先要集中精力充分估计将所要画的形体恰当地安排在画面上，不使其自由发展。即是要先将形象的大体比例、角度、各个局部的具体位置，反复加以比较，用简单的、轻微的，同时要有角度的线条去概括出整体的范围（注意仅仅是范围不是已正式作画），在这个阶段之所以要反复加以比较研究，为了避免毫无把握地去作画，至少可以减少修改的过程。

白描写生萧龙友

2. 作画之初各部的长短大小较易把握，但对各部长短中形成的角度（即透视关系）是较难控制，而形象画得正确与否，是与各部所形成的具体角度有密切的关系。为此必须在求得各部长短大小比例正确的同时，还必须充分注意角度的正确性。因为角度有谬误，不仅影响正确的体积感，同时也不能表现正确的具体结构，因而形神特征就无法刻画。要获得初步概括形象的顺利结果，就必须对比例、角度能有正确的判断，因此对自己的眼力要有训练的规律，比如时刻要从整体出发，不能顾此失彼，更不能仅仅看到表面的现象，需用提高到理性的认识。即使在肯定表面某些部位时，眼睛里时刻要有一根直线和平线的假设去衡量上下左右各部相对之间的差距，特别在确定某部的角度时，要求正确的斜度多少，如果没有直线和平线去帮助判断，则不易觉察错误，甚至久之会形成习惯性的错觉，其结果就失去控制形象的能力。

3. 上述比例、角度等的重要性，是为了在平面的纸上体现正确的体积感，即基本上塑造出形与体的关系。在完成这一要求的基础上，才有可能顺利地去刻画各部的具体结构。但在此刻画结构的具体阶段，又必须认真分析哪些结构是这一形象构成的主要特征；在各个特征组成的整体现象中，哪一个特征又是最为主要的；而每一个特征中的具体结构，哪一笔的结构又是起主要作用的。如果都能反复地理解清楚，那么在不断实践中，逐渐就能做到胸中有数，主次分明，下笔自然就有先后取舍之别了。

4. 笔墨是传神的关键，但传神的笔墨取决于对形象构成的整体统一。即是虚实相间，轻重得宜，主次明确，质感强烈，从而表现出完整生动的形象。要达到这样的效果，只有长期实践的形象感受，从具体的结构出发，根据形象的千变万化而变化，才能创造自己的笔墨技巧。

（此为 20 世纪 50 年代末蒋兆和先生发给学生的一份讲义，由陈谋提供）

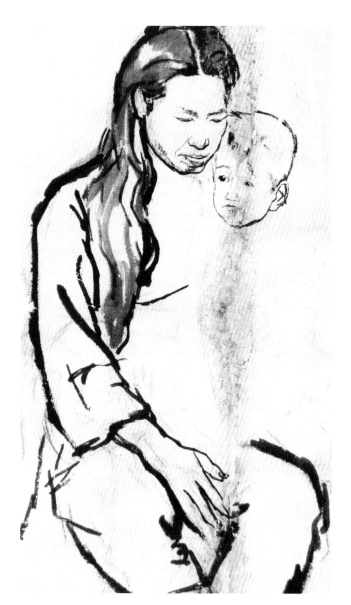

一组《流民图》草图

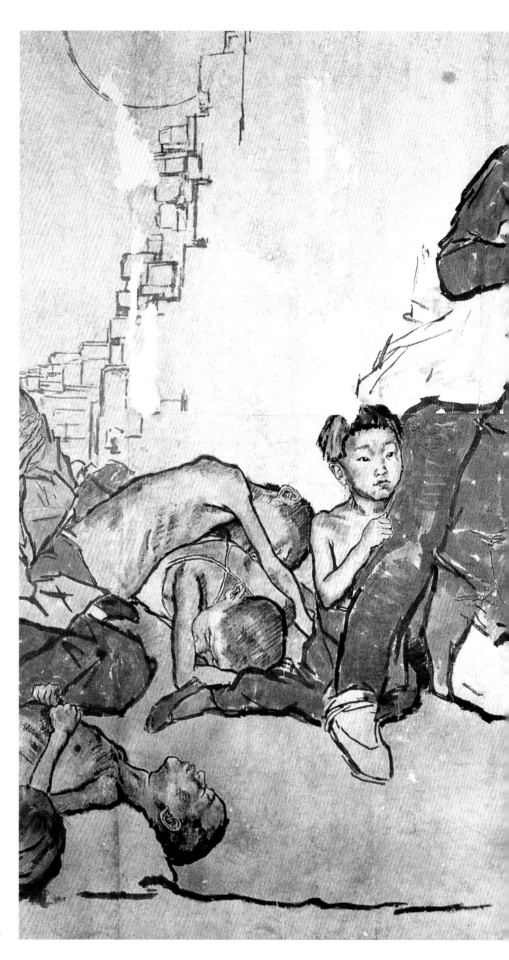

流民图（局部）

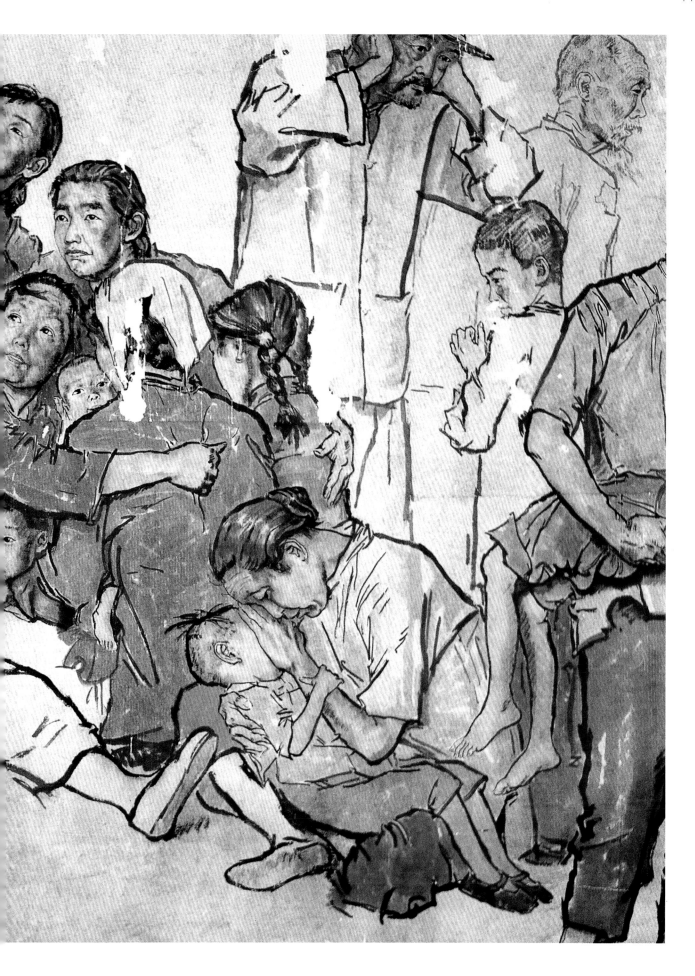

水墨人物画的学习与创新

"中国传统的人物画是否能很好地反映现实的生活？"有人提出这个问题，据我看问题是在于怎样去反映，在反映的实践中也必然有个人的不同看法。

中国人物画在反映现实方面，一般说是会感到一些困难的。我个人的体会，只要把中国画的丰富传统很好地继承和消化，是可以而且是肯定可以反映现实生活的。至于如何继承传统如何推陈出新，或者说仅仅有继承而没有推陈出新的愿望和实践，也就难以很好地反映现实。对传统技法的运用如果不通过自己在现实生活中的体会和消化，传统技法在创作中就会是生硬的甚至是完全硬套的。我个人感觉到，传统技法的优点当然要很好地去学习，但不等于在创作中完全的摹仿。继承传统技法只要长期的临摹是比较容易掌握，但要很好地运用到反映现实上是比较困难的。当然这不等于说轻视传统技法基础的艰苦锻炼，其原因是要在长期的创作实践中得到消化，故相对地说是较困难的。我们在教学中碰到这样的问题时，特别要对学生讲清楚，对传统应该很好地研究，但又要很好地懂得在现实的基础上去逐渐消化，不然不能算是很好的有所继承。传统技法太丰富，要全部继承是不可能的，但如果能很好钻研，或者继承其中的某一方面，也会有助于充实自己的基础，在创作中会发挥作用的。现在谈谈我学画的大概过程：我是很小就开始爱好画画的，当时只是随便乱画，或模仿画帖，没有进什么学校，但是也不能不肯定在这个时期对中国画打下了初步的基础。十四五岁时，对西洋画有更多的兴趣，并为了适应谋生的需要，不仅苦心学习素描、油画等，同时对西洋的装饰、广告、装帧图案也都练习。为什么对西洋画那样感兴趣呢？这只是因为在很小的时候，虽然学了一些中国画，但对中国画不可能有深刻的研究，只是觉得西洋画在造型比较真实，易于结合当时的宣传作用，这是与自己的现实生活不失密切关系的。可是我处在当时半殖民地的上海，又处在大革命的动荡时代，各种现象都可以感到看到，一个青年画家如果企图用画的形式把自己感觉到的东西表现出来，那么，是否只用西洋的表现方法就能代表一个中国画家的一切感情呢？西洋画的优点尽管很多，然而也不能不初步地意识到民族的形式和风格的重要性。但是另一方面通过与西洋画的对照又感到中国画一些不足的地方，故不能不考虑如何吸收外来以丰富自己。在创作实践中应该用中国的表现形式和技

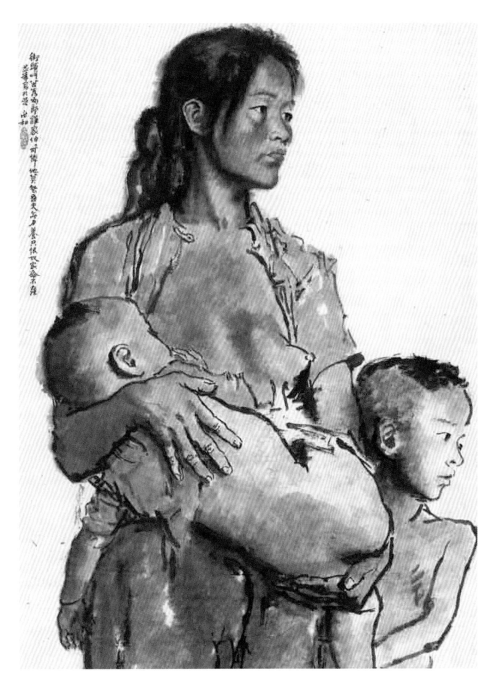

街头叫苦

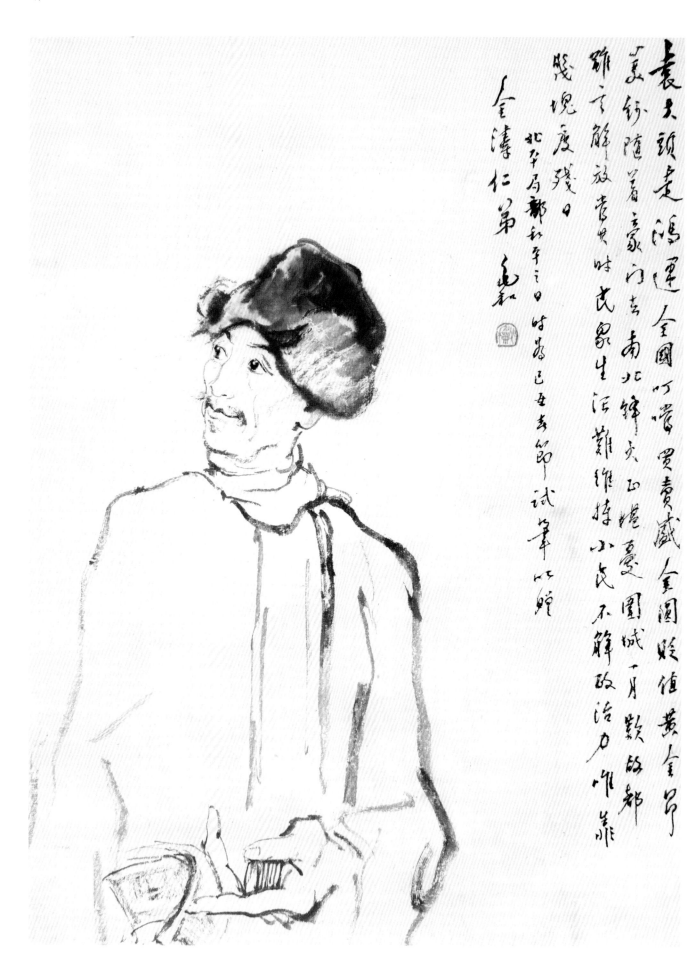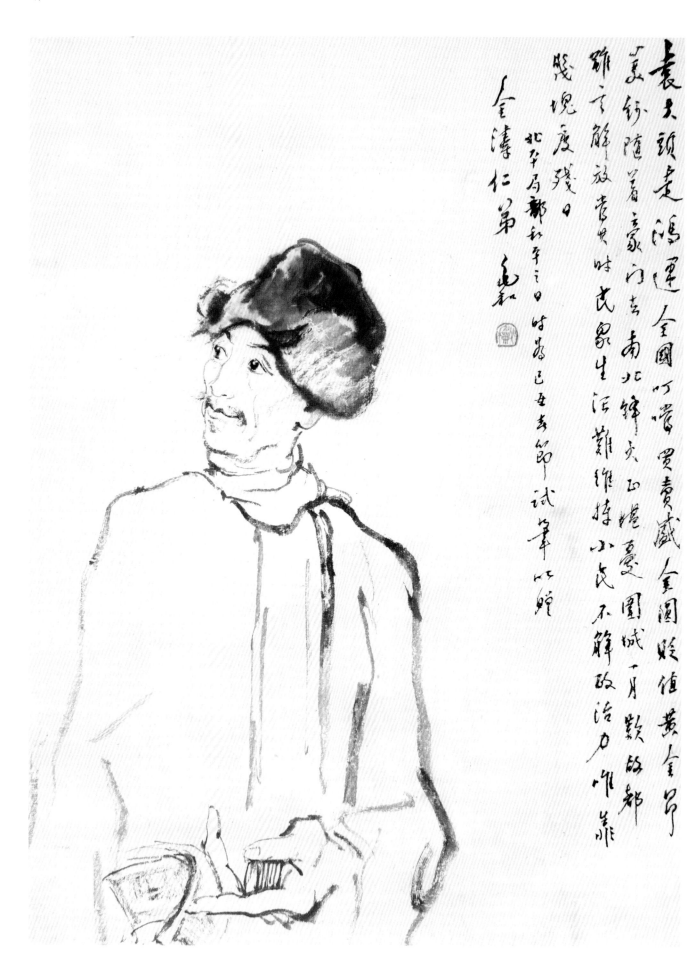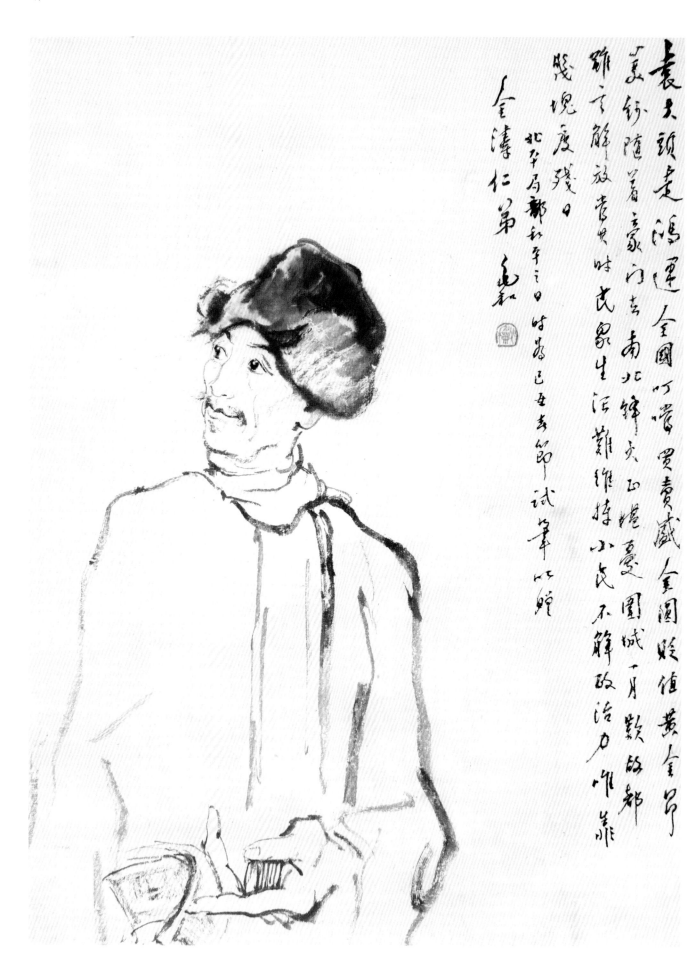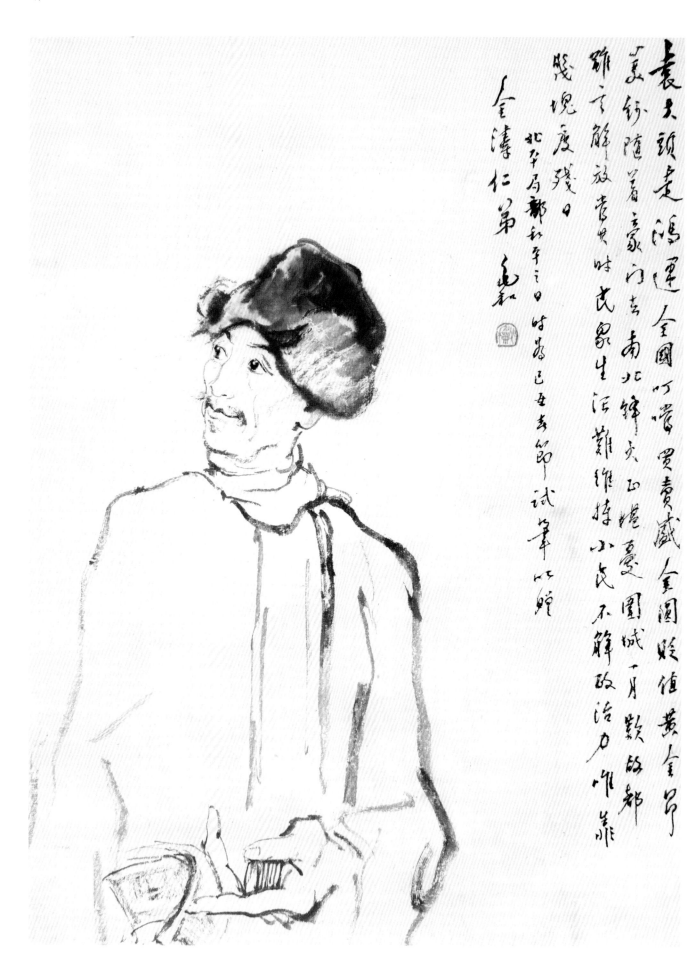

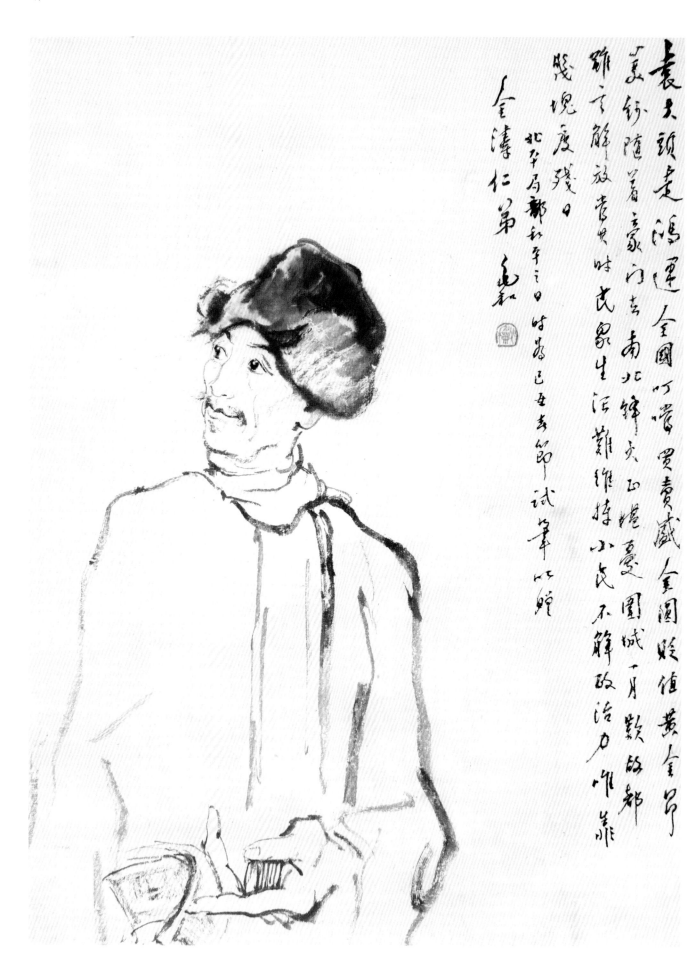

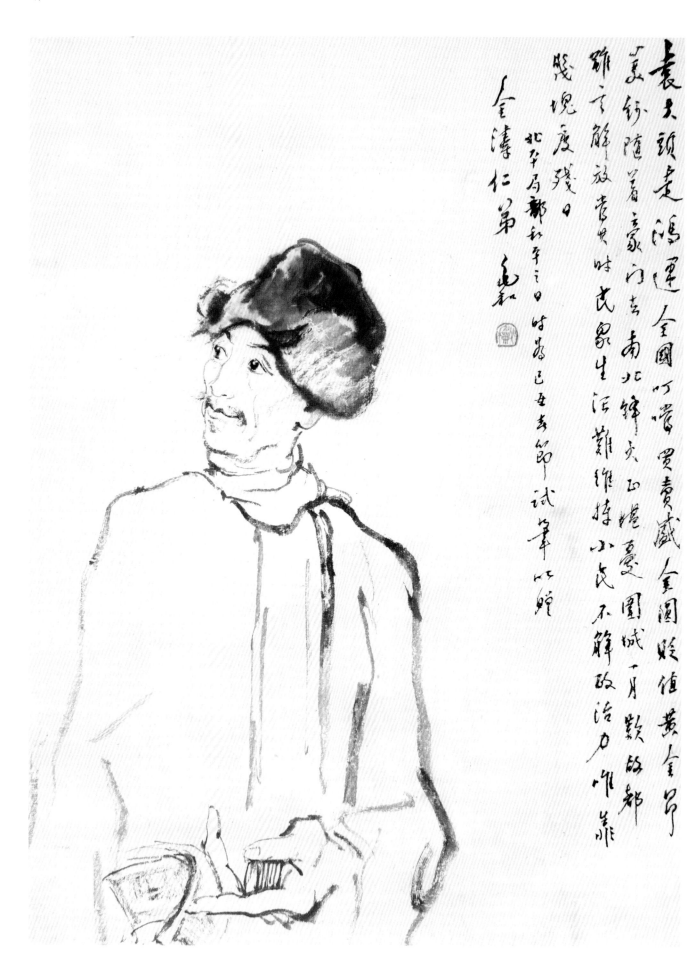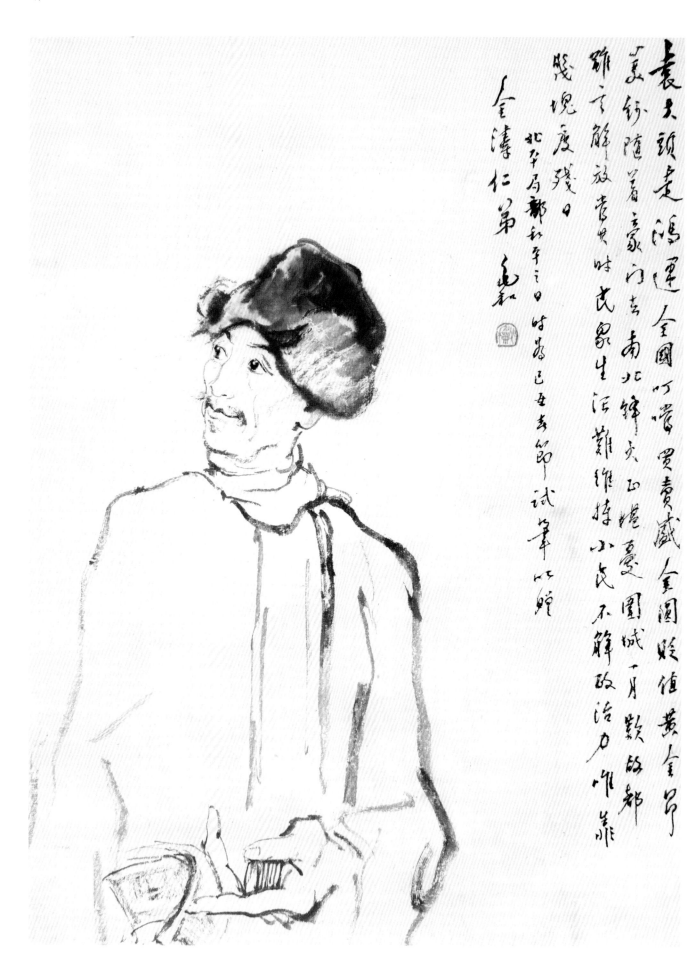

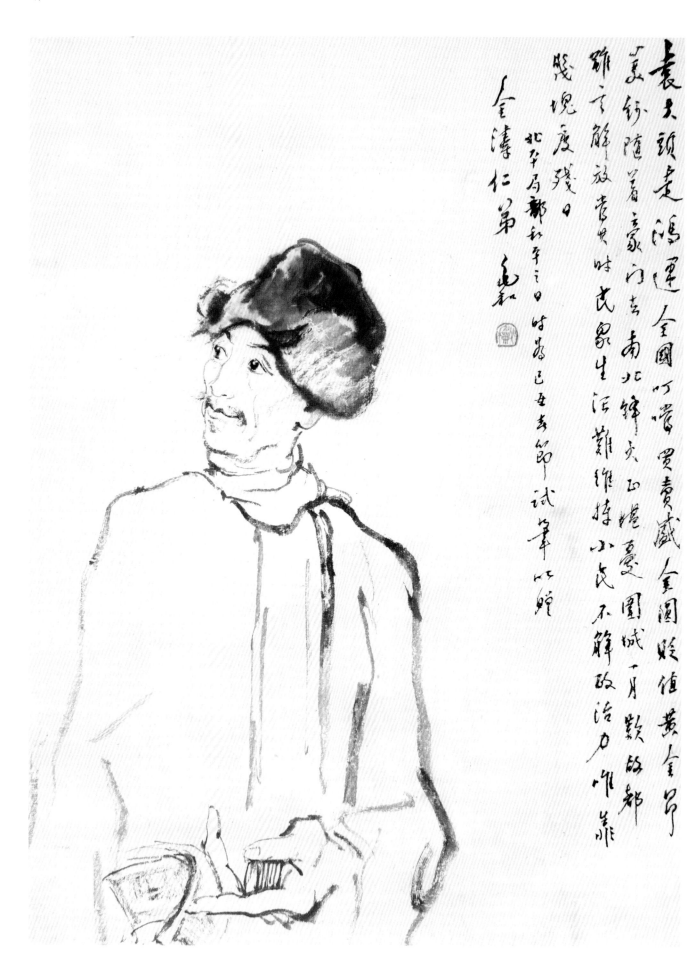

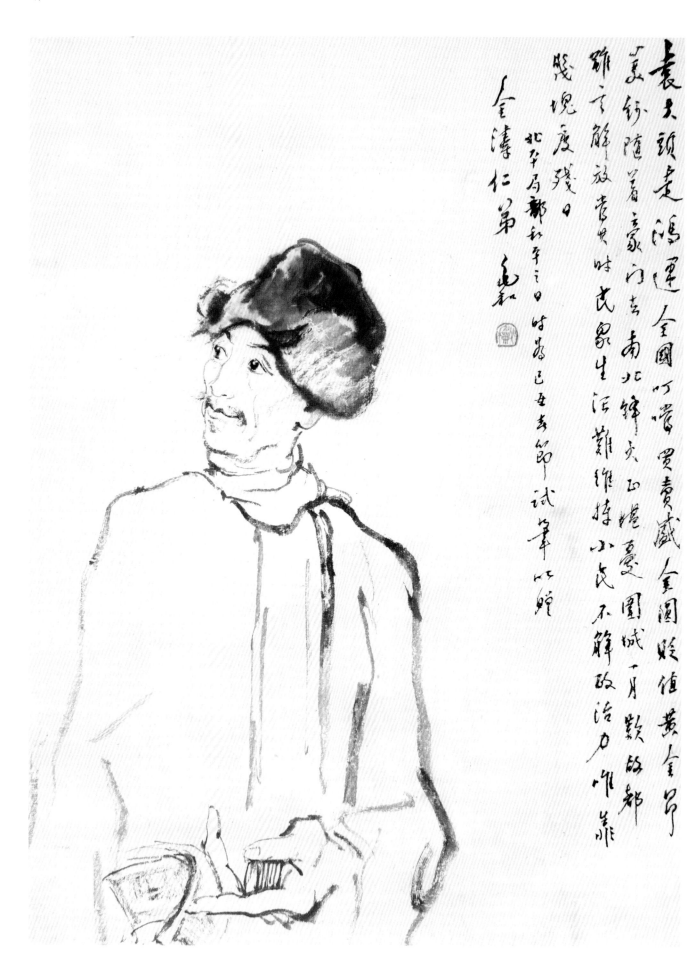

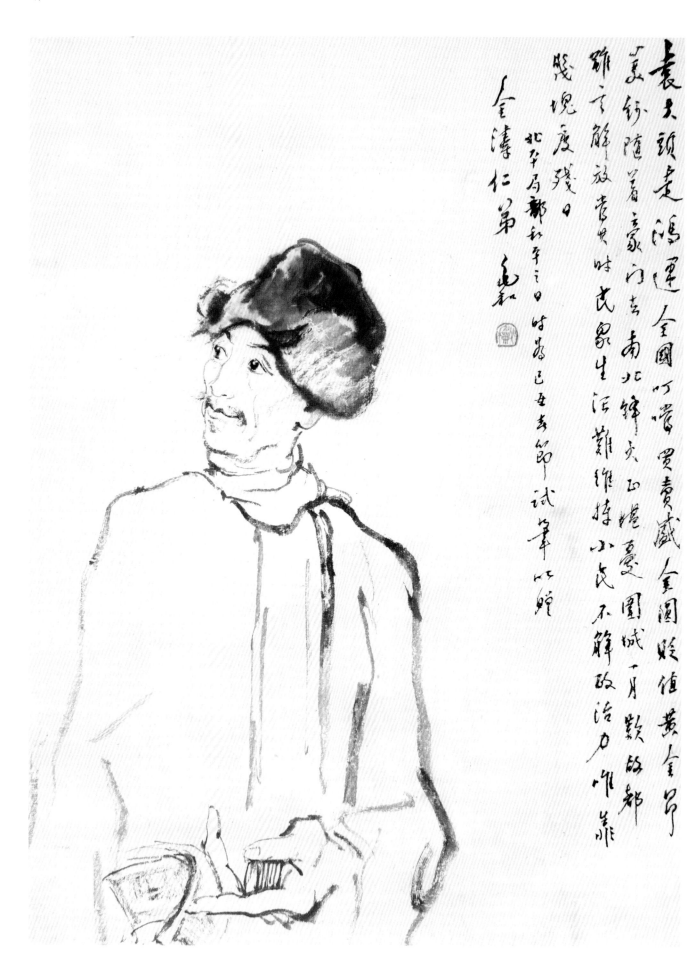

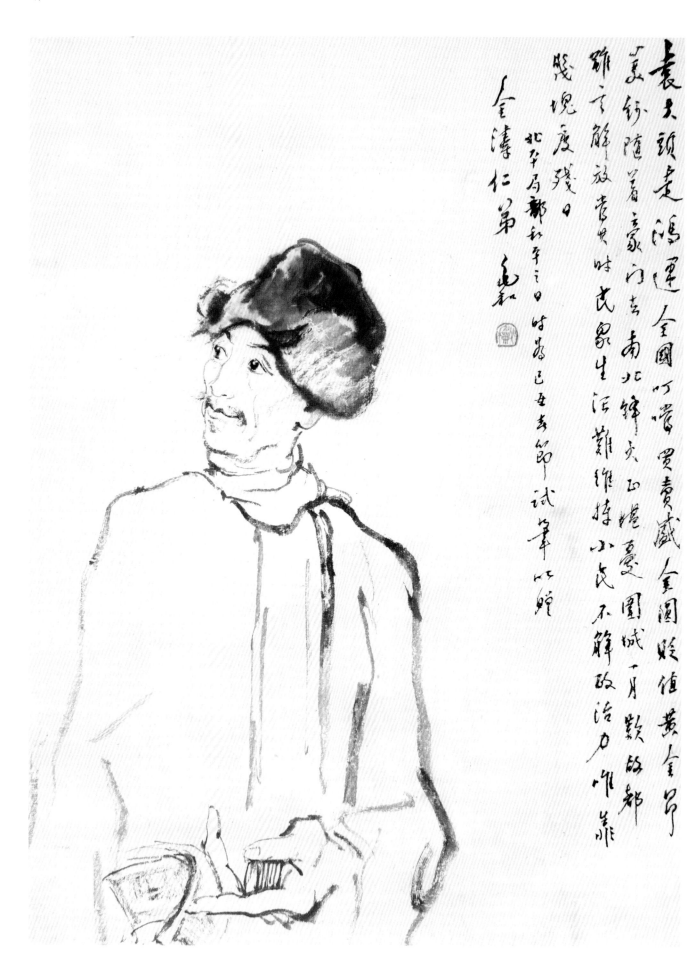

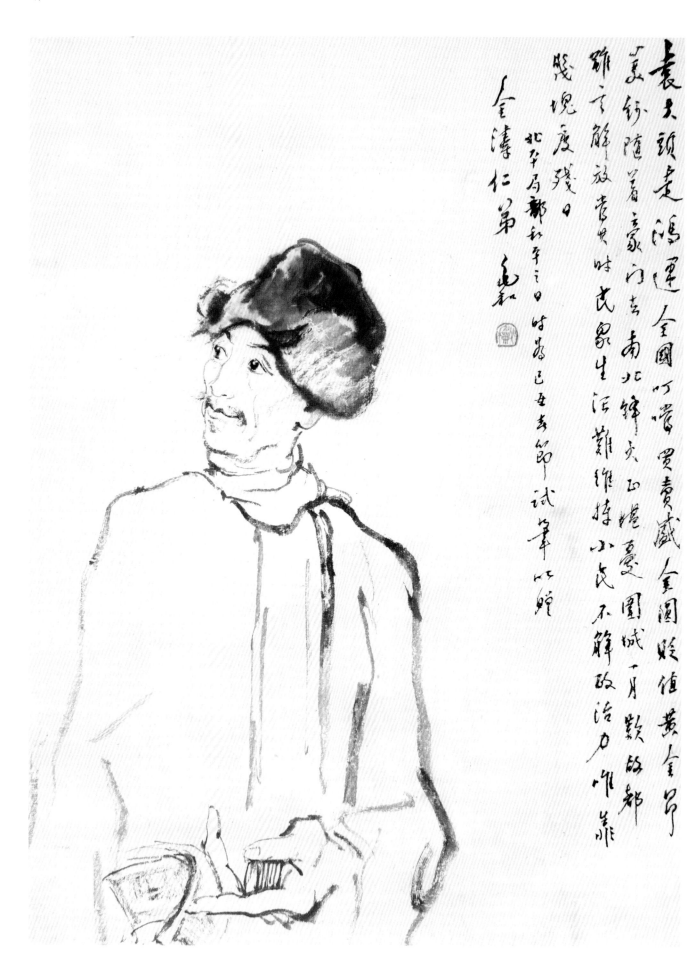

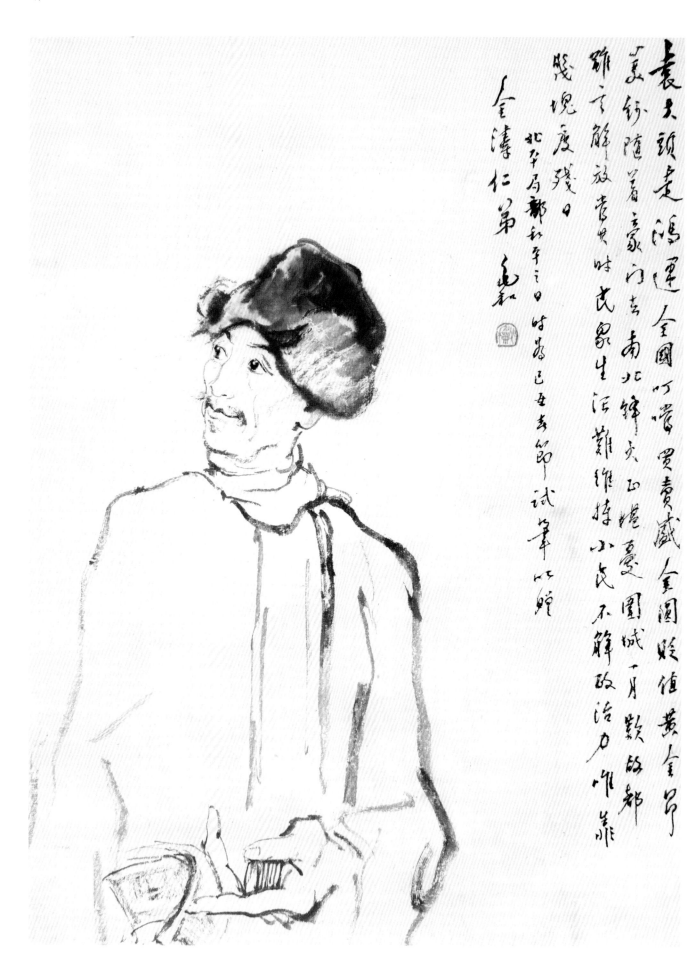

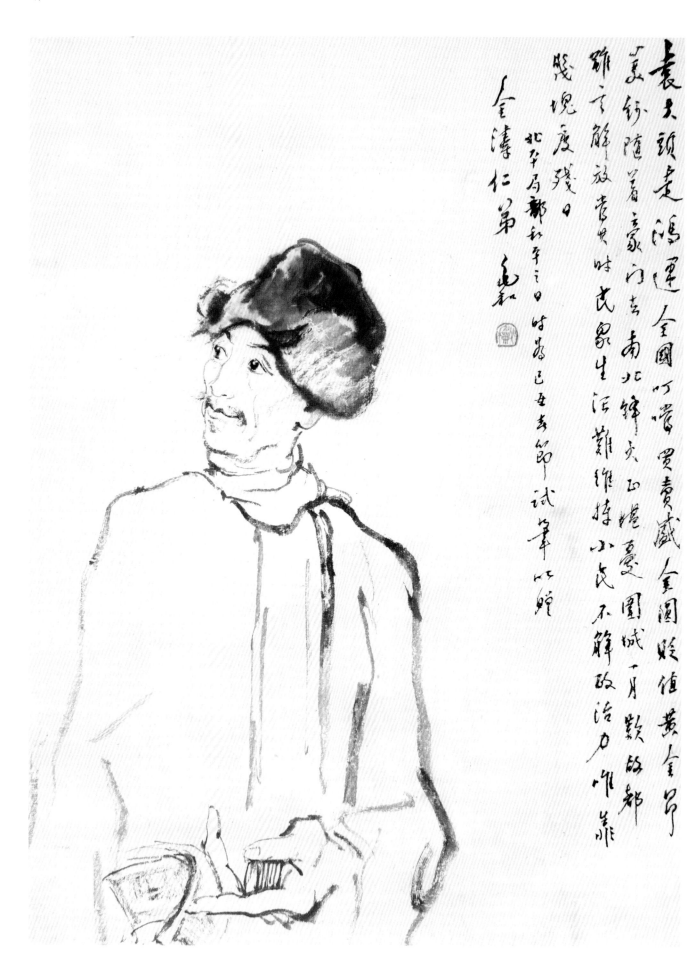

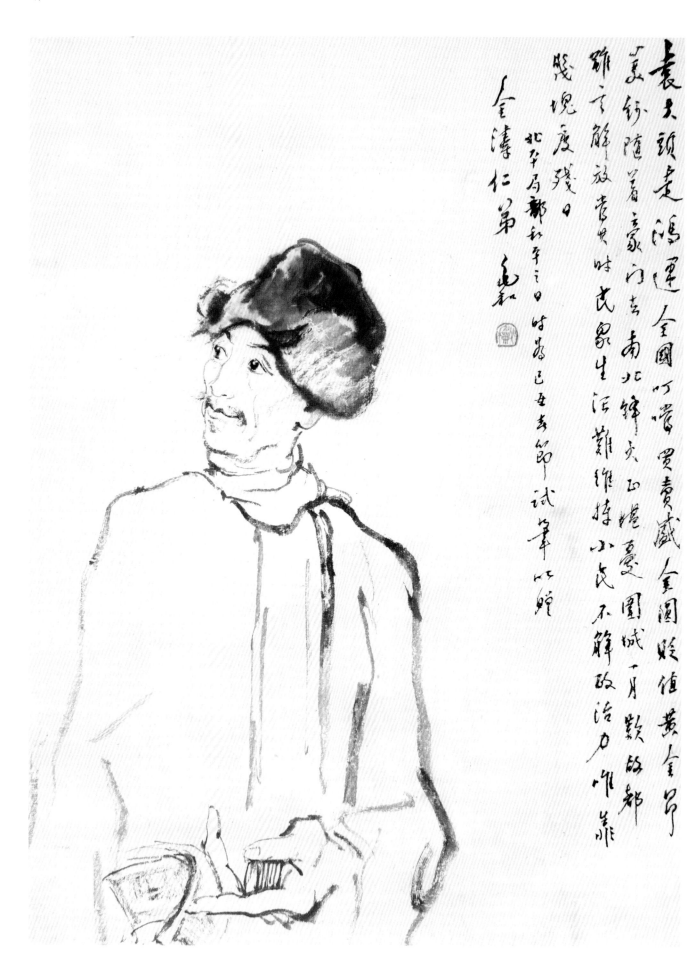

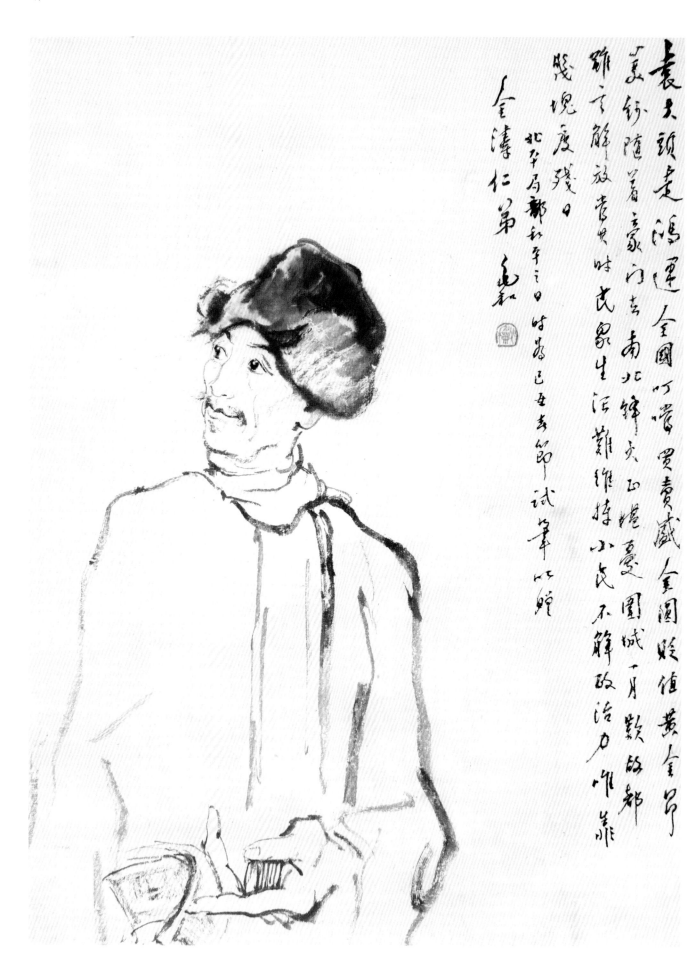

袁大头像（局部）

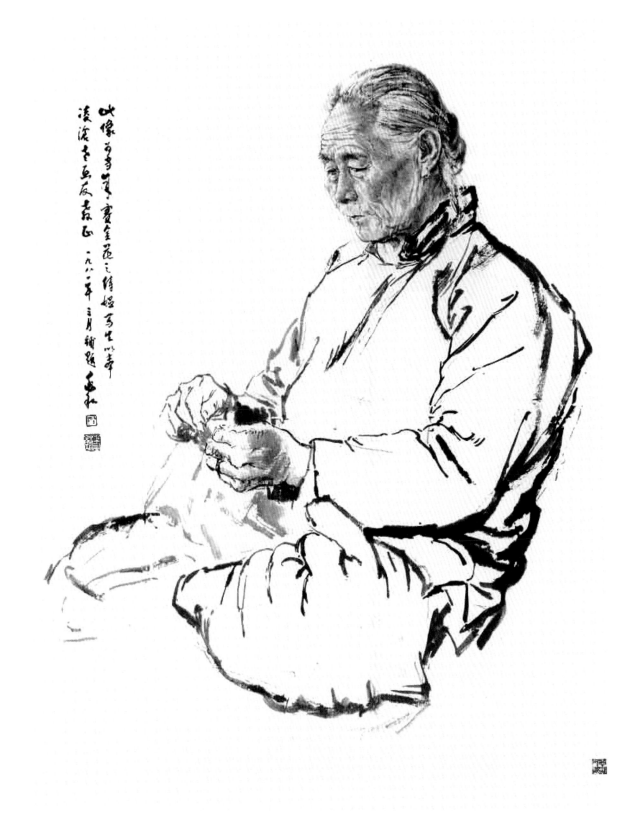

老人像（课堂示范）

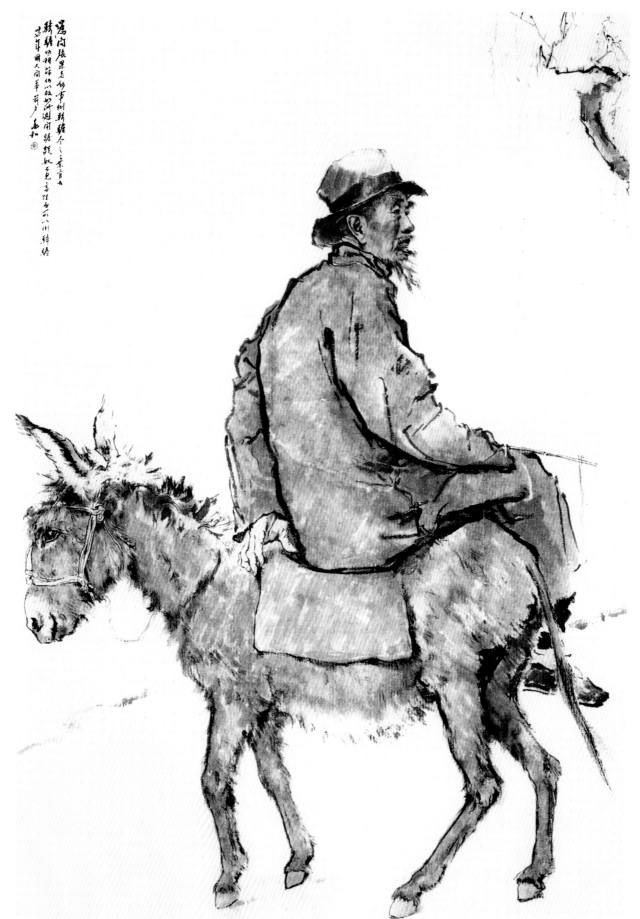

倒骑驴

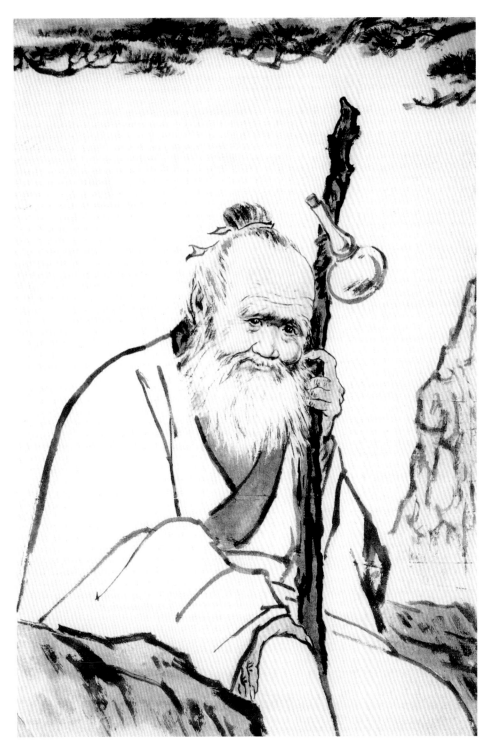

孙思邈像

　　法去表现，因为中国画的表现形式和技法是丰富多彩、变化无穷的，尤其是传统的水墨形式和勾勒等方法结合现代中国人民的精神面貌，其表现效果会更好些。

　　当时在创造过程中也不是得心应手的。虽然肯定用水墨画表现，但传统绘画在造型上究竟有什么规律可以遵循，是些什么东西形成中国画的特点，能够让人一看就知是中国反而更有亲切的感觉？所以不能不首先看到中国画的基本造型规律和特

点，是用线去概括形象的。六法中"骨法用笔"四字，看起来很简单，实际上是中国画现实主义的造型原则。不讲骨法就没有形体，没有形体笔就无法下了。而刻象的精神形体是要靠骨法用笔来表现的，顾恺之的传神论所谓"以形写神"，是真正的现实主义科学的造型原则。我们必须要明确这一点，形体是刻画精神的基地，骨法是构成形体客观的理论依据，所以中国画最基本的造型原则是"骨法用笔"。有了这样一个粗浅的认识之后，对西洋画与中国画之间有哪些不同点，自然就易于理解。西洋画关于形体明暗结构等，虽然同中国画有其共通之处，但中国画更着重于主题的要求，打破某些自然规律的约束，不过中国画基本上仍是重视自然规律的，是为了对一切物象要知其然而知其所以然的。西洋画在观察和刻画形象的方法上是更着重于近代自然科学的基础，如文艺复兴时期，对解剖学、透视学、光学等比较有深刻的研究，故西洋画以表面的光和光所产生的色彩变化去求得形体十分的准确和画面的统一；中国画虽然也要求形体准确和色彩的统一，但不要求在一定光源投射下来画，而是完全由作者的客观感受所产生的思想意图去进行主观的创造。古画论中所谓"外师造化，中得心源"，即是要求对外界对象有深刻认识和概括的能力，才有可能在作品中有自己的主观见解。用今天的话来说，就是要有主观的能动性。所以好的中国画没有一张是自然主义的。西洋画也讲概括，也讲内在结构，但它主要通过光和色来表现出一种整体感，如画风景不画天就觉得不完整，一幅油画如果不涂满颜色就没有空间的气氛，而中国画就可以不画背景，反而觉得意境深远。我个人粗浅地认识到它们之间的区别，但同时也认识到它们之间存在许多共同的地方，如果没有共同之处，也就不可能吸收融汇了。中国画的基本造型规律既然是"骨法用笔"，那么笔墨就必须从形象的具体结构出发，这是完全肯定的，在实践中就要坚持，不掌握这种造型规律是不行的。同时也要看到中国画有哪些不足，但必须要首先肯定自己的东西作为基础，不然吸收西洋的东西就会是盲目的。

我用水墨画的形式，主要是从传统上掌握造型的基本规律，也在不足的方面把西洋的造型方法融入到里边去，但更重要的是如何更好地发挥勾、皴、点、染等中国画传统技法去更好地结合现实的形象。当然画画不是单纯的技法问题，技法如何运用，完全要靠自己的思想和自己在生活中有充分体会，而有意识地去创造技法，但这样不等于把传统丢掉，还是要有一定的传统基础。如传统的用笔用墨、构图章

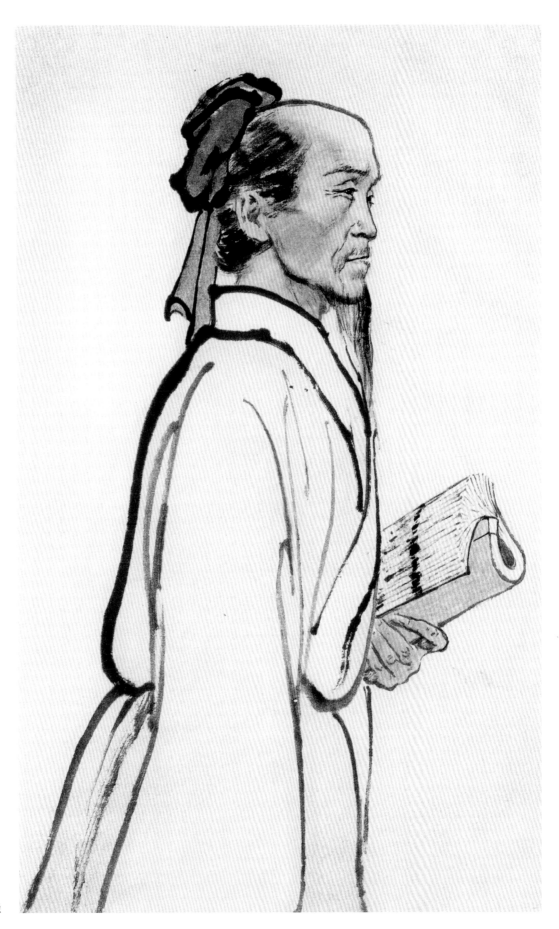

李东垣像

春雨（初稿）

　　笔墨是从对象的基本结构出发的，这与西洋画用线仅仅认为是组织外廓的手段，其基本的结构关系还要用明暗分面去表现不同，中国不仅仅用线描写轮廓，而且以线表现内在的起伏和结构上的转折，充分表达形象的精神特征而发挥用笔的高度技巧。

<div align="right">——蒋兆和语</div>

<div align="right">春雨（完稿）</div>

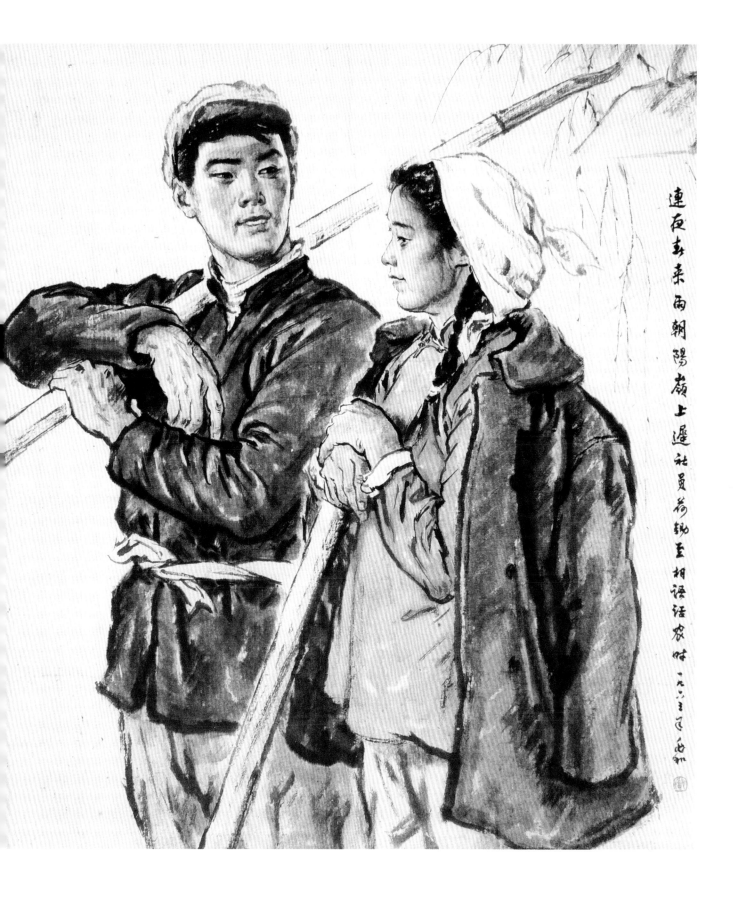

連夜春來兩朝陽嶺上遲社員荷鋤互相語話農好 一九六三年之春以和

喜洋洋

我用水墨画的形式，主要是从传统上掌握造型的基本规律，也在不足的方面把西洋的造型方法融入到里边去，但更重要的是如何更好地发挥勾、皴、点、染等中国画传统技法，去更好地结合现实的形象。

——蒋兆和语

法及刻画形象进行造型的创造方法等，都要去研究，不这样去研究就很难达到自己所要求的目的。

每个画家都有用笔苍劲挺秀等要求，但不掌握传统技法的基础，表现起来就会困难。可是，即使具备了这些基础，但用以表现现实的生活也会碰到许多问题，这说明学习传统不是一下子就可以解决的。在教学中我们应启发学生，不仅要认真学习传统，也要在实际生活中学会如何去逐渐消化，不消化就必然存在问题，所以才引起一些人怀疑传统是否能表现现实，我对这个问题的回答是肯定的。传统技法必须要发展，但要从时代精神和时代要求去着眼。唐宋时代的线描都是根据当时的美学要求而创造出来的艺术形式，我们学习古人的技法，就不能仅仅从形式出发，要以今天的审美观点与当前的生活和近代科学的新成就结合起来，只有这样才能合于现实的要求，才能懂得如何去发挥与变化，达到推陈出新。

尽管我们对传统的学习很不够，但也不要操之过急，艺术是需要消化的过程，是要结合自己的思想观点和周围环境进行研究，否则是不能解决问题的。

我自己在创作过程中常常感到很苦恼，因为一张画不是易于得心应手的，所以感到艺术活动是一个艰苦的过程，这个过程对艺术工作者也是一种考验。有些人半途而废，这种情况，一方面是取决于他走的道路是否正确．另一方面也取决于能否克服困难，经得起考验学画画不是一种好玩的东西，不是完全可以从兴趣出发的，而必须具有科学的态度。所谓艰苦，就是在努力的过程中如何端正自己找出作画的规律，使自己的主观与客观如何正确地统一起来。中国老辈画家大都是自己努力研究而解决自己在这个过程中的困难：我自己也没有正式跟哪一位先生学过画，要真正地锻炼自己还取决于毅力。但在学习的道路中，不能不考虑如何安排自己的学习计划和步骤，这是很要紧的。如觉得自己传统技法缺乏，就应有计划有重点地学习突破。如果没有计划去解决所碰到的各种问题，那么问题就会越积越多。造型艺术要求通过形象来反映客观的精神面貌，所以就要求准确地掌握形象，故在基本练习的过程中就要严格些：譬如人物形象是比较复杂的、微妙的，各种各样的人的不同性格和内心变化，都通过外形的微妙的动势有所显现，这样就必须要求自己有严格的造型能力。尽管有很深厚的传统基础，但如果没有现代的造型能力是不能很好地

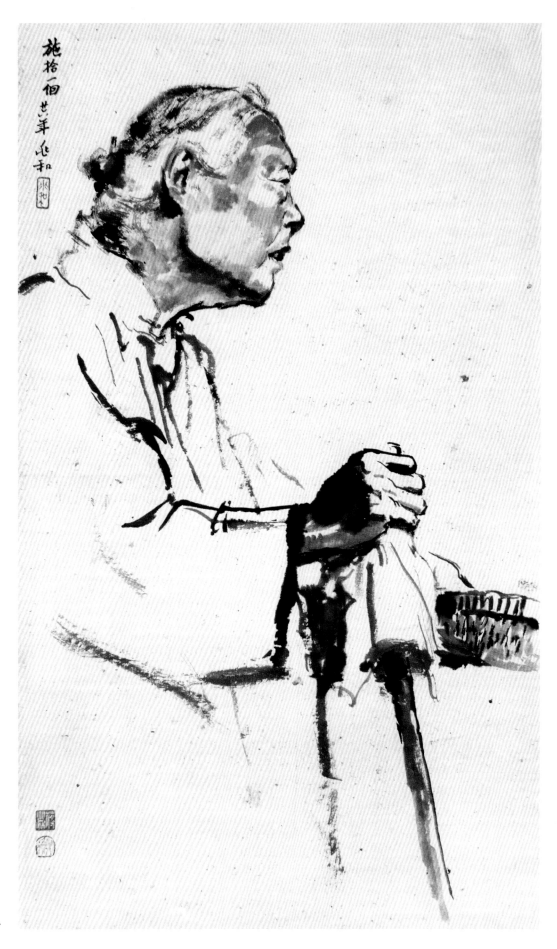

施舍一个

反映现实的。只有具有现代的造型能力才能推陈出新。什么是现代的造型能力呢？就是要有坚强的写实基础，对现代人物不同的具体形象要有把握地画得准确，这是要求一个现代画家必须具有的基础。

我国古代画家都是十分注意对对象进行充分的观察研究，做到胸有全貌，意在笔先才能达到神形兼备。中国画在造型上要求一笔不苟，尽精刻微，而且要有高度的取舍概括的能力，这是中国画的优良传统，只有具备这些条件才会笔到神到。我们要求具有严格的、时代的造型基础，就是指的这些道理。如果一个画家尚没有获得这样的基础和能力，特别在初学的时期更要严格地要求自己，持有严肃的科学态度，认真运用现代的解剖知识。加强分析构成形象的能力，结合传统的造型原则，有步骤地去锻炼，必然获得一定的准确性。

但造型艺术不仅仅要求达到准确，准确只是达到形体正确的体积感，还是一种死的东西，在达到了表现体积感的准确程度后，还要求达到传神。中国画讲究结构，因为精神特点往往都是在内在的各部结构中微妙地显露出来。所以必须把构成形象主要特征的部分进一步加强分析和刻画，才能"惟妙惟肖"。故下笔必须很准确，哪一根线该轻该重都必须心中有数，该轻的部分如果画重了都会影响效果。把握结构要尽量精确，主次分明，用笔用墨要紧密地结合形象的变化。如果对形象没有精确的分析，就谈不到哪一笔先画或后画，更谈不到概括。所以，用笔用墨的关键在于对对象的深刻分析和体会的深度，这是决定的要素，也是传神的要素。

（此为陈应华 20 世 50 年代末、60 年代初的访谈录整理，

多涉及蒋兆和先生的亲身体会）

1961 年蒋兆和在家写生

水墨人物写生中"以形写神"的传统

　　运用水墨画这一形式和技术来表现今天人物的精神面貌和思想感情，必须要在现实的基础上继承和发扬人物画的优良传统，同时应用现代的科学知识和自己的生活感受结合起来，创造性地发挥现代人物画的写实能力。这种写实能力，是在传统的基础上发展起来的。它具有民族的新的形式和新的风格，故不同于西洋，也区别于古人，而是我们今天的人民大众需要的艺术形式和民族的风格。所谓基本练习，正是为了符合这一要求，即在我们的练习过程中，如何掌握和运用传统的造型基础？又如何有步骤地创造新的技巧？以及什么是科学的艺术的造型法则？首先将这些问题明确起来才能在实践中为创作打下一定的造型基础。

　　我们的水墨人物画，是作为造型基础来说的，故不意味着一般人所说的"写意画"或"简笔画"。我们的水墨画，即是运用传统画的水墨形式和技法，适当地去结合现实中的人物形象，准确地、巧妙地表现出人物的形神关系。这种水墨技法的运用，必须是紧密地结合对象的复杂变化，即是用笔用墨，要服从于各个形象的构成。例如形象的前后虚实、局部和整体、结构与特征等等的统一研究，必须要具有科学的完整的造型原则而有所心得时，才能够行笔有方，落墨适当。至于笔墨之所以能达到生动的传神，亦在于作画者首先对形象的深刻认识，和对形象的具体感受，然后

20 世纪 60 年代蒋兆和在户外写生

才能有表现形象的艺术概念和周密的计划去创造技巧的主动能力。因此，我们今天要求水墨画形式的最大特点，是运用自如的笔墨变化，使作者对一切客观物象复杂的特征，只要所能感受到的具体东西，都可以通过作者的思考联系笔墨的描写生动地体现出来，这就是我们今天在现实的基础上运用传统的水墨画形式和技法的造型规律，去创造具有现代写实能力的水墨人物画。我们这个伟大的革命时代，要求于艺术的倾向，不仅在技术上要革新，而且在艺术思想上也要随着现实的发展不断地前进。我们中国绘画的发展，从历代的画家运用水墨画这一形式来看，无论在人物、山水、花鸟各类题材上所创造的丰富多彩的技巧，使我们感到不仅是很自然，也表现了各种物象的精神面貌，并且也同时体现了作者对一切物象的客观态度和主观的艺术要求所产生的思想感情而流露于笔墨之间，所谓"艺术以得天然趣，笔墨流露真性情"，因而形成了作者自己的作画风格，也就创造了各种不同的表现技法和不同时代的艺术象征。而且这种艺术的象征，也必然是随着社会的发展和时代的精神而不断地变化和发展的。所以我们要继承和发展水墨画这一传统的形式，以及它那千变万化的笔墨技法，不能仅仅从传统的观念去看形式和技法的问题。而是要如何掌握运用水墨画这一形式和传统造型规律，以及创造技巧的思想基础，尤其是正确

的科学的思想基础。因为一切造型艺术的正确法则和技巧，都不能离开作者对客观物象的科学态度和一定时期范围内的思想感情。我们运用艺术上的各种形式和技巧，以及一切表现艺术的工具，主要是借以反映我们的思想，同时也是通过技法的灵活应用足以表现主题为目的。而技巧的创造，也必然是作者思想感情的体现和艺术实践的结果。我们今天在革命的现实主义和革命的浪漫主义相结合的艺术观点的指导下，对于水墨人物写生的练习，也必然是要加以大大的推陈出新，创造出新的形式和技巧，提高创作的表现能力，为工农兵服务。

由此可以理解，我们要真正发展水墨画的优良传统，表现今天劳动人民的意气风发、斗志昂扬的崇高品质，必须要以革命的现实主义和革命的浪漫主义相结合作为创作的主导，这种为创作服务的水墨人物画，必须严格地科学地遵循传统的优良技法，在现实的基础上提供创造性的新技巧。

所以我们今天的水墨人物画写生的基本练习，不是仅从传统的形式出发，更不是摹仿古人的一笔一墨，而古人的经验和优良的成绩，电是从实践中所感受到的必然结果。我们应该学习这种精神，应该以古人的经验和优良的技法作为我们在写生练习中的借鉴，包括古人用水墨画在写生中的科学观点和一些基本的造型规律，以及运用工具的效果等等。

那么我们首先要解决的问题，即是什么是水墨人物画的传统造型规律？我们这里所要讲的规律或基础，是指在观察形象和表现方法上的一些具体步骤以及水墨技法的传统特点。而我们面对着各种不同的真实人物如何才能充分地表现出来？这就是作为造型基础的水墨人物画基本练习所要求掌握和必须掌握的基本目的。

为了便于分析上述的问题，举几点说明如下：

1. 传统水墨人物画的造型规律。所谓传统的水墨人物画的造型规律或基础，首先不能离开白描的造型基础。中国画的各类体裁和各种形式的基本造型法则，如果离开了白描的造型基础，则不能准确地去概括形象。

一切形象的构成和精神特征的体现，都在于"骨法用笔"。骨者，乃构成人体形状之解剖关系；法者，即是在平面的纸上要画出有体积感，体现出各部分的长短比例和角度等的透视关系的形象。而白描的表现原则，即是着重于构成形象的"骨法"，

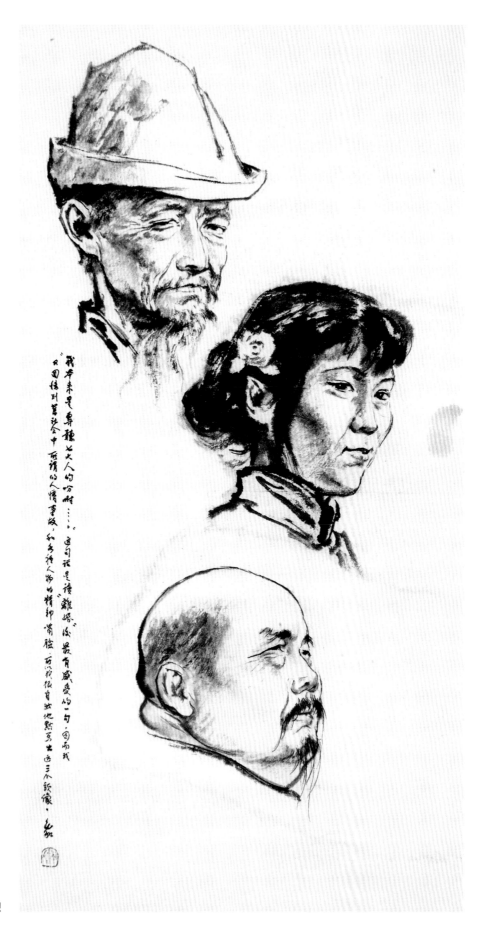

《离婚》人物造型

而又深入地去刻画构成形象的精神和具体结构。只有对形象的精神和结构有了精确的认识才能有用笔用墨的表现能力，白描就具备了在一定程度上体现形象的精神面貌，即是有了形神兼备的造型基础。所以，白描可以说是一切中国画的造型基础，当然也同是水墨人物画的造型基础。

实际上水墨画是在白描造型的基础上发展了用笔用墨的复杂变化。而笔墨的变化，也是服从于形象的变化而变化，绝不是孤立地去玩弄笔墨。虽然它与白描单纯用线去概括形体有所区别，但它仍是先从线描造型这个基础上，加以充分地发挥了用线的虚、实、长、短、轻、重、浓、淡、皴、擦、渲染等中国画的整个技法相结合的笔墨运用，丰富了线条所不足以表现的形体，创造性地充实了具体形象的精神特征，并使笔墨得以运用自如为最大特点。但是没有掌握白描造型的科学的基础，没有理解以"骨法用笔"作为依据，是不可能懂得用笔用墨的变化和相互的关系，也更不可能掌握笔墨的特点去表现复杂的形象关系。这就是说首先要有用线去概括形象的正确能力，然后才能进一步地获得笔墨变化的条件。这是练习中国画的造型的实践中的基本过程，也是锻炼观察形象，趣解形象，以至于如何表现形象的实践规律。只有在这样正确的原则指导下的实践，而又在不断的实践中去证实和消化造型中的规律，换言之即是在实践中不断地取得经验，才能从经验中逐渐地提高对形象的全面认识。只有待于经验的深入和丰富，才能获得熟练的造型技巧。这是非常合乎科学的辩证的规律，如果不遵循这一规律，谁要是从片面的，或从自我兴趣出发，或拿起笔来冒冒失失地涂抹一阵，必然要遭到无情的失败。

2. 笔墨的变化。究竟怎样才能具体？究竟怎样才能符合真实形象的变化而变化？面已经说过，首先对形象必须要有全面的分析，彻底理解对构成形象的主要结构和次要结构，以及构成形象姿态（动态）的关键，并且还要注意对整体与局部的统一，结构与结构之间的联系，起伏转折与内在筋肉等的作用，外部表情和特征的微妙关系等等，都先要有了明确的判断，然后才能胸有成竹地去估计用笔用墨的效果，即使在初学时不能控制形象的全面问题，亦必须有意识地注意到，尽可能逐渐做到意在笔先的作画原则。笔墨的变化，就是形象的构成和笔墨的运用和发挥，也就不能违背形象的具体结构，否则就无的放矢。因而形象中的复杂结构，也就是我们用笔

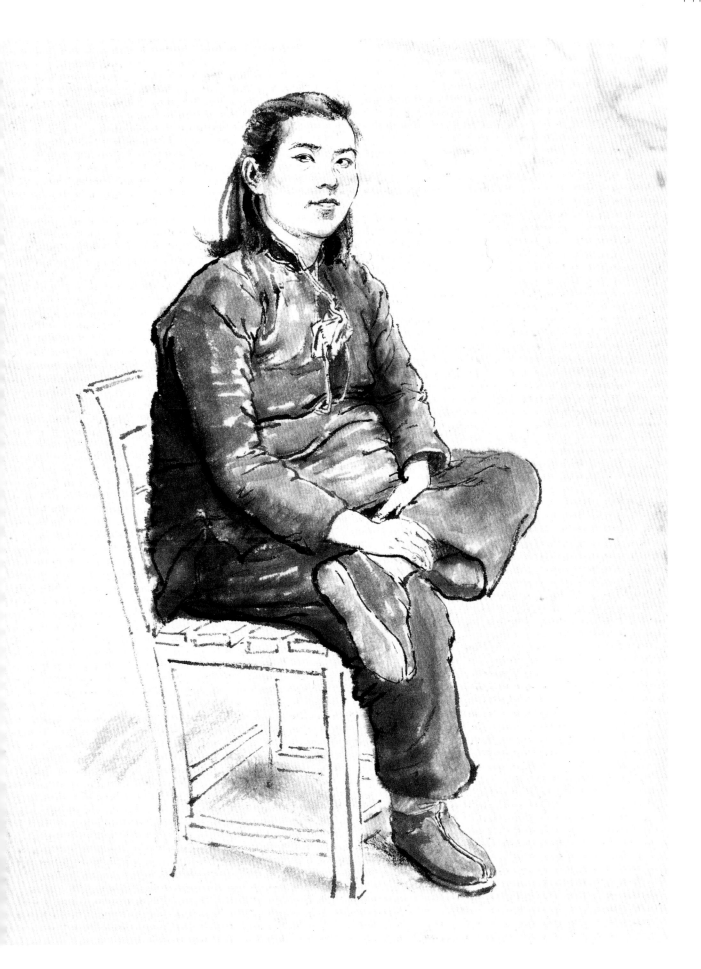

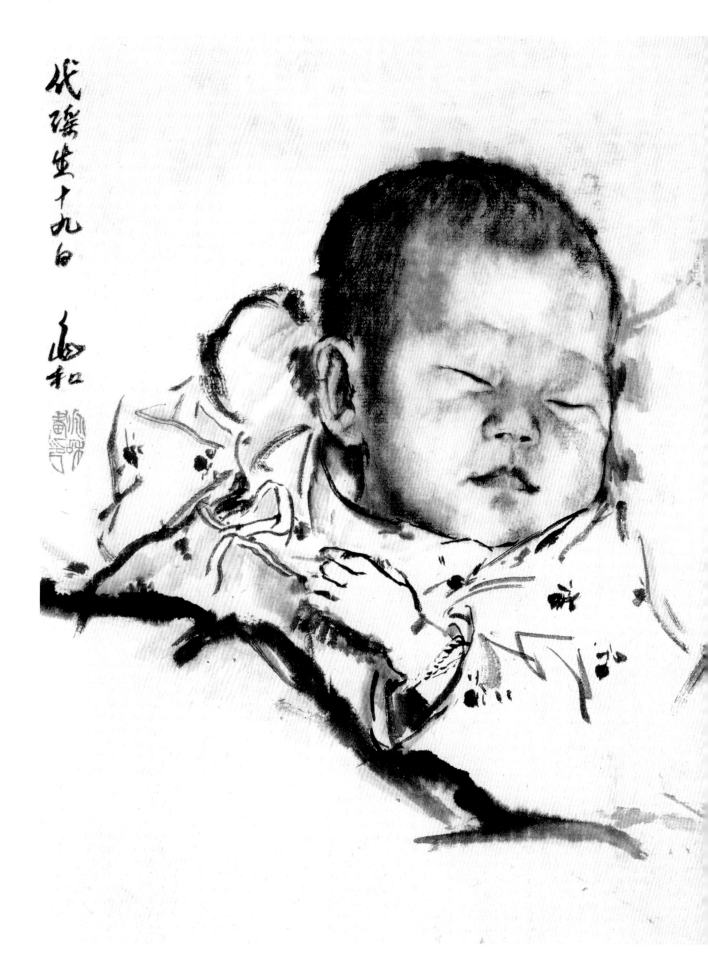

用墨在起伏和转折之间的造型依据。笔墨中的浓淡虚实，也就是表现形象凸凹显现。形象中的前后体面，也就是线条长短勾勒和粗细交错并用的全面概括。线条所不足以表现的地方，则适当地运用皴擦的笔法以突出其体积的主要部分（旁注：山水画中皴擦以分面的笔法以显其体积）。皴擦尚不足以完整地统一地表现出形体的时候，则施以或浓或淡的墨色渲染之，使其整个形象得到统一协调，明朗突出。这就是水墨画在笔墨运用时的技法规律。这种规律也就是运用勾勒皴擦渲染等的笔法墨法的变化，去结合具体对象的复杂形体和特征而发挥了它的表现能力。

中国传统绘画不论山水、花鸟、人物在造型上的笔法和墨法，尽管是千变万化，但归纳起来，不外乎勾皴点染等的基本法则。这些法则，体现在山水画土特别显著和变化丰富。而且各个时代的画家，均有其独创的技巧和风格。这些技巧和风格，也不外乎是勾皴点染等的笔墨变化。这些笔墨变化也就形成各种皴擦法，各家的描线法，或点染法，其实这些多种多样的笔墨法，也是后人加以命名，而相对地有表现现象的真实能力和创造能力，但不是绝对地固定地可以移模套用的真理。真正在于创造技巧的基本原则，不在于什么法的追求，而取决于认识客观物象的自然规律和科学的艺术观点，并遵循使用工具的一定效果才是创造技巧的基础。另一方面，画家对客观物象的深刻感受所产生的思想感情而自然地流露于笔墨之间，这时也就丝毫不为陈法所拘束，同时也不为所描写的客观对象束手无策。

3．笔与墨的相互关系。笔的用法和墨的用法，是有其各自的不同使命，但又彼此互相关联。没有笔法的形体概括，就无从以墨法去充实精神。故笔法是以树立形体的骨骼和筋肉起伏等的结构。墨法是以加强各部肌肉的圆浑和形体各部的阴阳向背得以协调统一，《芥舟学画编》（沈宗骞）在传神论中曾指出用笔用墨的精辟论点。他说：用墨秘妙非有神奇，不过能以墨随笔，且以助笔意之所不能到耳。盖笔者墨之帅也，墨者笔之充也，且笔非墨无以知，墨非笔无以附，墨以随笔之一言，可谓尽泄用墨之秘也。

这就是说笔与墨没有什么奇妙的，如有，也只要能懂以墨随笔，以笔取形。在运用的时候，两者之间都要紧密结合形象的需要而又互相发挥，各自担任它不同的使命，但又是形成不可分割的一体。因为要完整地表现出一个形象，没有善于用笔

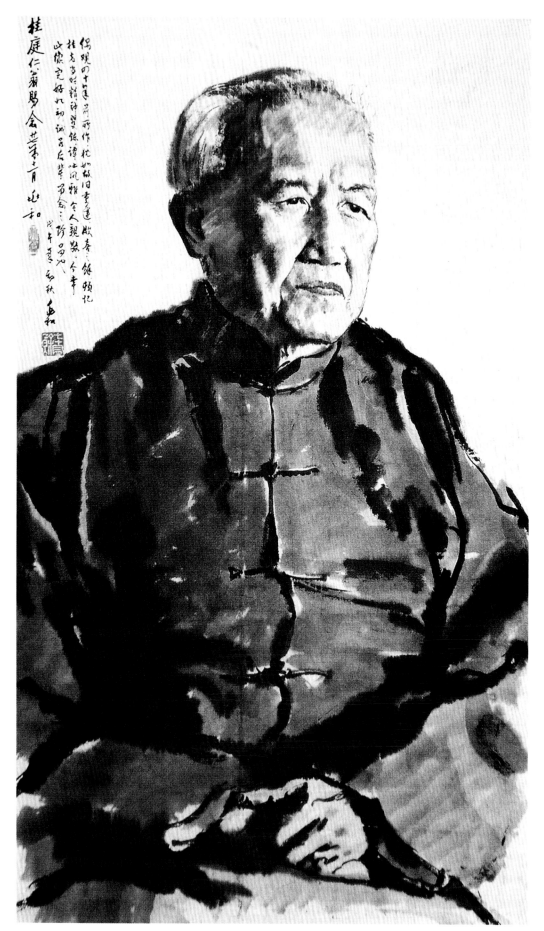

屈桂庭像

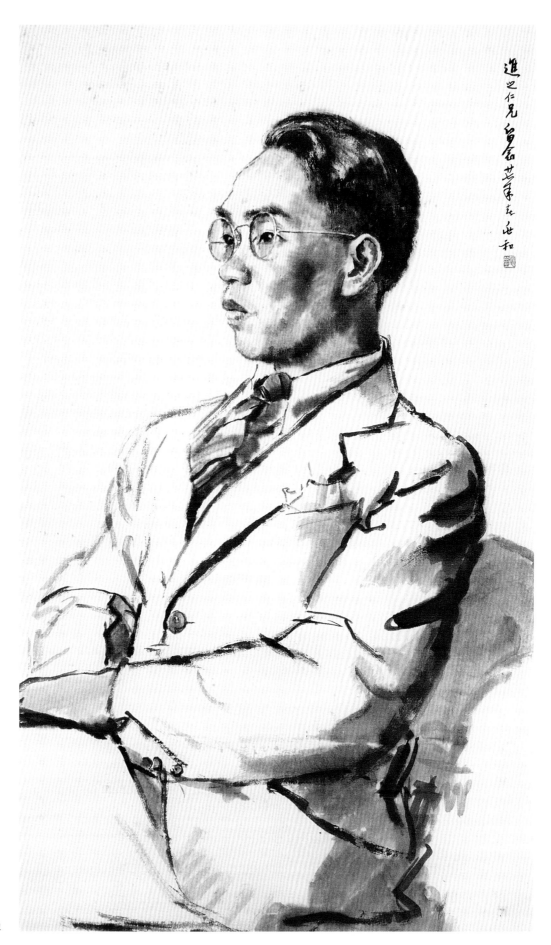

李进之像

用墨的技法，是不能获得高度的效果的。但是笔墨之所以善于运用的道理，还在于笔与墨之帅，墨非笔则无以附。即是墨需要笔来施用，笔又需要墨来充实。两者相得益彰，自然形成复杂而又微妙的变化。所以这里没有什么神奇秘诀。只有合乎形象的需要，违反了这个需要而孤立地去谈用笔用墨是唯心主义的艺术观点，同时也不是认真继承传统的优良法则。

为了更精确地说明用笔用墨的具体出发点，我们首先对千变万化的形象要使笔与墨能够巧妙地运用的时候，就在于作画者对形象的心领神会之中，这是作画的先决条件，也就是要客观与主观的统一。只有主观的愿望而缺乏客观的依据，则无从落笔。所以笔与墨的运用，实际上是作画者对形象的思维和实践的结果。

我们要描绘出一切不同的形象，尤其是人物的具体面貌，要通过笔和墨的表现方法达到惟妙惟肖而又生动的效果。这就需要认真懂得什么是笔法和墨法，笔与墨之间的交错和浓淡参差的微妙变化，又是如何形成的？这就需要从造型的规律或某些基本的原则上去弄清楚这个问题。比如行笔主要是勾勒线条去概括整个形象，而概括形象的线条是要从具体的形象结构出发的。形象的具体结构也就是构成“骨法用笔”的主要因素。而骨法的具体表现，也就在形象的凸凹起伏转折之间，也就是线条的长短曲直及其连接给予落笔起笔的出发点。那么什么样的骨骼形体就产生什么样的形神特征，就需要用什么样的笔法墨法表现之。这里就产生和创造各种勾线法，或各种皴擦法，以体现形和神的质感。

至于笔墨的轻、重、虚、实或浓、淡等等变化，也都是在物象的外表已经存在的形迹，我们不过是顺应着客观物象的需要而又有所取舍的描绘。不允许加以个适当的主观臆造，同时也不允许应取之笔而犹豫不定或主次不分，结构不明。否则就是不懂得用笔的道理。如果既不能明确用笔的道理，又焉能懂得墨法的妙处？墨之所以要有法者，亦犹如笔法之能起造型的骨干作用一样。如果墨法不具，墨也就无法去烘托形象。比如形象的凸凹起伏，是随着骨骼的高低转折以笔法去勾勒出来。而高低起伏中的骨骼的表面，又有其肌肉组织的圆浑质感，肌肉的圆浑起伏，似非勾勒的笔法所能完全胜任，如不施以墨法的衬托渲染是不能使圆浑的肌肉的质感和明暗等的调和，所以需要以笔为主见其骨，以墨为辅显其肉，笔墨之间各自负担的

使命，就在于完整地表现有筋有骨有血有肉的具有生命的形象，因而才能有生动的笔墨。古人作画的一笔一墨，是非常严谨地去结合客观物象，并充分发挥笔墨的妙用。我们在继承传统的愿望上，只要细心体会古人的好的经验，在写生中联系自己的心得，自然就能从活人的形神上看到什么是笔法和墨法了。

4．笔墨如何才能"传神"。 各种人物的形神状态，不仅是一个血肉组成的形体，而且是具有内心思想活动的高级动物，因而神情变化是极其复杂和极其微妙的。我们要通过笔墨去描写他的形神状态，就不能不理解构成这一形神状态的特征本质。这种特征本质，最显著的是表现在人物的面貌上。所以古人画人像就叫作"传神写照"。

其实人物的精神虽然集中于面貌的表情，但要达到完全描写出神气活现，则单指面部的外表而言是不够全面的。因为一个人的精神状态是与其内心的思想活动和整个形体的运动分不开的。譬如在劳动中的各种姿态，在休息时的安闲自逸，在激昂时的手舞足蹈，在愉快时的怡然自得等等的表现中，都是内心和外形的一个运动着的整体。而面部的肥瘦特征，和肌肉的纹理隐现，也是统一在一个形体之中，而又随着不同的活动情况产生极其复杂的变化，由于这种不同的复杂变化，而形成各自不同的精神状态。虽然面部的表情是最能显示内心的活动，是作画者必须首先注意的地方，但是与此相联系的身体各部不能说是无足轻重的。即使在一些衣纹的起伏变化中，如果我们忽视了它在造型上的重要地位，或有意无意地不适当地取舍，则感到形象之不足，精神也就难以充实和连贯。

所以在造型上要求细部与整体的统一，整体与细节的联系，特征与结构的区别，主次与突出的关系，只有从整个形象的全面概括，彻底理解在造型上一些必然的规律之后，才能使用笔用墨恰到好处。所谓一笔不多、一笔不少的意思，就是指作画者要全神贯注融汇贯通，做到将形象的精神面貌描写尽致而一笔不遗，这就是传神法则的一个基本的方面。另一方面，人的精神本质虽然说要通过造型的手段而体现出来，但是，作画者不能仅仅依靠一些生理状态就能完成这一任务的。更重要的方面还在于作画者如何去理解对象的思想活动。这就需要具有正确的世界观和正确的艺术观去分析和概括。

因为一个人的动态和精神，是随着他的思想活动而活动。每个人的思想活动，

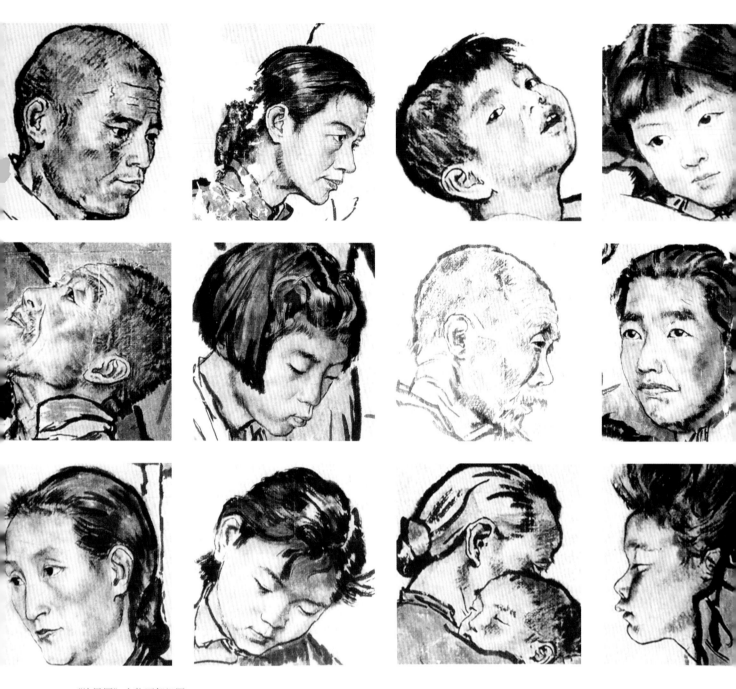

《流民图》人物面部组图

　　各种人物的形神状态，虽然千变万化，但从生理上的解剖关系，以及内心活动反映在形体上的复杂变化，仍是有其规律可寻的。因为，一个人的神和态都是构成于一个形体之中，形体运动中的神态，是内心的思想活动的具体反映。

<div align="right">——蒋兆和语</div>

又随着他自己的环境和生活的习惯而产生各自不同的仪表和性格。这种仪表和性格也就最能代表他的思想活动。而思想的活动，又是不能离开阶级的属性和工作的范畴。因而要理解一个人的思想本质，首先就要自己用正确的立场观点方法去分析。如果没有这种分析能力，也就不能准确地去概括形象，或者在实践中不自觉地会歪曲形象的本质。譬如我们画一个工人在操作的时候，虽然尽力将其外表的姿势大体画正确了，但常常不能充分表现其内心活动的思想感情。这就是我们还没有正确理解工人的内心活动和在活动中与外形的统一和变化，因而抓不着与内心联系的外形特征，甚至于错误地将不应强调的某些部分过多地夸张，其结果不是将形象画丑，就是不符合于本人。这种情况在作画中是经常出现的，但不是不能避免的。只是在于作画的过程中，必须要详加分析，全面理解，抓着重点，认清特点，然后就能使笔墨减少谬误。

我们只要从内心的和外形的两个方面联系起来分析，则不难理解形神关系是不可分割的一体。因而也可以从外形的变化看到内心的感情，也可以从一个人的仪表性格体会到外形的变化和特征。不过在某种特殊情况下，如一瞬间的动作，让人不易琢磨，这就需要在平时实践中多积累经验，临时方能猎取。再者如某些静止的情况下，或读书，或构思等的表情，就不能仅仅依靠外形的姿势足以表现出来的，这就需要着重于内心活动所集中的眼神区别。人的眼神变化是极其复杂而又微妙的，人在任何状态中，精神本质和内心感情都取决于眼神的精确描写（不同眼神的表现，主要在光色的清晰或模糊以及眼形的大小等）。如稍有谬误，即使其他所联系的部分虽然画得不差，也不能全其神气，但只着重于眼神的描写而忽视其他所联系的互相作用，也不能全貌。此即所谓"形具而神生"的道理。

形与神的关系，虽然说要从两个方面来分析，但不是孤立地去看哪一个方面。形是客观所存在的物体，神是内在思想所反映在形体上的生命。没有神而形则死，无以形而神不现，神是寓于形体之中，形是可供视觉的客观对象，这两者之间是辩证的统一。一切造型艺术的艺术观点和美学观点，都是应该从这里出发的。我们以水墨画的形式。如果要能运用自如地表现人物的形神兼备，问题的关键，不在于仅仅从笔法墨法的一般规律，而在于掌握笔墨的规律去结合形象的变化规律。更重要

《洛神赋》东晋 顾恺之

顾恺之在传神论中的基本论点是"以形写神"，这就是说要画家凭借笔墨正确地去刻画形象，不允许有丝毫抽象或概念地去运用笔墨。只有细心分析，尽精刻微的学习态度，才能达到传神的目的。

——蒋兆和语

的是在于以科学的观点和正确的思想感情去认识形象和把握形象，否则笔墨不但不能尽其所妙，也无从继承优良的传统发挥创造性的笔墨。

5. 具体的表现方法和方法运用的具体步骤。上面将水墨画的技法特点和传统的造型规律作了一些扼要的说明，让我们可以明确构成水墨画这一形式在写生的基本练习中的主要关系。但是在具体运用时，究竟怎样才能适当？怎样才能在实践中逐渐达到预期的效果？这就需要在开始练习时必须按照一定的方法和步骤去进行。

这种方法和步骤，首先是在原有的白描造型基础上对形象的观察要进一步地深入，对形象的各部结构特征虚实起伏等尽可能地做到统一的分析和理解。即是不仅看到形体表面的比例和角度，而且要从形象的各部结构中认清足以表现形象的精神特征和思想感情。精神特征是存在于一个形体中的各个部位，又必须看出其主次之分，并且还要从形成主次中的起伏结构，虚实、轻重、浓淡、隐显，都要做到全面的理解。这样就能增加作画者对形象的深刻感受。只有凭借这种深刻而正确的感受，才能产生主动的造型能力。这种能力，犹如闭目也能将形象联想出来，待到落笔时

也就不是看一眼画一笔了，而是意在笔先，形在笔底。总之一句话，任何写生的基本练习，都应该首先必须注意而且必须锻炼掌握第一个步骤。我们说白描是水墨画的造型基础，是指先用线条去概括整个形象的起伏和结构以及表里所联系着的轮廓，这就是造型上首先要解决的骨架问题，犹如造屋之栋梁一样，所以要以白描为基础。正由于白描中已经解决了"骨法用笔"的造型道理（可参阅《现代人物画的造型基础与传统的表现规律》一文）。有先有后地灵活用笔比如像某些结构需要突出的表现，则可随着主观的愿望加强落笔的分量某些次要的凸凹起伏不足以辅助形象特征的地方，相反地可以将笔减轻或略去所以要在下笔之前，先要对整个形象足以表现其精神本质的各个方面，加以衡量分析，而形成自己有所归纳和概括的艺术形象。不是对自然的如实描实，更不是从表面的明暗黑白出发，而是强调特征的概括和突出，并且要使整个形体的结构与结构之间，笔与笔的起落之间，轻重虚实的对比之间，行笔干湿和快慢的运动之间，完全要由作者对形象的全面认识和操纵，因而才能灵活地去运用笔。否则也就无所谓法，也就无从创造自己的技巧，这就是中国造型艺术用线造型特点的优良传统。我们必须要继承这样传统的造型法则，这是在水墨写生中的练习中必须遵循的第一个步骤。

如果完成了用线造型的正确形体，也就能够体现出稳定的骨架和一定的神形关系。在这个基础上再考虑某些线条不能完全胜任的地方。如像形体中凸凹特别显著的结构，或必须强调的特点，可以运用皴擦的笔法加以充实。但是这种皴擦的笔法必须是随着线条已经肯定出来的结构位置，起辅助体积作用，就如山水画中以各种皴擦笔法体现其丘壑了显然，如同平面的纸上画出丘壑起伏的质感和量感而显示着山峦的气势一样，人的面部也同山峦相似，五岳隆起，丘壑毕肖，似非线条可能尽善之处，尤其是对正面人像的描写时，则感到两颧之间如以线条去勾勒很难恰当。倘如皴擦笔法则有圆润丰满的体积效果，再如以鼻梁凸起，倘如从侧面写之，就易于写出准确的高低，如正面写之，则不能从中一线，似必从鼻之两翼稍加皴擦以求得高度适当。其他部分或圆或凸也如是，但必须视其程度之不同，施以不同之笔法，或轻，或重，或虚，或实，参差运用以皴擦得宜为度。

总之皴擦的笔法是以济线条之不足，同时也是线条的变化，其目的是为了更好

穿毛衣的女青年

只有充分运用"骨法用笔"的原则，进一步发挥线条造型的复杂变化，如粗细、轻重、虚实、浓淡等更加密切地去结合形象的复杂变化而变化，同时也需要结合自己对客观形象的主观感受而有所取舍，有所重点。

——蒋兆和语

地表现一个真实的具体形象，但是必须注意皴擦虽然易于表现体和面、质和量的效果，但不等于忽视以勾线为上的造型手段。因为线条的变化和特点，是最能适应概括形象的复杂结构和特征，同时也能发挥作者的感情，于一笔一墨的运用中形成具有创造性的技巧。这是中国绘画的优良传统在造型上一个主要的方而，所以我们应该切实遵循，必须在行线的基础上助以皴擦，即是先将整个形象用线勾出正确的结构和轮廓后，才能允许略加皴擦，切忌主次倒置，以免杂乱无章。二是在观察形象的过程中，如果觉得某些位置上需要皴擦法，则在勾线去肯定这一位置时，可稍留余地，勿使笔触过实，不能与皴擦笔法结合之病，至于形象的各个部分，哪些该勾、哪些该鼓、哪些该轻该重、该浓该淡等等，在这里不能作肯定的说明，必须要对不同的形象的具体变化，而由作者有所感受时才决定。不过在大体上说，勾线主骨干，皴擦助体积，勾皴相结合地运用，也就接近于造一个完整的形象的神形关系了，否则就难以正确发挥水墨技法的造型能力。这就是要切实掌握的第二个步骤。

这里所讲的墨法不是广义的，仅仅从渲染这一角度来谈墨法是具体运用。墨是指或浓或淡的水墨，法是如何使用水墨的浓淡作用。因为勾线和皴擦的笔法使命，在塑造形体起了骨干的基础作用，但不能完全充分起肌肉圆浑连接的质感作川，故墨法作为辅助补充，以渲染的手法去完整形象这种渲染不仅可以丰富肌肉的质感，而且可以使整体的笔触在连贯之间统一起来，就更显得形象的体型突出和协调。但是用墨渲染时，必须在形象将近完成的阶段就是在笔法已确定了形神姿态无可更改和补充的情况下，视其必须用墨之处则渲染之，并且应当完全服从于笔法指定的位置和意图，使墨的渲染得到应有的效果。否则，如果笔法不具，形体未完全，企图以墨任意加以补充，其结果越染越黑，无法收拾，不能从浑中见墨，圆中见笔了，这样不但破坏形体巨要歪曲形象，我们在练习中要十分注意的。

另外笔法墨法虽然是相互结合运用，而不能分割的两个方面，但是在这里不能不明确它们各自的使命，并且在某些情况下是不能彼此代替的。我们为了在人物造型上要求严格，达到一定的写实基础，首先对于技法的初步掌握和表现方法的具体步骤，不能不从一些基本的要求做起。所以对笔墨技法千变万化的运用，必须要紧密地结合形象的要求。因此笔和墨的关系应该明确它的先后用法和一定的效果。至

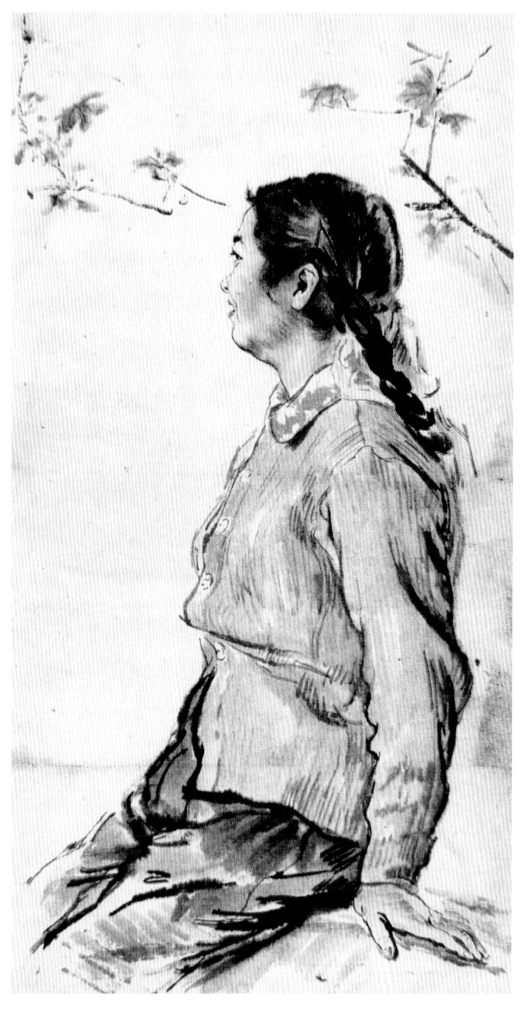

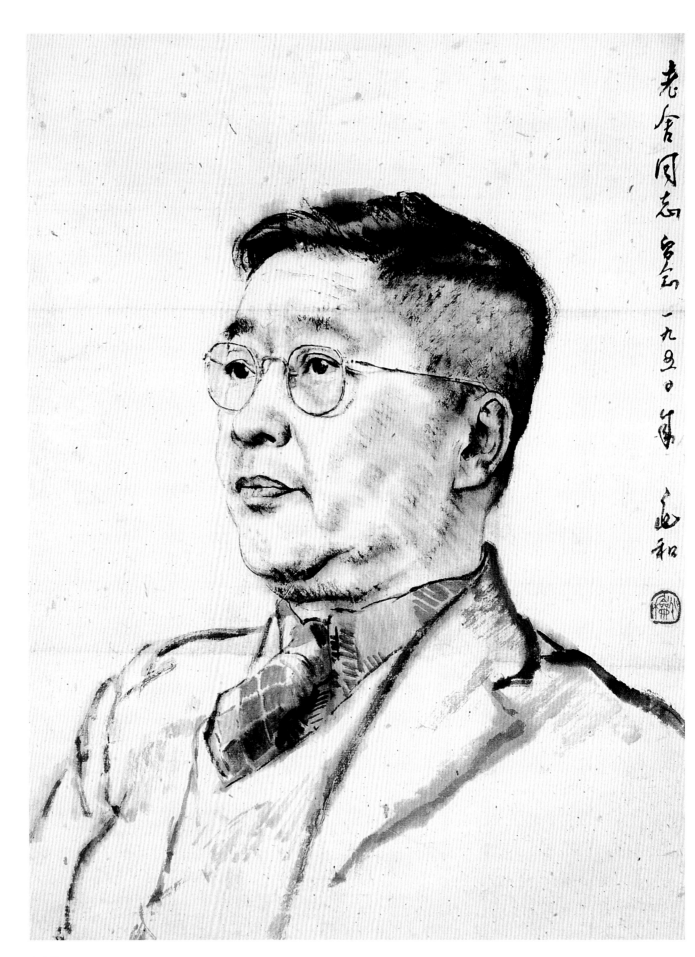

老舍像

黄珍小姐像

于笔法墨法在运用熟练时是极其复杂的，变化也是无穷尽的。如笔中有墨，墨中有笔，是不可以何者为先，何者为后来区分运用，应该是灵活生动随机应变的笔墨技法。不过在这里对于本课的初步学习时期，必须要从本课的基本要求来看；墨法是作为渲染手法的原则，是完成人物水墨写生初步入门的第三个步骤。

6. 画画是要有实事求是的科学态度。将用笔用墨的各自使命明确起来，同时也将笔和墨的先后运用与表现形象有机地结合起来，这样才能在练习的过程中认真地体会到所谓技法的规律是为了正确地表现形象。但是，如果没有将形象的具体结构和精神特征弄清楚，纵然能够控制笔和墨的技法规律，也不能将对象的形神状态生动地表现出来。因此我们在掌握技法规律的同时，决不能放松对对象的认识。只有这样才能将死的技法规律画出活人的形象来。当然这样说法不等于就没有任何的困难了。困难仍是很多的，而且是各个方面的，因为人物的形神关系是变化万千，要具备随时把握形象的准确能力，非要从认识形象的正确态度和笔墨技法的运用都要相应地统一起来，如果要做到这一点，只有在不断的实践中认真严格要求自己，才能逐渐地做到得心应手，笔到神传。

所谓得心者，是作画时最难解决的一个主要方面。比如说我们作画时，常常提起要抓着自己的感觉，那么你的感觉是否灵敏？又是否将形象的精神状态一眼就看清楚了呢？即使看清楚了，是否又真正将形象的精神状态理解得彻底了呢？问题的关键就在于这一理解的能力和程度的区别上，假如理解了这一部分而忽视其他联系的部分，或者只看见了形象的特征而没理解这一特征反映出形象内在的情感和性格，或者说将构成形象精神状态的各个方面没有弄清主次之分，内在的思想活动与外形的统一关系，这些问题如果在我们作画之先没有进一步地全面理解，那么，你的感觉则是不深入的，片面的，甚至于是错误的。顾此失彼在作画时是不可避免的问题，但是不等于说就是不可克服的问题。之所以成为问题的原因，恐怕就在于我们的"感觉"是否真正靠得住。某些初学作画者，往往不自觉地走向主观唯心主义的倾向，只凭一眼之得而不假思索地去描写形象，其结果既不能掌握构成形象的客观规律，也不能正确地发挥技法的表现规律，又焉能将主客观的两个方面通过笔墨去统一起来。我在教学中常常提出，对形象写生时千万不要从自己主观的兴趣出发，要认真

掌握现代造型的科学知识，提高对形象进一步的理解，只有真正理解了形象你才能争取其主动的造型技法。换一句话说，就是将你对形象一眼之得的所谓"感觉"，提高到理性的知识，才能在实践中起指导的作用。

一个有作画经验的人，没有废笔而且灵便自如看来很简单，但又形神兼肖呼之欲出，这就是他能把握着整个形象而又抓着自己真实的"感觉"的结果，我们要克服在作画中困难的各个方而，我看首先必须要严格对形象的认识和彻底的理解。因为作画犹如打仗一样，必须知己知彼方能百战百胜。我们面对那些千变万化而又极其复杂的不同形象，如果我们不认真遵循科学的方法去研究，去认清它的真实面貌，就像大敌当前为所吓倒或为所迷惑，不能争取胜算。毛主席的军事思想，"在战略上要藐视敌人，在战术上要重视敌人"，这一真理运用于我们写生的基本练习中也是非常之恰当的理论指导。因为作画的重要条件在于"得心"，这就是说主观与客观两个方面的统一产生自己的思想意识。这种思想意识的根源取决于对客观形象的正确理解，只有认识清楚了对象，自己才能有把握去控制对象，不为对象一切表面的光色体面等复杂现象忙乱了手脚，这就正如像在战略上藐视敌人的道理一样。中国造型艺术的主导思想，所谓"外师造化，中得心源"，可以说是同一个道理。因为"心源"即指的是画家的思想来源。来源于什么呢？即是"知彼"，"中得"也就是"知己"。用我们今天的话来说，也就是我们在作画时常常提到所谓"感觉"或"感受"。感就是"彼"字的动词，觉或受也就是"己"字的知意，这两者之间是主观客观的统一而后产生在造型上的技法规律造型之所以要有法有规律的道理，也就犹如在战术上要重视敌人一样既然要重视，这里就产生了如何才能歼火敌人的战术的艺术。在绘画上我们为了要正确地表现形象，也就产生了造型的艺术。

我们在初学期间，尚不能善于把握整个形象的精神状态和技法熟练的程度时，特别要重视技法的使用规律。造型艺术有很多个堡垒，其中最为主要的我认为有三个，一形体，二精神，三笔墨。这三个堡垒是非常之顽强，固不能轻易击破，所以就不能不重视造型的艺术。所谓"以形写神"的原则，就是一个具体动用战术的战略指导思想，它要我们先得形以出神，那么形不立则神不显。所以首先要解决的问题在于正确地塑造形休。形不正神也难全，求形正，就必须集中全部精力侧重了科

西福士仁兄法家眼会
共六幅　兆和

汪霭士像

极苍夫妇像

初学水墨人物写生时懂得勾勒、皴擦、渲染等用笔用墨的一些技法规律和表现形象的一些方法步骤。所以将用笔用墨的各自使命明确起来，同时也将笔和墨的先后运用与表现形象有机地结合起来，这样才能在练习的过程中认真地体会到所谓技法的规律是为了正确地表现形象。

——蒋兆和语

杨谐和像

形象中的凸凹起伏，尤其是面部的丘壑关系上面，有其肌肉的圆浑之感，肌肉与肌肉相联接的松紧厚薄，又有其软硬之感。虽然勾勒和皴擦的笔法已将形体各部位置概括无遗，但没有墨法加以渲染晕衬，似乎不能充分将其肌肉的质感和整体的阴阳向背所形成的明暗色度调和起来。所以笔法墨法两者之间的相互关系，如果应用得当，才能收到传神妙法的效果。

——蒋兆和语

学的方法，如解剖透视等以达到彻底理解"骨法"，而后懂得构成形貌的整体结构。为了要攻破形体这一关，所以要求我们一开始作画必须要"有准有则"，即是要认真掌握科学的方法去画准形象。所谓侧重，当然不是停留于表面的准，实际上如准确地画出形象，已经成为夺取精神准备了条件，而有可能更深入更加工，即是"尽精刻微"地捕捉形象的精神。因为精神是隐藏在整个形体之中的，我们必须要占领形体这一阵地上而去寻取它。但是要真能战胜它，又必须锻炼笔法墨法这一武器。如果用之不当，仍是不能完成任务的。所以造型中的三个堡垒，都需要具体的战术去攻克它。犹如战争中需要集中优势的兵力去击破一个又一个的堡垒而取得最后的胜利一样。

造型中各个堡垒如果不侧重战术去各个击破，在初学阶段是很困难的。但是侧重战术并不等于将三个堡垒孤立起来看。因为造型上的战术需要，实际上就是作画的步骤。而作画的步骤，它是始终贯穿着造型的战略思想的指导下的具体战术去达到传神的目的。

这里也就更可以说明，造型规律的艺术性没有结合认识形象的思想性，就要遭到失败。从这里也可以理解一般初学写生时所犯的毛病是，整个形体与局部的结构不正确，笔触之间的轻重虚实不协调，精神特征不能充分地突出。其原因就在于分析形象没有做到真"知"，下笔时没有中心思想的指导，纵然你是聚精会神地去习作，也等于是打的无把握之仗一样。

总之，传神的道理是一种科学的艺术，不是不可捉摸的东西。既然是能够捉摸它而表现它，那么只在于作画者是否采取实事求是的科学态度。比如说神要通过形来体现，如果你偏偏不重视形的描写，只想从主观愿望出发，将神这个东西悬挂在你的理想之中，不但别人看不见，而你自己也摸不着头脑。如果仅仅死钻在形象表面的比例、角度、解剖、结构等等方面而忽视了与形象内在的思想活动和你所感觉到的精神特征联系起来分析的话，则仍然是死而无神的东西。原因就在于你没有与

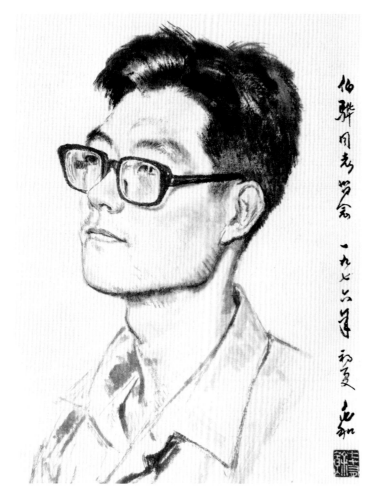

白伯骅像

客观对象的思想感情结合起来，或者在你的脑子里的反映还没有形成艺术概括的思想指导，从而在笔法运用上显得板滞无灵活之气，纵然掌握了优良传统的技法武器，也不能像使用枪子一样去射击敌人。画画是一个非常费脑筋的劳动，同时也是一个实事求是的科学工作，一点也不能虚假，或不适当地夸张。尤为是作为基本练习的时候，观点必须要摆正确，表现方法要有步骤，老老实实地去对待你所要画的形象，这是为了在实践中认真获得科学的造型基础，和推陈出新的现代造型能力。这种造型能力，也就是为创作服务预备了一些基本的条件。为此，我们对于这一基本练习的目的要求不能等于创作上的要求一样，因为在创作中要求于人物刻画的思想性格即是生活中的典型性格。作为室内写生基本练习的对象来说是有很大局限性的。室内对象的模特儿，虽然也是生活中的人物，但他的形神状态只能是他本身所具有的一定范围，叶浅予先生对这一问题曾经作了正确的指示，他说："室内的模特儿穿上工人或农人的衣服，虽然形式有些相似，但也还不能真似。这种真真假假的对象，我们在写生练习中不能妄加以想象的不切实际的夸张，只能在其本身的基础上，即

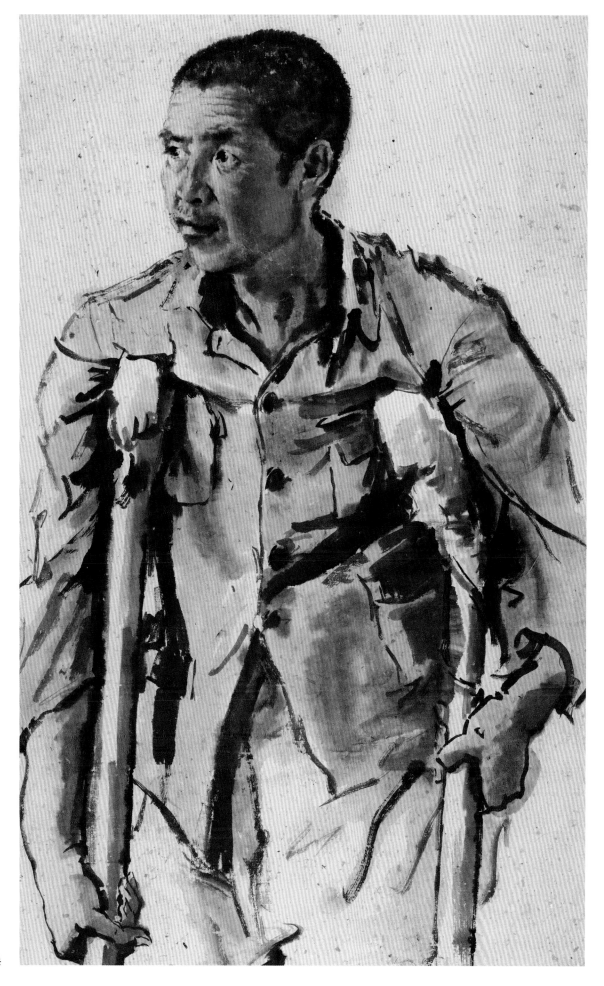

伤兵

西西弗斯（草图）

圣母子（草图）

是由本人的形神状态中，尽量做到科学的分析和艺术的概括，准确的取舍和恰当的落笔才能避免自然主义的描写。即使要发挥一点自己的想象和生活的感受，也不能完全脱离现实的基础，否则既不能正确地表现模特儿的形神，也不能在写生的练习中学会把握形神的手段。"

我认为这正是说明了我们在习作中的某些作品，不但歪曲了对象的精神本质，甚而不自觉地脱离实际走向唯心主义的艺术观点，这是违背了我们基本练习所要求的科学基础。这里所指的科学基础，当然不是仅指一般的自然科学，而是指在艺术的造型上必须要掌握的各个方面：第一，要科学地去分析形象；第二，以辩证的观点理解形象表里的统一；第三，要实事求是的表现手段和遵循使用技法的传统规律；第四，在感性知识提高到理性知识的基础上坚决把握作画的步骤；第五，全神贯注形象的精神特征和整体与局部的主次关系，大胆地落笔和大胆地取舍；第六，行笔不许犹豫，力求从形出发，连贯虚实，随机应变，灵活发挥；第七，重大体，尽精微，落笔已肯定全局，继之以全其神气；第八，在心领神会形附笔端之时，则积极地操之主动的创造性的技巧，自然气韵生动。

上述八个方面是比较概括的说明，这不仅仅是针对水墨水物写生的基本练习，我认为如白描、重彩等中国人物画的造型基础都同是一理。如果在写生实践中认真贯彻这些原则，必然逐渐地获得现代的造型能力和民族的艺术特点。

（此为 1961 年蒋兆和先生授课时的讲义）

女子像（局部）

国画人物写生的教学问题（手稿局部）

国画写生的目的

国画写生所要求的目的，在于充分理解各种物象的结构，不为表面繁琐的光暗和周围环境所影响，而刻画其精神本质。对描写的主体，必须首先具备充分的分析能力，具体地掌握客观物象，然后才能胸有成竹地去要求刻画、提炼、取舍。而这一切，虽然都通过作者主观的创造，但必须根据物象所构成的特征。这也就是所谓"外师造化，中得心源"，不是自然主义的描写，而是把握客观物象的精神本质。这一讲求"形神兼备"的现实主义的造型传统，在今后国画的写生练习中必须加以充分的发挥。

国画在造型艺术上有多种多样的技法，自古及今各家又有各种不同的风格。这样丰富的遗产，从未加以科学的整理，致使继承不易，学习无方。由于多年来大家在创作中和教学上的实践所得，不能不看到国画的基本造型规律，主要的在于用线去勾勒具体物象的结构，这是国画造型的传统特点；以笔墨的轻重曲直，浓淡虚实以体现物象的质感和量感。所谓"骨法用笔"，这些都是形成民族风格的主要因素，这种用线用笔的写实能力，一直在不断地发展。如北宋时李公麟所创造的"白描"，不仅具有高度的表现能力和艺术的完整，而且起了稳定国画造型基础的作用，为后世的典范。

又如《清明上河图》所描写的复杂的生活面貌的高度写实精神，以至今日齐白石的工笔草虫等都是典范地体现了国画这一以白描为基础的特点。在山水花鸟的技法上，又有各种被法（亦即笔法），以及水墨或彩色等渲染法，这些技法为各种物

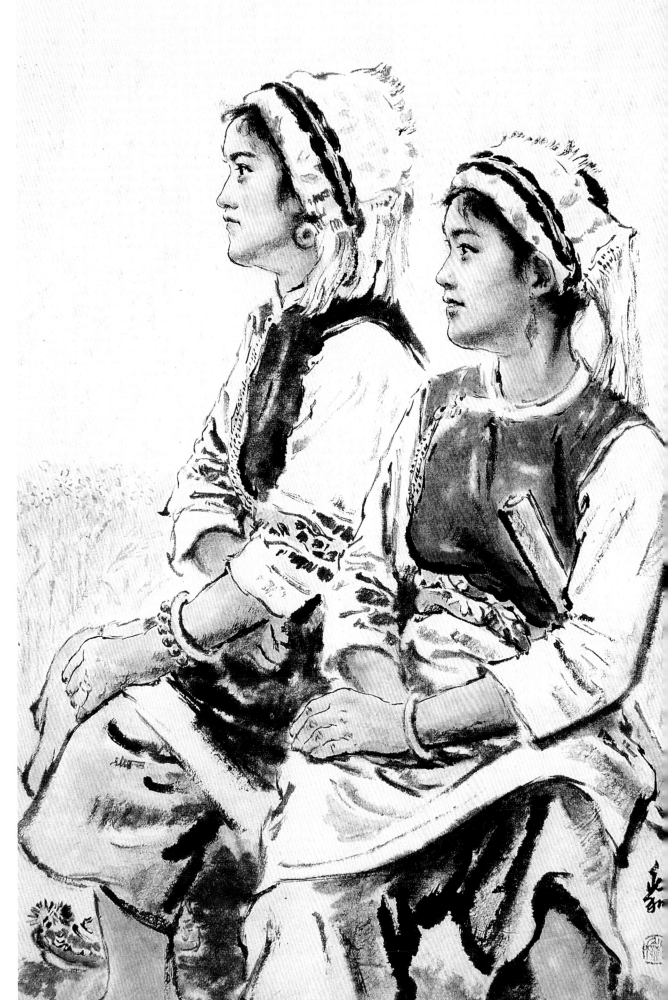

少数民族少女像

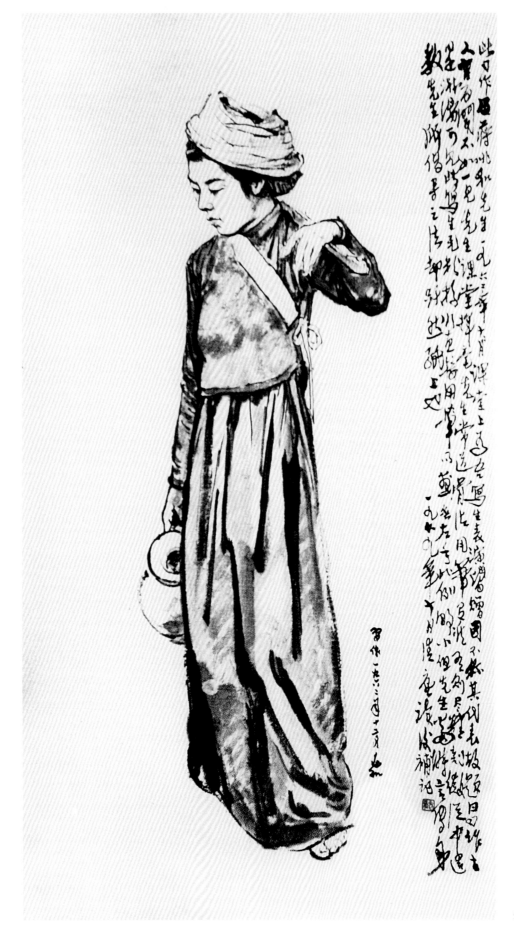

少女像

象本身的特点所要求，而又通过作者不同的体会而创造出多种多样的技法和变化。这些根据物象千变万化的技法可以大概归纳为三种，即勾勒、皴擦、渲染。

这三种技法的运用，决不是一种刻板的公式，画家必须对客观物象有真实的感受才能随心所欲加以发挥。但这三类技法中的勾勒（即白描），是主要的传统造型基础，其他各种技法上的变化都以白描为依据，如果否认这一点，即不能明确国画的主要造型规律是什么。因此在国画写生的造型基础上，必须贯彻线描这一原则，才能在传统基础上继承特点，发扬优点。数年来在教学过程中，对国画造型的原则有些模糊，并且片面地认为现代西画的素描为现实主义一切艺术造型的基础，因而在彩墨画教学上的造型观点和表现方法与传统的造型规律所以矛盾，以致在创作中不但不能体现国画的风格，而且有以西画的素描来代替国画造型的趋势。至于素描本身是否有破坏国画的风格，而且有以西画的素描来代替国画造型的趋势。

至于素描本身是否有破坏国画的优良传统和发展的方向呢？否，当然素描既然是具有现代科学的现实主义造型艺术，它就必然有和国画共同遵循的道路，问题在于我们必须批判地去接受，而不是片面地强调素描的写实优点，忽视了国画现实主义造型的特点。一些青年学生们在学习素描的过程中，仅仅停留在光、色、面等的初步阶段，就认为是唯一表现的方法，他们还没有更多地认识和掌握素描中其他各种表现方法，当然没有能力把素描的精华融汇在国画的造型规律之中；强调现在阶段的素描教学的结果，不但不能推进国画的造型上更加具有写实的能力，反而使学生在进行白描的课程中，对用线造型的原则，产生了最大的怀疑。总认为非从光暗所形成的黑白才能表现体积，而从形象的结构用线去概括就无从着手，这种想法显然是不对的。

素描与国画在造型观点上和表现方法上各有不同的要求，如果不从这些关键问题加以彻底的分析和批判，并拟出教学的正确步骤和应达到的什么目的，那就很难在教学上贯彻国画传统的造型规律，只有使学生在学习中多走弯路。

根据以往在教学上的经验和上述的情况，可以得出一个结论：即是为了更快地更好地掌握表现现实生活的现代写实能力，学习素描是必要的。但是，必须在素描中吸取某些为国画专业所容的现代科学的因素，不是无原则地或喧宾夺主地学习素

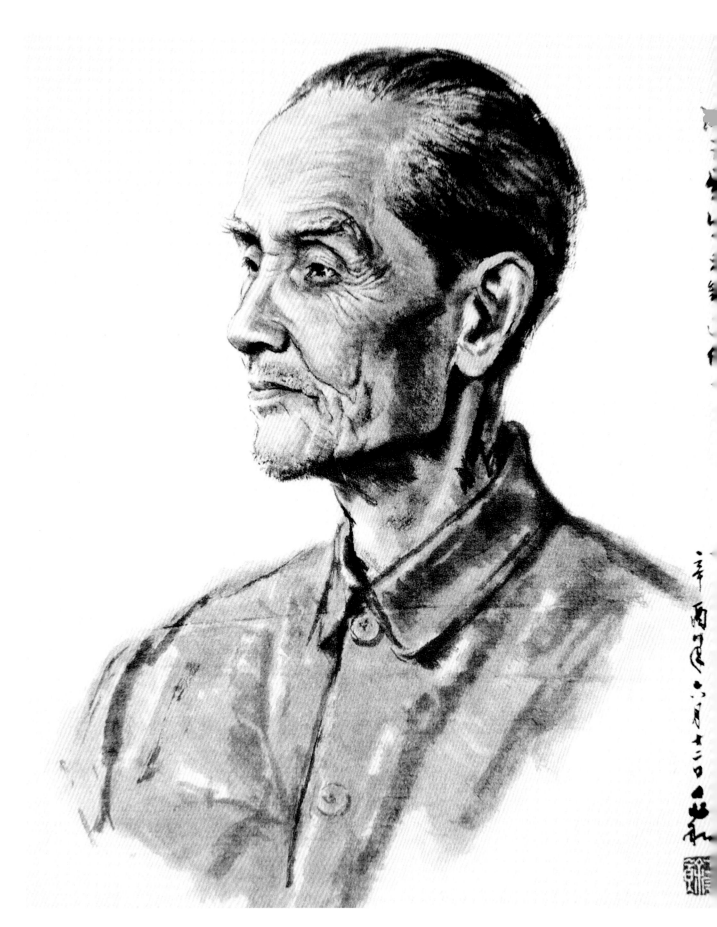

蒋风之像（此图为蒋兆和水墨人物肖像绝笔之作）

国画写生所要求的目的，在于充分理解各种物象的结构，不为表面繁琐的光暗和周围环境所影响，而刻画其精神本质。对描写的主体，必须首先具备充分的分析能力，具体地掌握客观物象，然后才能胸有成竹地去要求刻画、提炼、取舍。

——蒋兆和语

描，以至企图以素描代替国画的写实基础。我们只能适当地将素描作为国画写生法中的一个步骤，采取某些有益于国画造型的要求，使它能促进国画线描的造型特点。学国画的学生学习素描应该和一般的学习不同，对于学国画的学生来说，素描只能是包括于国画写生法中的一个因素。应当与白描水墨等的表现形式及其他国画技法相沟通，形成一套具有民族传统的、掌握现代科学的、有创造性的、完整的国画写生法。这种写生法，要在一定时间内，使没有国画修养的年轻学生们，首先获得初步的传统技法的写生基础。到了分科以后，才有条件去深入继承一切遗产；并在社会主义现实主义原则的教育下去创造出具有民族风格的艺术技巧。

为了达到上述的教学目的，首先是，如何改进素描的教学及其要求，继承传统的技法，又如何才能正确地表现现实，及教学上的步骤和时间等等，均需要作出原则性的分析和正确的计划。

一、素描在彩墨画的教学上，应该要改进才适合国画的需要。上面已提到中西绘画在造型观点上和表现方法上各有不同的要求，既然如此，又何必学习它呢？过去多少的优秀国画家，岂是学过素描而才有艺术的高度造诣吗？这应该加以冷静的分析。谁都知道中国绘画的发展，与不断地接受外来的影响和启示是分不开的。这种影响，通过各个时代的画家们的消化、创造，形成了我们自己的民族艺术的传统。这里不是什么个人学习外来艺术与否的问题，而是为了更快更好地接受现代的科学而丰富我们今天的造型艺术，问题就在于我们用什么观点去学习它。

二、在改进素描教学之前，必须对中西绘画的所长和不同的特点，作一些比较明确的原则性的分析。如果要明确学习素描的目的，首先应该从国画本身所需要些什么说起：国画的传统技法要表现今天的具体人物，是难以满足的，甚至还有很大的距离。因为要表现今天人物的精神面貌，首先要具有现代的思想感情和现代的写实技巧。不是仅仅依赖于传统的继承，必须在生活的感受中有着创造技巧的能力；这种能力，又需要具有一定传统的绘画语言和现代的科学基础，更不是只有生活和思想所能完成这一创造性的任务。所以今天要将国画向前推进一步，除具有生活之外，需要充分掌握现代的写实技巧；这种现代的写实技巧，在素描中是可以找到一些帮助的。但是素描中什么是我们所需要吸取的呢？首先应该理解，现实主义的表

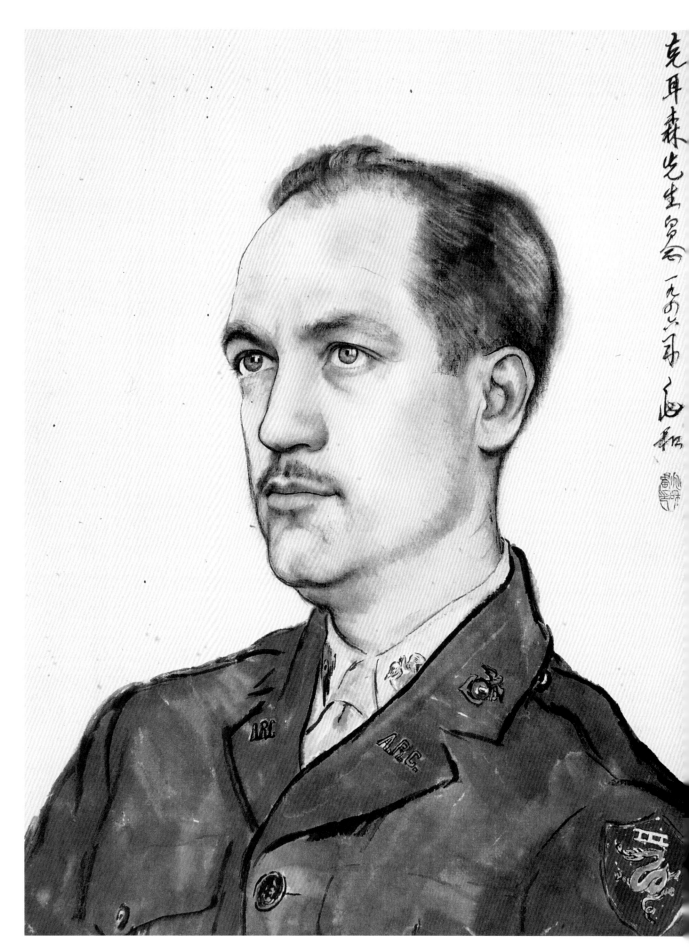

克耳森先生像

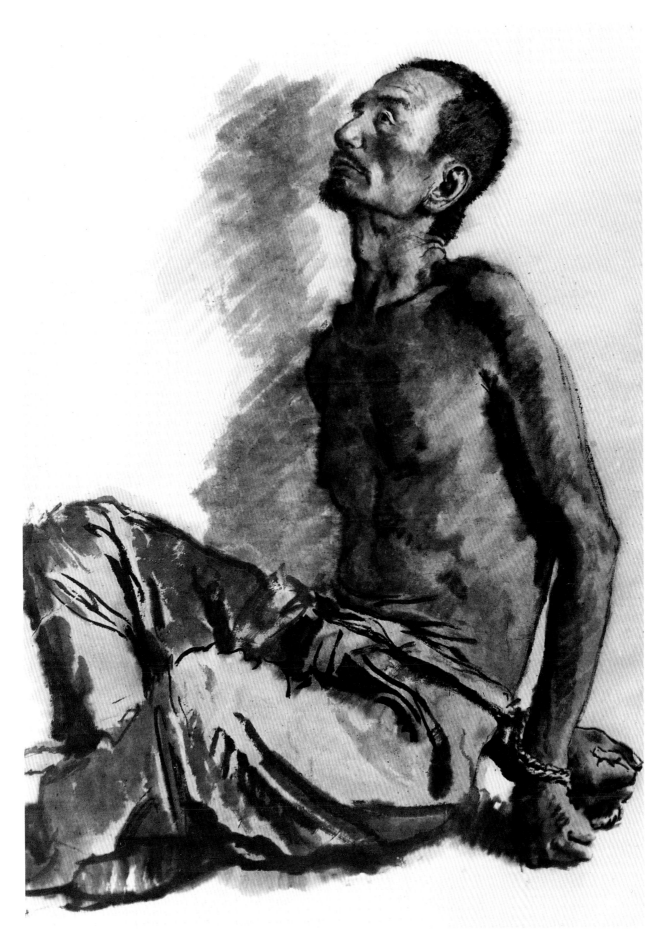

囚徒

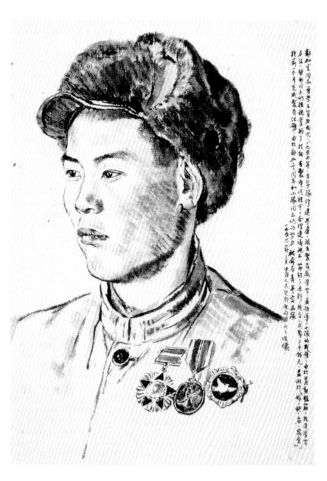

志愿军像

现方法和造型原则，简单地说，在各民族的造型艺术中都是有其共同的要求的，对客观物象具有全面的分析，掌握其精神本质刻画出典型性格，又通过不同的艺术手段，形成了各民族的艺术特点。所以中西绘画有它共同的一面，又有其不同的一面。这里应着重说明一下不同的地方主要在于表现方法上的观点和手段的区别。

素描之所以能够完整地表现生活中一切复杂形象的真实感，主要在于全面理解物象构成的科学方法，从而在表现方法上客观地、正确地画出物象的结构。这种结构，是依赖于光线所投射在物体上的明暗关系，形成各种不同形体的黑白分面，即明暗调子，作为素描造型艺术的技法基础。就是说，没有光的描写，就不能完整地表现具体物象的结构；而一个物象的存在，对周围的环境的互相影响及前后的空间虚实，都是取决于明暗关系的强弱，来表现体积的虚实作用。可见光与形体是素描造型上的主要因素。

但是有些素描为了画家在创作上的需要，进行一些特写，或只有线条勾勒轮廓，概括了一定形象的某些特征，仍不失其为精确的素描。这种素描，一般常称之为"创造性的或创作上的素描"。

就是说作为基本练习的素描本身的基础，是要懂得光与物体的整体关系。因为在大自然中，一切物象都不是孤立的，是处于彼此联系相互影响之下成为一个统一体。作为绘画来说，不通过光的正确表现，是不能体现一个形象的具体体积，反之，不通过形象的具体体积的结构，也不能正确地处理光的关系。从这个原则出发，形成素描在造型方法上有两个方面，一是通过具体的解剖透视等知识去分析客观物象，一是通过明暗产生的黑白调子去进行体面的详尽描写。

画家通过这样的全面理解存在于自然界中一切物象的相互关系之后，而又概括地，有取舍地，表现客观物象的主要精神。不过这不是初学素描者能做到的，首先必须忠实地体会，在长期的练习中，甚至画家毕生的实践和追求中，才可能获得。

中国画传统的造型基础，在表现方法上与西画是有不同的观点和手段。其观点和手段之所以不同，在于对客观事物的认识时，首先去理解物象的构造所形成的具体特征，作为造型的主要方面。至于阴阳向背，凸凹起伏，服从于物象的结构关系而不为大自然中的光影所左右。虽有浓淡明暗之分，但必须从画家所表现物象的精神本质有否需要为定。这就在表现方法上不需要如西画那样去全面地黑白分面，可以大胆地用线去从形象的结构出发；这种线的本身，能有轻重虚实的变化而体现了物象的质感和量感，即六法中所谓的"骨法用笔"。这就说明了，我们在造型上为了更好地写出物象的特征，传达其精神，必须从构成形象的本身着手，不为周围环境所影响，因此又提供了大胆取舍的条件。比如为了要说明画家的立意所在，可以不画背景，或着重地描写主体，加以最大的夸张，使人得到满足。甚至在构图上空白很多，让观者更增加想象的余地。如果说这就是中国画与西洋画不同的特点之一，不如更明确地说，这是现实主义表现方法上另一个独特的境界。我们大家知道，在油画上不可能不画背景。因为它的基本表现方法，是光与体的相互形成，运用色彩的冷热相渗而构成物象形体在空间的感光作用所起的真实效果。因此背景与主体的关系就不可能缺一。没有周围的相互作用和光的投射影响，就不能具体地体现物象的空间感（即真实感）。这就是西画造型艺术在表现方法上所重视的技巧完整，是与我们的观点不同的。而素描本身的作用，是为了油画打下一些理论性的科学性的基础。它在造型上所讲的结构，与我们所讲的结构要从形象本身出发，也还是有所不同的。如果不承认这一点，中西绘画就没有相互吸取的可能了。

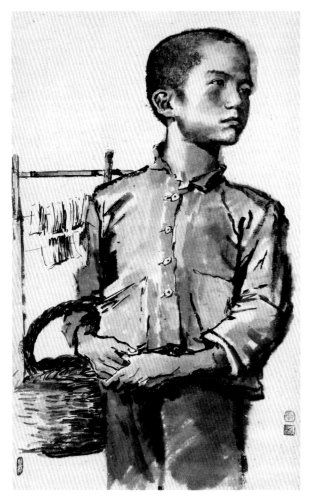

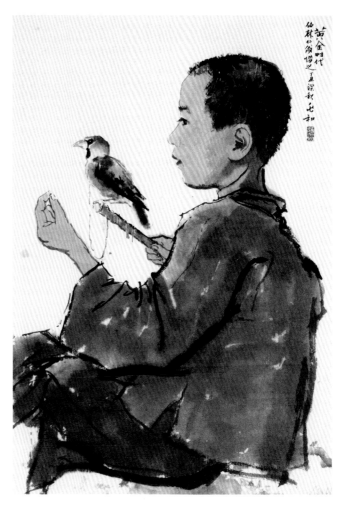

街头男孩 　　　　　　　　　　　　　　　　　　　　黄金时代

　　从上面简单的分析来看，我们要从素描中吸取现代的写实能力，不是需要全面学习素描的表现方法，而是学习它对物象具有全面分析的科学知识。这些知识有助于我们对客观物象的具体理解。因而提供了我们在传统的造型基础上更能正确施前适现实的人物。

　　至于在学习素描时，当然也不能对传统线描造型作公式的理解，为线描而线描。为了要强调某些体积中的必要性和形象特征所显示的质与量的特殊性，完全有必要学素描中的分面进行黑白调子的衬托。这种黑白分面，可以运用传统技法的皴擦等笔法去沟通素描中的分面。不过这是为了形象本身的特点所需要时的处理，不是为了光的关系要画明暗。只要我们科学的理解，对光的看法作为全面分析形象的知识，而不以为没有全面描写光的画面，就是不完整或不真实。艺术的真实，在于不同的艺术手段，也在于不同民族的艺术特点。至于完整，也不等于是光色体面等全面描写的统一，而在于艺术家对客观物象的精神本质是否做到使人满足的夸张。因此，明确了我们在艺术上的造型规律的基本观点，去学习素描是没有什么不能消化的。

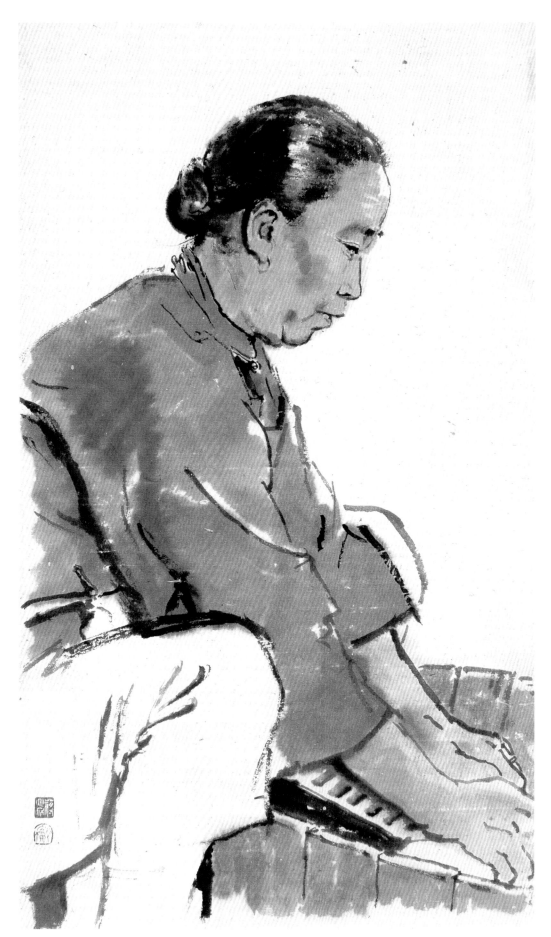

洗衣妇

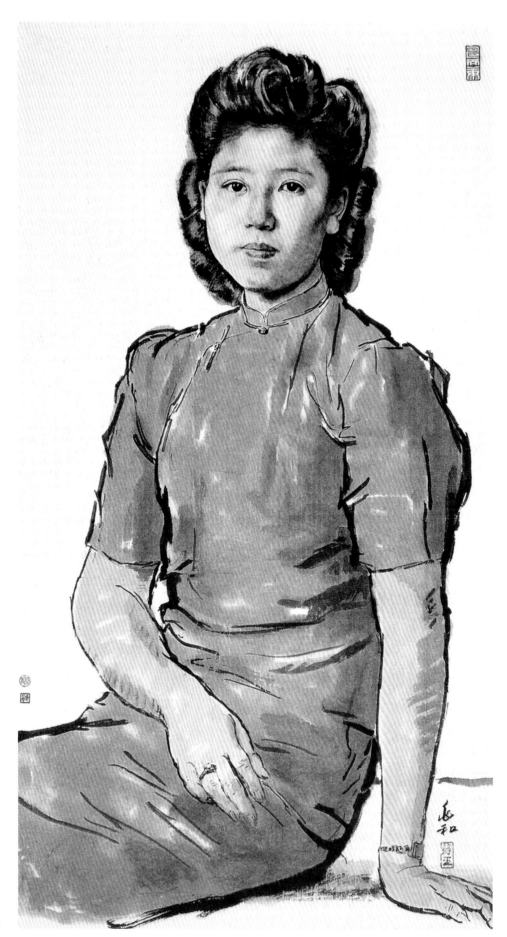

旗袍女子

三、改进素描教学的另一原因，由于目前一般素描教学的效果，对彩墨画的学生似乎停留在黑白分面这一阶段，致使学生理解为造型的唯一方法。又认为只有熟练地掌握了素描的能力，才有可能在创作上创造不同风格（即所谓高级的）的表现方法。诚然，以学习素描为基础的，应该是有各个阶段的一套学习体系，在教学上是有必要的。不过为了我们传统的国画造型基础，就应该有我们的体系。尽管在理论上还未加以很好的整理，方法上或者有些失传，但是从一些历史作品的辉煌成就，从一些有实践经验的古今画家的理论高见，并不难研究出我们所需要的一套完整的国画造型方法。因此，根据我个人的学习经验，对改进素描教学的目的和要求，试拟出三点办法说明如下：

1. 分析形象 —— 国画人物写生的主要意义，是传神写照，就是描写其精神面貌。但要做到是不容易的。因为形同貌类者有之，至于精神则不能偶有相同，精神是人物形象中一切有生命的活动（包括思想感情个性特征等的活动），非有深刻的体会不可得。故写形绘貌较易，而传神实难。

古人作画"不求形似"，于形之外更要求"神似"，就是要写其有生意。但神出于形，形有谬误，神也无从概括。故首先以分析形为写生唯一条件。但是在遗产中很难看到对分析形的具体方法，虽然在有些画论上已叙述过：如画头的部位，分三停五眼、周身骨骼比例，何处是肩何处是肘，或何处是腰是膝，正立见腹，侧立见背等等概念的提出，实难使一般初学者有所领会。再看古典作品中，如以现代眼光细细去分析一下，其缺点亦还很多：比如画手难见骨，手指也常少一节，臂腿的筋肉不很正确有似直筒之感，身体转折以及头的俯仰难得其自然之势，手不能向画面直伸，表情缺乏筋肉之间的复杂变化。这都是局限于当时的科学水平。所以今天我们需要以现代的解剖知识对形象加以彻底的分析，但是有必要提出，过去学生所学的解剖知识未能很好地结合在写生时去运用，今后对解剖教学必须与写生课同在一课堂内分阶段去进行。

比如画裸体之先，第一步讲解人体各部简单的一定比例，然后要求学生只画出正确的比例为止。第二步再讲解骨节的形骸和各部筋肉的位置，也要求学生对真人正确地画出为止。第三步进一步讲解各种不同的动作中筋肉骨骼的变化规律，使学

草原速写

生逐步都能掌握这几个阶段的解剖知识，就很能够供绘画上的应用了。这样虽然目的在画解剖，但不等于是画解剖图解，而是结合真人写生，使学生养成习惯去运用解剖知识，为造型打下正确的基础。

2. 画得准确　　以　立体真实之形象，而要约缩于盈尺之纸中，眉目口鼻，全身上下，凸凹起伏，远近虚实，复杂之至。若差以毫厘，失之千里，如欲取而肖之，非有法不可。古人作画，有"九朽一罢"之论，九朽者，不厌多改，一罢者，最后一笔为定。这都是指在造型中的起稿立意的方法。但对于形象没有分析理解的切实能力，必将纸擦破，且十朽恐亦难得一罢。

我认为除了上述掌握解剖知识以外，还要靠画家眼手的精确。而眼手的精确，首先在于眼力的判断。比如形象的上下左右，高低大小，各部的比例，整体的相互联络，均要有规矩准绳，然后勾写轮廓才不至谬误。然而在现在一般的素描学习中，

往往忽略了对形象表面比例的锻炼，只凭无分析的大概感觉，在画面上一开始假定一些不正确的黑白大面，或轮廓，进行四五十个钟头的长期修改的作业。试问画家的感受何在？即或磨擦准确了，也不是由画家心中有所预感。因而意在笔先的能力就永不可得。我并不是说素描不应该照现在这样去学习，但至少对于学国画的学生来说，这样画是一个很大的毛病。我认为要画得准确，当然在于多画的实践经验，但在进度的快慢上，还必须取决于眼力的判断。

善能判断者，必能尽精刻微，或是在未正式作画之前，首先对眼力加以测验，假如面前有一物件，它的某部与某部的长短是否相等？高低是否相等？斜度若干（即角度）？如果大致不差，方准许作画，画时又再加强练习，如果这样测验不能及格，必须先练习一个时期的眼力判断，然后才可学画。为什么要这样做呢？根据目前一般学画者，缺乏眼力的事实，以及我个人的经验，我认为画家的眼睛，虽不是照相机，但也得当一把尺用。敏锐之感为人之本能，三岁儿童亦能辨物之大小，射箭打靶能百发百中者，不也是眼与手之训练吗？我们作画如果首先不发挥眼睛的本能，必然在复杂形象的结构中，光色混淆的视线中，只凭大概之感而取之，定会逐渐形成某些错觉，或者顾此失彼，不能统一衡量。画了几年素描，真正有把握者太少了。

我认为在未学画之前，首先锻炼眼力的本能，对形象的比例能有正确的判断，未尝不是一个科学的基础。至于在写生中如何锻炼眼力的本能呢？我的经验，莫如在观察物象时，对上端至下端，对左端至右端，是否分析得出居中的部位，即是两头是否取得平均。如此对物象的大小各部均能取得这种分析，无有不能取得正确比例的结构。

此外，形象各种姿态的形成，在于各种长短不同的角度，以及前后高低的体积，或面，这又须有眼力去衡量角度所正确显示的斜度若干？这种斜度有了差误，就影响全画的结构和姿态。而要求得这个正确的斜度方法，比如左肩高，右肩低，两头联系来看就成为斜度。但左肩究竟高多少呢？要估计得正确，必须在画家眼里假定有一平线去衡量，则容易知道左肩高若干，因而也就得出正确的斜度。在画下面的位置时，必须看上面已肯定的位置，再假定以一垂直线去衡量所要画的下面部分，对上面所肯定之处是否对在垂直线上，或左或右相距若干？也就不难得出正确的地

劳模萧英同志

一九七三年于海南兴隆君埔速写

其东

土改速写

土改速写

位了。如果我们对形象各部的体面所显现的角度，不假设一根直线和平线去判断，则这种形成各部体、面角度的斜度多少，是难以正确的。如果养成善于应用这一平直线的习惯，那么形体的前后距离显现出来的透视关系等都能获得解决。不过这里所谓的画得准确，仅仅在于表面的长短，斜度多少，使初学时首先能具有一定比例的概括范围，在打轮廓时不致有大的错误，因而也就涂改较少。有了较正确的概括轮廓的整体范围，才有条件分析局部与整体中的结构联系。否则必然顾此失彼，不但浪费时间精力，而且越画越无兴趣。

3. 创造技巧 —— 技巧的获得，不等于是一般造型方法的获得。方法为一般造型的科学基础，即是有条件对物象进行分析和掌握绘画中的规律性。比如形体能有方法去求得正确，也能画得丝毫不差。但仅仅这样，艺术就成了照相或标本了。中国画讲传神，是指作者通过笔墨直取其形象中之主要精神，只有精神才是绘画的生命。因此又必须由作者对形象通过精密的思考，用什么形式，什么笔墨，才能表现客观事物的本质。既不能套用传统，也不能无继承地独立创造。所谓创造技巧者，是要在传统用线造型的规律上结合现代的科学基础,而对客观事物要有独立思考的能力。比如你的感受是什么？所要表现的又是什么？有了领会，然后才能考虑笔之所至,轻、重、直、曲、实、意粗、细，取舍概括，而随心所欲地进行创造。

只有在感于中形于外的自然趋势之下，才能产生技巧。因而也就是随着各人自己思想感情的深度而表现各人自己的主观愿望。在绘画上叫作风格，也即是技巧的创造。但是这种风格和技巧，决不是任意所为，狂妄不羁的态度所能取得的。脱离现实的观察和继承传统，都会葬送自己的天才和发展。继承传统为自己的技巧打下基础，外来的东西必须借鉴。素描的表现方法也是多种多样的，也有一些用线勾写形象，用简略线条皴擦而衬托内部的体积，这种形式的素描，我肯定完全可以吸取，因为它与国画的白描，不但类似，而且更具有具体刻画生活的表现能力。虽然我们不能把它作为国画造型的追求目标，但以之启发我们在写生中获得创造性的技巧，是有莫大帮助的。

上述国画写生中吸取素描某些因素，所要求三点的教学目的，决不是独自孤立，而是一开始作画就互相关联，重点教学，方法虽然平易无奇，但画画实也无甚秘诀。

只能根据现在所存在的缺点，取得经验办法，使学生先有一定的初步写实基础，使他们具备学习传统造型的规律和科学原则的条件，以便进行白描教学。因为白描的形式和精神，必须要具有稳定的造型基础和概括能力，方能从物象的主要结构，以线的精确能力去发挥"骨法用笔"这一传统的特点。以现在白描课的教学来说，其效果是学生苦闷，教员也感到实在困难，问题在哪里呢？由于一年级在一般的素描学习中，基础很浅，首先轮廓搞不准确。又由于时间关系，尚未学完素描的整个体系，或多种多样的表现方法，只能在黑白分面的初步阶段，不懂什么"创造性的素描"。因此到二年级进入专业的白描课时，即格格不入。虽然教员一再地讲述传统的造型如何如何，无奈学生国画基础太差，实际没有基础，一旦拿起毛笔，不但不能使用以线去结构形象，而且首先画不准。那么白描课的教员只好首先来解决如何画得准费尽大力，虽然有少许进步，但是学生们过去那种不合于国画要求的习惯太深，又得先来进行一些端正学习态度的思想动员。纵然获得一时期的专业信念，然而没有一定的国画写实基础，用了毛笔要想发挥能力是很困难的。所以学生们仍是对此课的兴趣不大。这难道应该由白描课的教员负责吗？不是的，主要问题在于造型观点上对传统的特点没有足够的认识，而又未获得发展传统造型特点的初步条件。因此上述三点写生目的，是针对目前一般存在的缺点而提出的。

当然上述的几点，还不能达到国画写生传统技法上一套完整的教学方案，不过可以解决一些用以认识形象的科学基础，和用线去肯定形象正确结构的一定准确性，给予白描课有很大的现实意义。因而在白描课中才有条件认真地学习"骨法用笔"，又从写生中创造写实的技巧。在一定时期的白描基础上，再进一步要求从单线的变化，遵循山水技法中所创造的各种被擦点染等方法（即水墨画），于人物写生时具体运用。这应该说是一种创造。这种创造不仅是可能，而且是刻画现实人物具体的精神面貌所必须要求的技术和满足。否则局限于单线平涂，对有些题材是难以完成的。

水墨人物画，宋代梁楷创造了李白的形象，寥寥数笔真是高度的传神。这种传神，与我们今天社会主义现实主义的典型人物的精神面貌的传神，还是有其不同的要求的。只能作为借鉴，还不能当作典范来学习。一般人素来对水墨画，都认为是一种写意的形式，或随心所欲的文人画。这种看法是对水墨画这一形式的误解。应该看到水墨技法的灵活变化，各代各家的创造是丰富多采的。可惜在人物上 2014 年 12

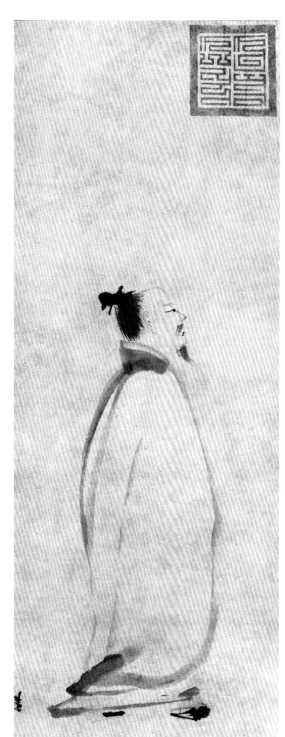

太白行吟图 宋 梁楷

　　梁楷减笔人物画的代表作之一，寥寥数笔就把"诗仙"那种纵酒飘逸、才思横溢的风度神韵，勾画得惟妙惟肖。逸笔草草却言简意赅，毫无雕琢造作之气。人物神韵的体现达到了一个新的高度。

作曲家郑律成　速写

月23日主发挥远不如山水上的成就。明朝吴小仙的水墨人物，虽然有些进展，但从今天的要求来说，也还不够的。但我们可以肯定水墨画这一形式，是国画传统技法上的一大发展。为了人物画别开生面，有必要从这一形式和技法中寻出办法，结合现代的科学知识进行技法的创造。比如可以运用皴擦于形象中必要时的分面、渲染以统一表面的色感和明暗的谐和，勾勒可以结合形象的真实要求而有虚实浓淡等的变化，只要首先认真对于形象有科学的理解，是不难做到的。达到了这种要求，在素描上所能表现的东西在水墨画上就也能同样表现出来。达到这种要求是完全可能的，因为传统的基础已经为我们准备好了前提。

　　总起来说，开始是吸取素描中某些因素为学习白描进一步创造条件，在白描的基础上又进一步发挥水墨的变化。既充分地掌握现代科学的知识，又逐步地运用传统的造型规律，创造性地成为现代的写实技巧。这样可以说是一个初步的一套国画写生法。估计这套国画写生法，以两年学程完成任务。第一学期开始，用木炭作裸体写生，密切地结合解剖，作分阶段的教学，然后作着衣服写生。在一学期内解决人体的构造。第二学期重点为头像写生，进一步要求显示精神特征的主要部分能得到明确的刻画。这说明在短短时间内重点地有步骤地进行教学，扼要地懂得解剖，画准表面的比例，找出形象的特征，具有起码的起稿能力为止。至于工具，不用铅笔而取木炭，一是为国画所习用，一是便于修改，浓淡粗细，也便于各个作者发挥自己的感觉，易于启发画线的技巧。第二学年，为白描与水墨的阶段，其目的也是初步地掌握国画造型规律和技巧的写实基础。到分科以后，再继续学习并深入地研究遗产，或专从某一老国画家学习水墨或重彩，也就易于消化。如果此时觉得尚要多学一点素描或油画，也可以选课，这就无碍于专业的基础了。

　　最后还必须提出，加强速写课的重大意义，在一年级开始，就得对周围所接触的一切事物进行勤恳的速写过程，这样才能启发学生培养敏锐的生活感觉，同时得以锻炼技巧。不过亦必须指出，要用线的形式，并且着重于形象的结构和生活的构图。这种速写课，要长期贯彻下去。另外还必须指出书法课，亦需要在一年级就有一定时间的学习，为控制工具给予白描课减少一些不必要的困难。且书法也为国画家所必要的修养。至于每个阶段教学的具体做法，只能在教学的每个步骤中，才能具体地定出教学方案。

（原载《美术研究》1957年第2期）

蒋兆和人物写生过程示范

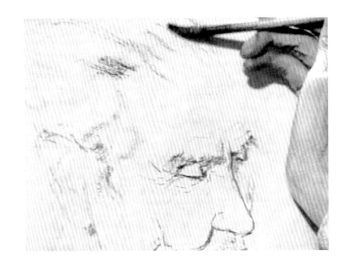
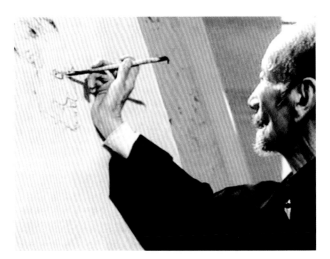

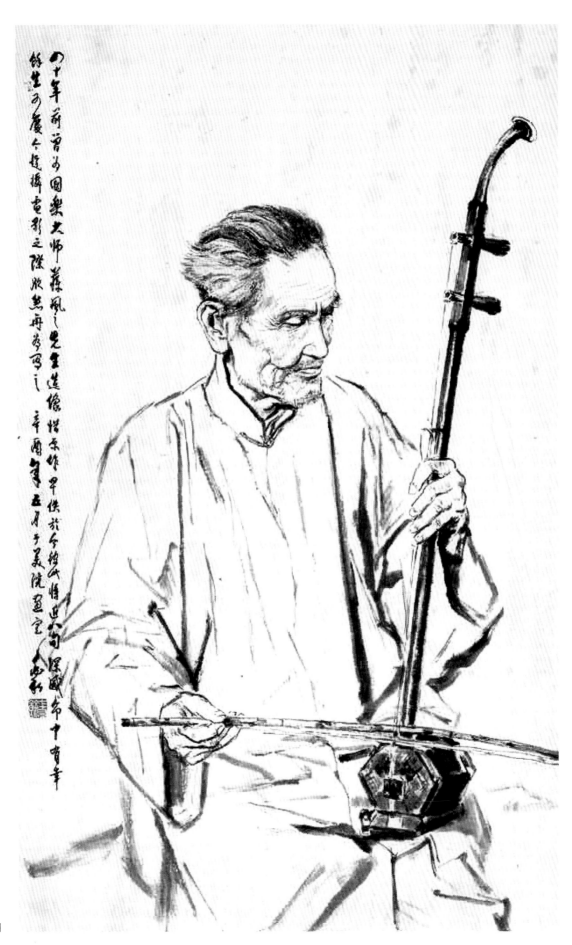

蒋风之拉二胡

下篇 · 艺术人生

蒋兆和自述

自从卢沟桥的炮声，轰动了全国的民众，于是乎抗战、逃亡，形成了整个时代的大动荡；虽然胜利以至于今，但是一切的一切，都受到直接与间接的破坏和毁灭。这是在历史上不可磨灭的创伤，而更是人们永远不能掩饰与遗忘的种种迹象。因此在艺术的园地里也产生了许多这样的作品，亦可以说在这个时代里惟有艺术方能表达出人间的情景和苦痛的遭遇。然而可怜得很，我们这块艺术的园地早就荒芜不堪，简直不能使人相信艺术品的产生，是要由优渥的土地方能生出鲜艳的花朵，况且，战争、饥饿、逃亡，普遍了整个的世界，荒芜了的艺园，可能是垒满了的白骨，干涸的土地，可能是染透了鲜红的血腥，或者因为是这样，埋藏在艺园里的种子，得因白骨的滋养，而生出了这个时代的果实。真的，这些时代的果实决不能超过历史上的优美！我因为从这个时代的洪流，冲进了人们心房中的苦痛，让我感觉到人生的悲哀，又让我兴奋到这个时代的伟大，一切的一切，使我不能忽视这个时代的造就，更不能抛弃时代给予大众的创伤，所以我不能在艺术的园里找寻鲜美的花朵，我要站在大众之前采取些人生现实的资料，所以我就制作了些粗陋的作品。

不堪回首话当年

40 年前，我在自力出的画集自序中曾悲愤地写道："知我者不多，爱我者尤少，识吾画者皆天下之穷人，惟我所同情者，乃道旁之饿莩、嗟夫，处于荒灾混乱之际，穷乡僻壤之区，兼之家无余荫，幼失教养，既无严父，又无慈母；幼而不学，长亦无能，至今百事不会，惟性喜美术，时时涂抹，渐渐成技，于今数十年来，靠此糊口，东驰西奔，遍历江湖，见闻虽寡，而吃苦可当；茫茫的前途，走不尽的沙漠，给予我漂泊的生活中，借此一支秃笔描写心灵中一点感慨……"多年来我对自己的家世和童年闭口不谈，因为那太少欢乐的童年给我留下的只是痛苦的回忆，而离家六十余载，除去 1936 年返乡半年之外，此后再未回归过故里，童年时代的人和事在脑海里也都已经淡漠许多，所以索性就不再去提它了。人总是怀旧的，我虽老病渐衰颓，有故乡相思之感，但是正如杜五部"月是故乡明，归来寻旧蹊，故人入我梦，明月长相忆"的诗句所表述，每当回顾自己走过的漫长坎坷的生活道路时，童年生活的种种情景就自然浮现于眼前，使我回味，令我深思。

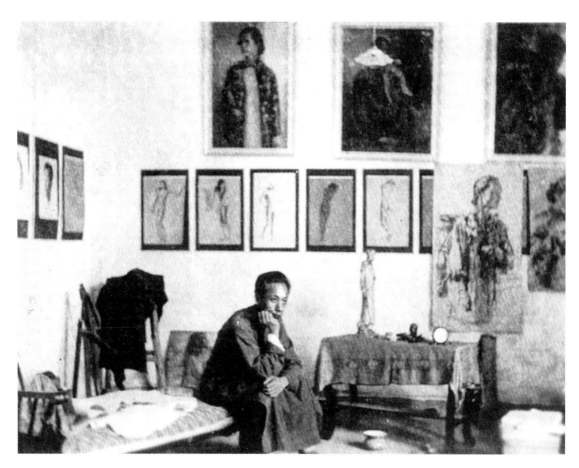

20 世纪 40 年代将兆和画寓

人们都知道我的故乡是四川省泸县，却不晓得我的祖籍乃是鄂东北的麻城县。我的曾祖弟兄二位，分居为大房、二房和三房，我家是二房。传说明末，连年战乱，四川的老百姓几乎灭绝，清朝政府移民进川以休养生息，遂将广东、湖北、湖南的人民移居四川，我曾祖一家也随之入川，定居于泸州、地处川东南的公片州，坐落在金沙江、岷江和沱江下游，是云、贵、川三省的要冲和水旱码头，商业手工业极为发达，读书人家还不少当时的泸州有几家著名的书香门第：高家二兄弟，是清朝的同榜进士，再就是我们蒋家。我的祖父是秀才出身，屡试不第，遂开书馆教书，我没有见过祖父，只记得家里供奉着他的泥塑像。父辈弟兄七位，我的大伯父（蒋茂壁，字达宣），于考举进卜以后，久在广东居高里，告老回乡略置房地产，成为当地著名缙绅。我的本房七叔蒋季龙，曾为大伯父家代管过两年地产，在土改时曾被错划成地主，后来虽已查明误划，但早已把自己的祖产家屋也赔了进去（大伯父家的子孙后代，现在都参加革命工作）。我的父亲蒋茂江，字汇伯，排行第六，也是秀才出身，由于科举场几很不得意，只能以教私塾度过清贫的一生。三伯和四伯同我父亲的遭遇相同，均是不得志，穷极潦倒，染上了吸鸦片的嗜好，伯母婶娘们也学着样儿吸鸦片。祖宗遗留的一点微薄的家业是经不起折腾的，坐吃山空，在我出生时，家庭已破落不堪了。

我们二房的家住在泸州对岸的小市卿巷子老宅里，我的母亲苗氏年龄小于先父十多岁，她没有读过书，但为人很有正义感，很识大体，过门以后主要操持家务，终日劳碌。我生于1904年3月（农历），是一家之长子，下面有几个妹妹，在封建家庭里，长子占有特殊的地位。家庭境况好的拥有祖产继承权，家产破落的就得负担起老小的赡养责任，所以父母亲对我的教育培养是很下了一番心思的。

先父善书画诗文，为当地所敬重，为了维持一家生计，除了教授私塾，还时常为别人书写屏联、匾额，或画山水花鸟的窗饰。我从小为父亲扶纸磨墨，耳濡目染，自然对中国传统的书画产生了兴趣。在我五六岁的时候，父亲给我安排了学习的课程表，每天必须要背一叠《四书》，六七年间要求把《四书》、《五经》、《唐诗》、《宋词》、《史记》、《资治通鉴》等全部读完。父亲和叔叔每日必要我写300字的小楷，同时也要我陪坐一旁练字，临仿柳体的颜体的字帖。初学极苦，久而久之，

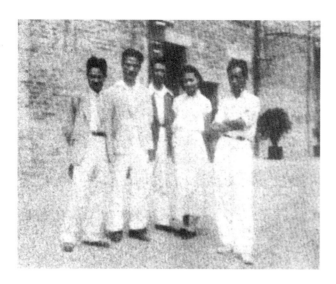

1936 年吴作人等与蒋兆和（右）

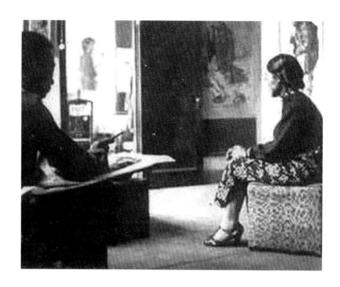

20 世纪 40 年代蒋兆和在画寓画像

由习惯而渐萌生了对书法的爱好，以至欲罢不能了。又有家藏碑帖、画谱及书画供我观摩浏览，这种环境的潜移默化和熏陶，对我以后选择自己的生活道路是有着重要的作用的。我幼年时很顽皮，喜好运动，家屋濒临江岸，下河游泳成了一门必不可少的功课，因之能略识水性，泅水之后和小伙伴们光着脚在岸边沙滩上踢足球，真个是其乐融融也。到了 11 岁，我又拜了一位泸州著名的拳师学武术，老师的名姓已经记不清了，他开中药铺，两代祖传武艺，擅长大洪拳，很有些本事。我学武两年，练得蛮不错了，体魄也很强健。我一生中渡过许多难关而不死，幼工的根基较深是其中的原因之一。记得我刚从四川家乡出来去上海谋生的路卜，一行二人行经长沙，夜泊码头，我们登岸到小饭馆用饭，遇到一位身材魁梧的关东大汉，坐于桌子的上首。同伴偶一不慎把菜汤泼在此公身上，他乃勃然大怒，同伴尽管作揖赔礼也无济于事，呆立一旁无言以对了。我挺身而出与之辩理，大汉反愈加蛮横，全然没把这个黄口孺子放在眼里，最后竟欲诉诸武力，逼得我只得出拳相峙，较量之后，他见讨不到便宜，遂尴尬而去。当时的我确有初生牛犊不怕虎的气概。到了上海滩，一次单身夜归，同一个泼皮流氓狭路相逢，他强行搜身，无所收获就动手打我，略一反抗，竟欲拔刀行凶。（见此情景，我忙隐蔽到电线杆背后，瞅准空子进步倒擒住他的右手了，把其持刀的手臂反勒在电杆上轻而易举地解除了他的"武装"。可见，幼年练武对我以后只身"闯江湖"的帮助是多么大。

打我记事时候起至十二三岁止的八九年间，总还算无忧无虑地过着日子，但是家境清贫，日益艰难，不能不使我感到必须自力谋生。

辞别故土

沪州地处交通要冲，自古来向为兵家必争之地。清末民初，四川革命党闹起了保路运动，要求速开国会，有同志军与清军交战于前，又有川、滇、黔军阀火拼于后，接着便是反复辟的护法战争，而我的故乡沪州则成了各路人马纵横摆阖的主要战场。川、滇两军常常在沪县小市对岸山头上架起大炮隔江对射，炮弹从屋顶上呼啸而过，流弹横飞，无辜的老百姓四散逃亡，然后就是烧杀抢掠。加之 1917 年全国闹大水灾，沪县连续遭了两次洪水，我家紧临江边，每次都是水漫屋脊，仅以身免。家中收藏碑帖本极多，书画亦甚伙，经此天灾人祸，早已荡然无存，这时已经衰颓的家业就完全破落了。

年仅十二三岁的我，面临着严重的抉择，要不就投笔从戎，参加川军，在军阀混战中捞个排长当当，要不就走艰苦创业自食其力的道路，用先父经常告诫我的话说，就是"靠一技之长吃饭"。我毫不犹豫地选择了后者。我的母亲管家极严，我有时贪玩，深夜不归，母亲待我回家睡熟了，就拿起鸡毛掸子没头没脸地责打我一顿。挨了打记性牢，从此再不敢违反母命。母亲屡次规劝父亲戒掉鸦片，两位常为此事口角，一次又是为戒烟吵闹起来，母亲愤然吞服生鸦片自尽，抢救无效，故时年仅三十余岁。母亲的自尽使我抱恨终身，此后全家生活更难维持下去，但终要谋个生路才是。听说为人画像能赚钱，当时用擦笔画法给人写照很时兴，可是却没看到过怎么个画法。后来一位本家叔叔不知从哪儿打听到这种绘画的方法，就告诉我说要用炭精粉和削尖的笔在橡皮纸上作画。我没办法搞到炭精粉，就把燃烧着的大蜡烛对碗一熏，把碗中浓黑如墨的烟当炭精粉用，经此一试还可以，就开始动手给左邻右舍的朋友画起像来，同时也临摹一些山水花鸟。沪县有一个春荣照相馆，知我能画，就同我联系为其修补布景，最初把锅底胭脂对胶来修补，效果还好，掌柜的很满意，又要求我给他画些照相背景，记得我画的竹石云雾，虚虚实实模模糊糊，灯光照耀下效果尚佳，他也很满意我，因此获得一些报酬来贴补家用。后来又听人说，在上海收入很可观，有的人还煞有介事地说如为南洋兄弟烟草公司印的月份牌画美女画片，一张要值一二百元呢，当时引起我的向往，即产生了想去上海的欲望。但是，从沪州到上海的车费要 88 元现洋。我为了跳出沪县这块小天地到上海滩去闯出路，就拼

命攒钱。好不容易积了 30 元，又向亲友们借了 50 元债，勉强凑足路费，辞别了父亲和妹妹们，就毅然同家境较好的两位同学一齐上路了。

在上海滩的挣扎

初到上海，人生地不熟，举目无亲，茫茫的人生道路，何处是归宿，真有些不知所措。我和两位同伴租住了一个小亭子间，穷闲至极，终日为寻找生路而发愁而奔忙，甚至每天能够买到一个馒头充饥已很不容易了。这样朝不保夕的生活过了有半年光景。后来得到家信，说我有个叔伯姐夫王光甫在上海，可以去找他。我见到姐夫告诉他我会画擦笔人像，他就介绍我到先施公司照相馆工作。我在这里随便画些别的东西，甭管怎么说，总算有了个立足之地，从此开始了我生活道路上的苦斗和探索时期。因为我先后在先施、新新和绮华公司工作了将近七年，或者也可以把它叫作"公司时期"吧。

当时上海还没有门市商品广告画，于是我就想出来画广告牌的办法，把它们陈列在公司门前，以招徕顾客，效果颇好。接着又搞起橱窗美术设计，很获得该公司经理的赞许。20 年代初，上海的二友实业社有叶浅予、季小波先生，南洋兄弟烟草公司有张光宇、正宇兄弟和鲁少飞先生从事美术设计装帧工作，而画广告牌我算是一个开始者了。在先施呆了三年，经济境况开始有些好转，除了个人开销外，多少还可以寄些钱供养父亲和妹妹等。新新百货公司开办，它的大股东是从先施公司去的，就把我聘请到那儿搞广告画和橱窗装帧设计，这样又在新新公司工作了两年。上海人对衣冠服饰是非常考究的，追求新颖时髦的式样，是为一代之社会风尚。我对此亦很有兴趣，就下功夫琢磨起时装设计，绮华商店是专门经营妇女服饰花边用品的公司，知悉我会服装设计，就延聘我去做设计人员，兼管橱窗，还有理发厅的布置。

七八年间，我的处境逐年有所改善，在绮华公司时的薪金已达约 50 块银洋一个月，这使我有富裕的时间和财力来进修自己所要学的业务。那时上海经常举办中外画家的美术展览会，外国书店亦经售各种世界美术名作的画册和图片，都为我提供了很好的观摩学习和独立研究的机会。当时我主要从事工艺装饰美术设计，所制图案画极多，人像则较少，最多通过自画肖像来练习表现技巧，同时开始作油画，

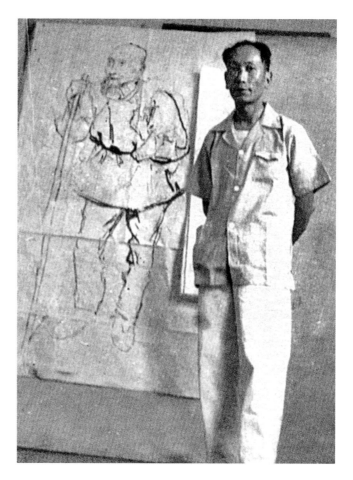

蒋兆和设计 1936 年《中国美术会季刊》创刊号封面　　1946 年的蒋兆和

完全是自学研习性质。我是没有进过美术学校的人，也没有经济条件去接受正规的美术训练，所以全靠自己的努力奋斗。在这点上可以使用社会是"生活的大学"这个字眼，我上的正是这样一所大学。

还在沪州家乡的时候，我家老宅就有一部分房屋出租以帖补家用。租费很低廉，大部分是穷苦的劳动人家租赁，其中有卖青菜的小贩、挑夫、裁缝、船老大以及贩运药材的梢客。我家本已很穷，又遭丧母之痛，而我所感受到的同情主要是来自这些穷苦的邻居们。所以，我们之间的感情是很融洽的，他们劳劳碌碌终日不得温饱的生活，他们小小的欢欣和痛苦，每日每时都映入我的眼帘，激发起我幼稚心灵中的同感。那时，我虽未能用画笔描摹记录他们的悲惨生活，但是他们那一幕幕的生活场面却早已深深烙在我的记忆之中了。及至年事稍长，离乡闯荡于外，终日为生存而挣扎，困顿之余倍觉凄凉，觉天地之大，似不容我，万物之众，独我孤零，"不知所以生其生，焉知死以死其所"，特别是目击上海滩，当时所谓"十里洋场"，即是英、美、法、日等国的租界，一切均要受外国人的管辖，在政治上、经济上成

《北洋画报》1937 年 1569 期发表《缝穷》《买小吃的老人》

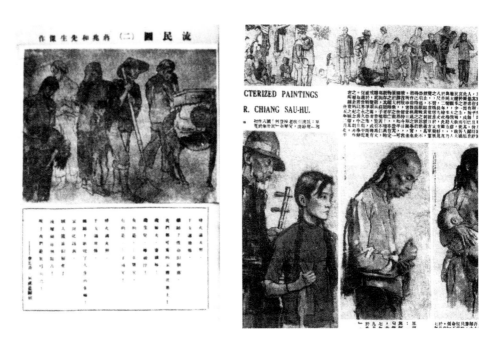

1945 年《和平钟》杂志发表《流民图》　　　　　　1946 年上海图画新闻发表《流民图》等

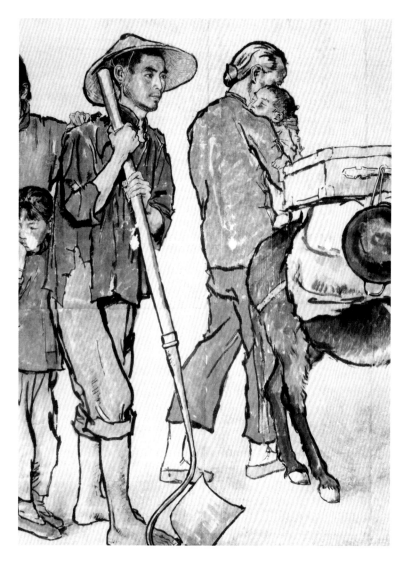

流民图（局部）

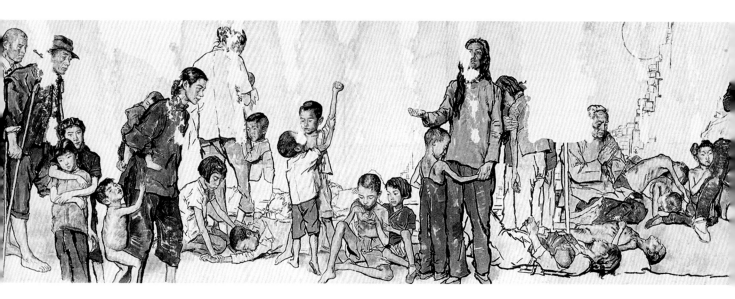

流民图

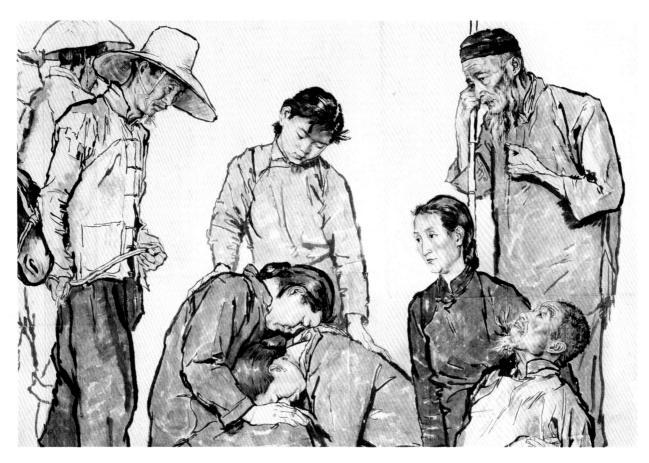

流民图（局部）

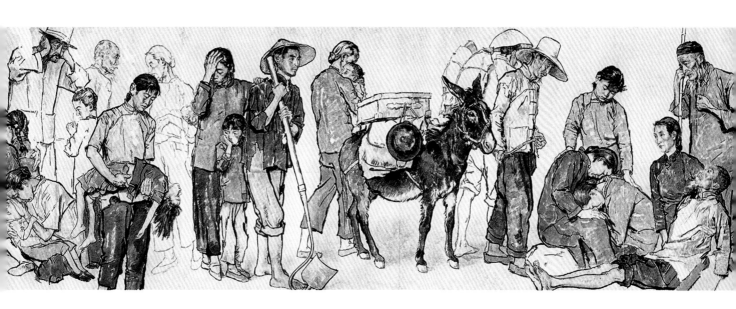

为压迫和剥削中国人民的主要基地。在这样的社会里，我感到那些奴颜婢膝的买办阶级，尔虞我诈的奸商富豪，一方面是纸醉金迷的生活，另一方面又是干着极其卑鄙的各种丑恶的勾当。而租界之外的天地又是怎样的呢？天灾人祸、苛捐杂税，不堪压抑的广大人民，衣不护体，食不终日，这就是旧中国灾难深重的真实现象。

我虽不才，但面对遍野灾黎嗷嗷待哺之大众，我要站在大众之前采集此人生现实的资料，所以就制作了些粗陋的作品来抒发心底的苦痛、愤慈和感受，感于中，形于外，这是很自然的。《黄包车夫的家庭》这幅油画可以说是这一时期我对上海劳苦群众生活长久观察的结果。它以租界的高楼大厦作为背景，描绘了住在用外国罐头、洋油铁桶、破烂洋布搭成的棚户中的黄包车夫家庭的悲惨情景，以揭示帝国主义的经济侵略。此画曾参加当时的全国美展，获得群众的好评。展出地点在城隍庙老西门带。上海的小报有十多种，其中有些曾报道过我的这张处女作，有关的评论是听别人转告我的。

初次结识徐悲鸿先生

这是 1927 年，徐悲鸿先生从法国游学归来在上海第一次同我见面。

悲鸿先生对美术青年极端爱护，毫无私心，1927 年，他从欧洲返国，最初寄住在上海黄震之先生家里，震之先生是做蚕丝生意的，非常喜爱艺术，对生活有困难的艺术青年多方资助，与悲鸿先生为莫逆之交，徐先生出国前后均在他家借住。我是经商务印书馆的黄警顽先生引见，在震之先生寓所与徐悲鸿先生初次认识的。悲鸿先生详细地询问了我的家世和经历，并介绍了他自己的身世。由于我俩的生活和学艺经历极相似，都是自幼家贫，从父读书习画，十三四岁时，为养活一家老小即离乡背井外出谋生，在上海滩一边卖画糊口，一边刻苦自学美术，所以在对生活的看法上和艺术观点上都很一致。他热情地鼓励我说："我们在艺术上应该走写实主义的道路，应在我们国家多培养这样的人才，对中国画要有所改良。"也就是说要立足于本民族优秀传统之上，吸收外来艺术之长加以贯通发展徐先生这些论点，更坚定了我在艺术创作上和后来在美术教学上的信念，成为我在多年的实践中的主导思想。

蒋兆和在写生人像

20 世纪 40 年代与国立艺专师生合影（左一为蒋兆和）

不久，徐先生应聘到北平北京大学美术系做主任，他立即给我一信，邀我去那里担任图案课教员。谁知悲鸿先生刚刚到任，就被人反对掉了，于是他又来信不让我去了，叫我空欢喜了一场。徐先生从北平回转江南之后即赴南京中央大学美术系任教了。

在中央大学的两年

说起我进入中央大学，其中还有一段故事：1929 年，我在全国美展挂出了两幅图案画，被中央大学美术系主任李毅士先生看见了。李先生不认识我，竟打听到我的住址，自己找来。经过简短寒暄，就开门见山地说中大缺少图案画教员，问我愿不愿意到学校任教。我说虽然我会画图案，但是却不会教授。李先生笑笑说："唉，那没得关系，以你的实际水平是完全可以胜任的。"并当即延聘我以助教的名义去中大。我真是太高兴了。没有想到梦寐以求涉足高等艺术学府的愿望竟然成为现实，特别是我又能与敬爱的徐悲鸿先生朝夕相处，得以多受教益，怎么不叫我喜出望外呢！

徐先生非常亲切地接待了我。他在中央大学校园里专辟有两间房子，以存放从欧洲带回的世界美术名作的复制品和大量外国画册，同时他也在这里作画，如《田横五百士》等都是在此地完成的。徐先生安排我住在这个"画库"里，使我能够饱览世界美术名作，开阔眼界，对于提高自己的艺术素养，实获益匪浅。中大的两年，是我在艺术上获得很大提高的两年，也是我同悲鸿先生接触最多的两年。可是好景不长，李毅士主任下来了，改由汪莱伯接任，好像我是李聘的人，也就有点站不住了。徐先生认为，根据我的技能，回上海任教是完全有办法的，就把我介绍到上海美专代理校长王远勃先生处。王是留法学生，与悲鸿先生很要好，当他知道我的素描功底不错，就表示欢迎，聘我做该校的素描课教授。这样，我由南京回到了上海。我在上海私立美专教了两年素描，由于刘海粟先生游欧归来，继续主持学校，我只得离开了这里去另谋出路了。

为蔡廷锴将军造像

1932年上海"一·二八"事变发生，淞沪抗战开始了，十九路军黄某组织了抗日临时宣传队，邀我去搞宣传画。目睹日寇轰炸闸北地区所造成的惨状，亲历着侵略者炮火的洗礼，我的心绪与同仇敌忾的人民一起起伏跳跃。我热望着为抗日的英雄们画像，尤其想为蔡廷锴、蒋光鼎将军留下这一激动人心的、极为值得纪念的肖像。这个愿望在黄某的大力支持下最终实现了。记得那是在沪西南翔前线司令部，一间小屋子里摆了一张小学生用的课桌。桌上有一具军用电话机，背景是很单纯朴素的、完全是战地的气氛。蔡廷锴将军就在这里指挥作战，我就在他的旁边，在不妨碍他工作的情况下作写生的素描稿和色彩草稿。然后经过约三个上午时间迅速地完成了七幅写生油画像。接着又在另一个办公室里为蒋光鼎将军绘制了肖像。这两张抗日英雄的油画像当即由上海良友出版社大量印刷发行全国。可惜的是，这两幅珍贵的纪念肖像的原作没能够保存下来，我手边甚至连它的印刷品也没有留存。我一直关心着它们的下落。新中国成立初期，一次在全国政协遇见蔡廷锴将军，我向他探询该画的消息，他遗憾地回答说："这张画早已不知道到哪儿去了！"事有凑巧，前些日子美术学院一位姓杨的研究生来看望我，出示他从旧书摊上收集到的良友印刷的蔡、蒋二位将军的油画像复制图片，并慷慨地把它赠送给我，说是"物归原主"，这样我手头总算有了已佚的作品。

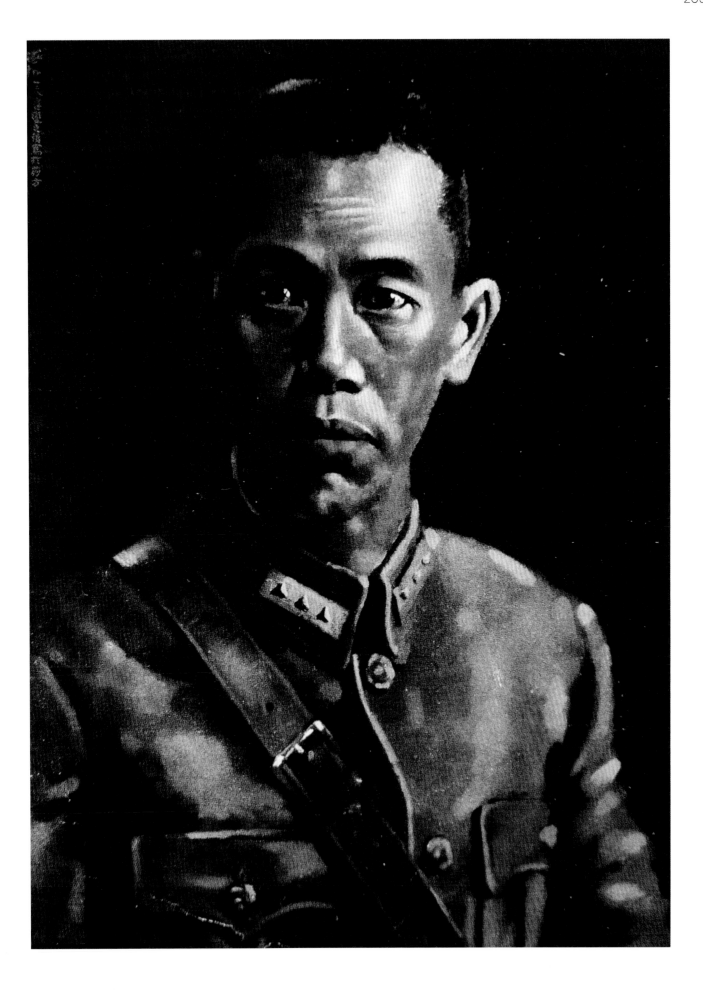

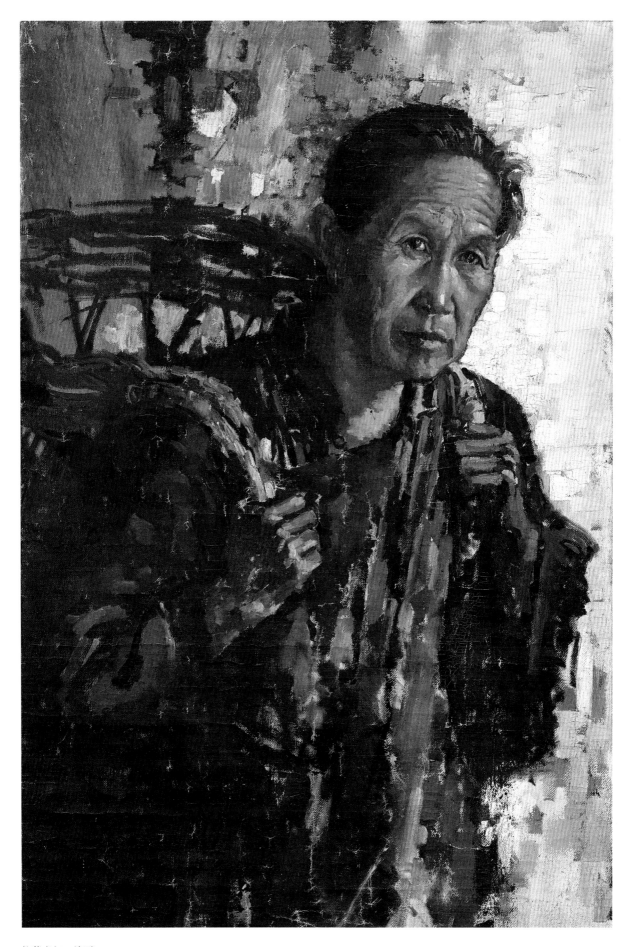

拾荒老妇　油画

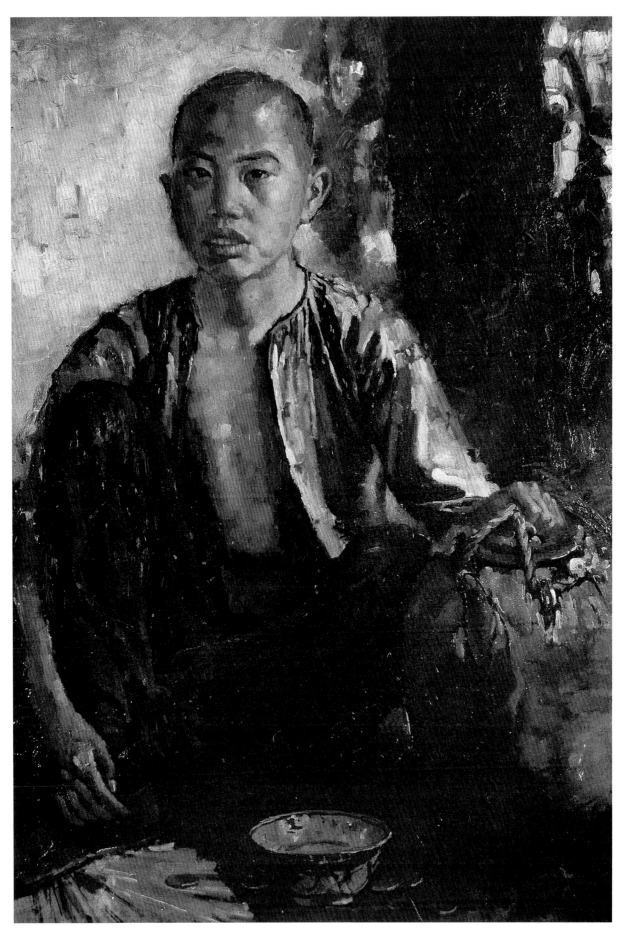

一个铜子一碗茶　油画

病榻梦语

孤松迎旭日 / 众木恋春辉 / 山高云雾薄 / 飞瀑似龙腾 / 人行潭水上 / 影垂万丈深 / 迎面风吹急 / 天雨路泥霖 / 山径虽曲折 / 山花是知音 / 溪流供我饮 / 磐石壮我心 / 飞鸟来天外 / 伴我过山村 / 故土遥相望 / 依依惜别情 / 天涯沦落人 / 何言自孤伶 / 生在大自然 / 草木皆有情

惜有人心变 / 情义似浮云 / 因私争得失 / 忘却品德行 / 此风如不整 / 天下无太平 / 炎黄好儿女 / 民族之灵魂 / 世代新苗壮 / 培育要认真 / 科教日倡导 / 中华必振兴

艺途坎坷，诚非虚语，数十年来，余之每一幅创作，均如在石缝中挣扎出来的一根小草，或在奔流中遗留在小道上的一块坚硬的石头。所经所历，无非是风吹雨打中度过艰难困苦的岁月。故凡观余之拙作者，皆可感到具有真情实感，呕心直言，而深得共鸣，因此不必一一赘述也。

深感人生之最可贵者为"情义"二字，无情无义，岂如草木乎？

艺术之道，为促进人类之精神文明，伸正义，重感情，共同向上，方不愧人为万物之灵，集群众之智慧而创造日益美好的前境，这是我在艺途中的主导思想。目前我已八旬有余，日为病魔所缠，虽极少作画，然而思想境界仍不减当年，每天还是需要饮美酒，喝苦茶，然后对所见所闻，则赋小诗以抒感怀。上录之句即概括一生和目前情况，但不免老耄糊涂，文辞欠通，可藉此画集出版之际，向读者说几句心里话，以求教益，抑或作为本集之序文亦无不可。

（乙丑年于病榻 1985 年）

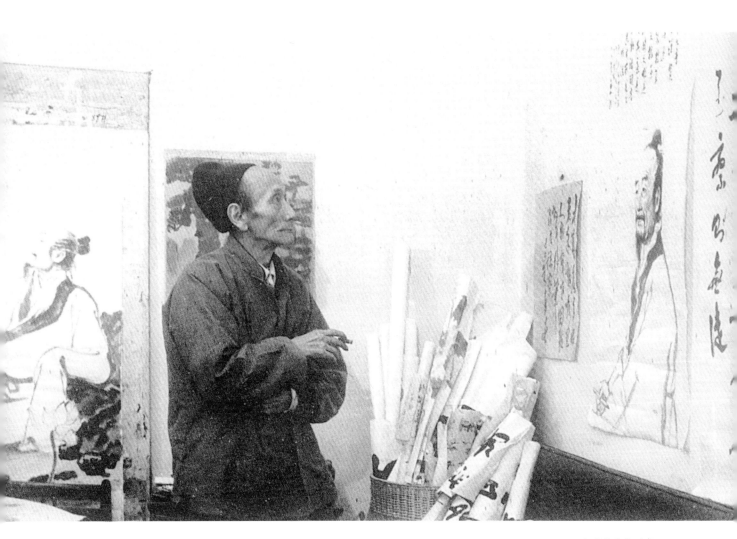

1979 年蒋兆和在画室

作品欣赏

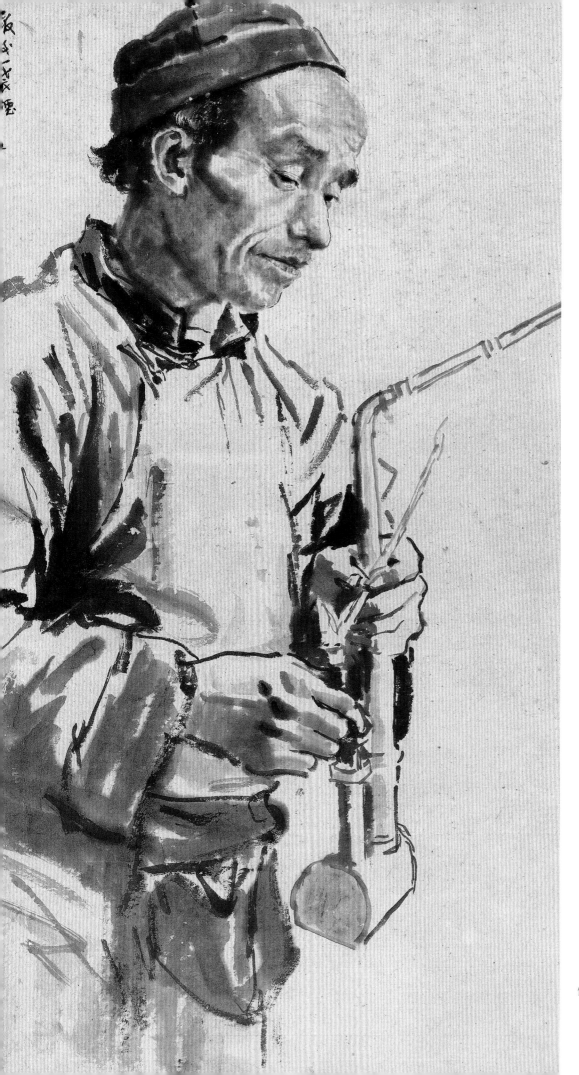

饭后一袋烟

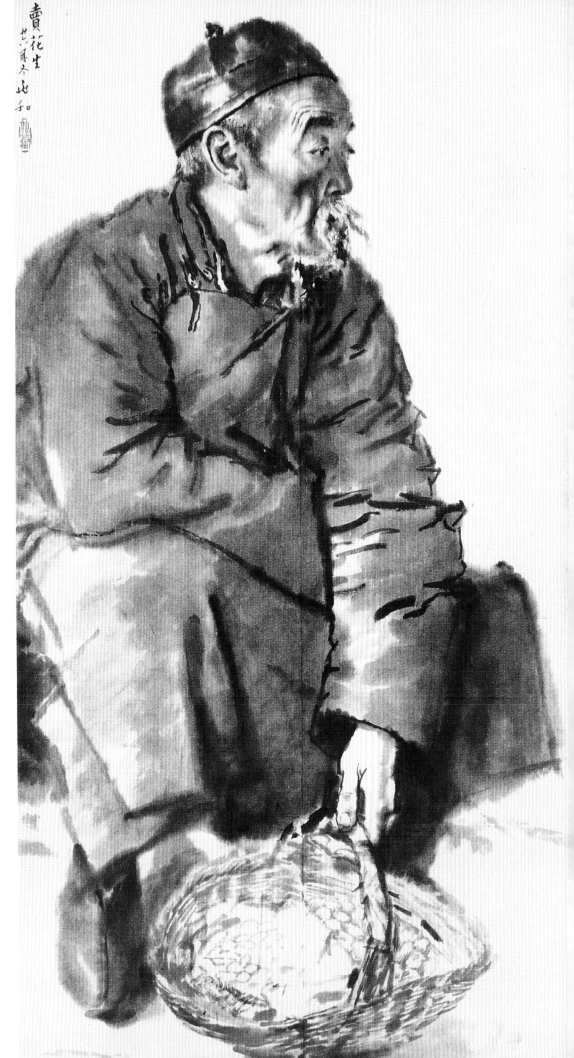

卖花生

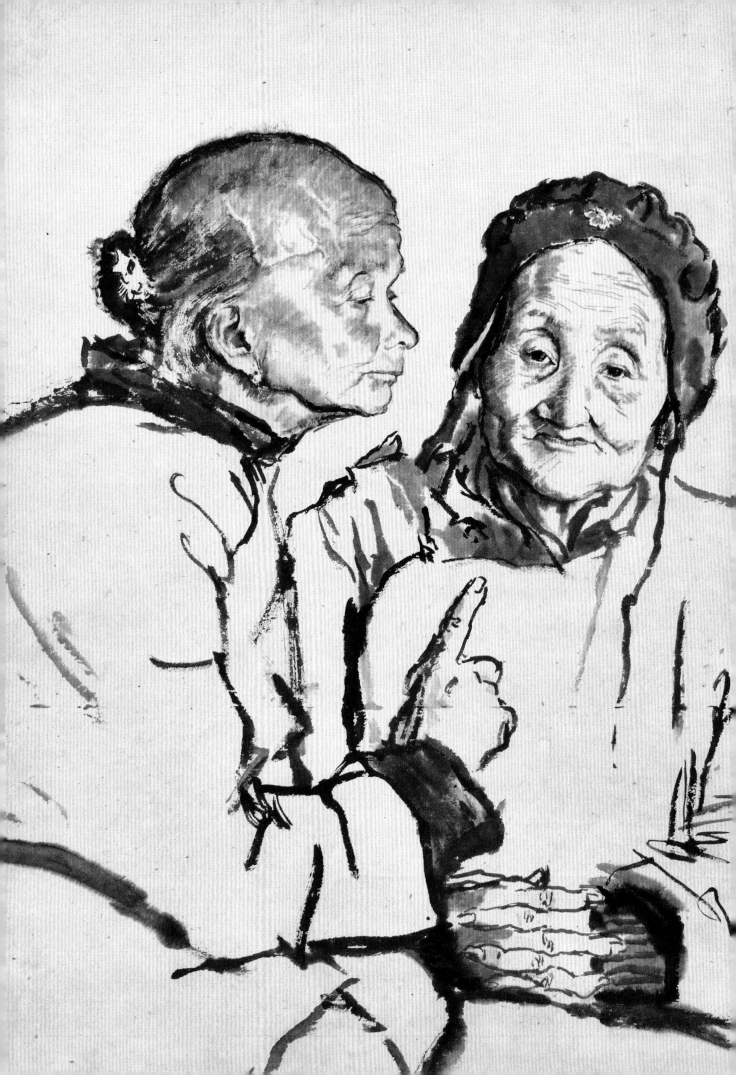

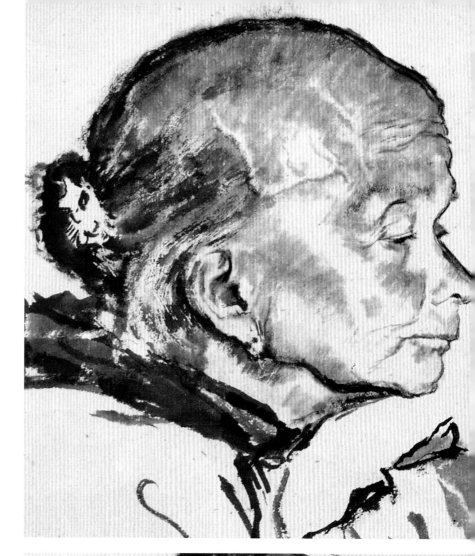

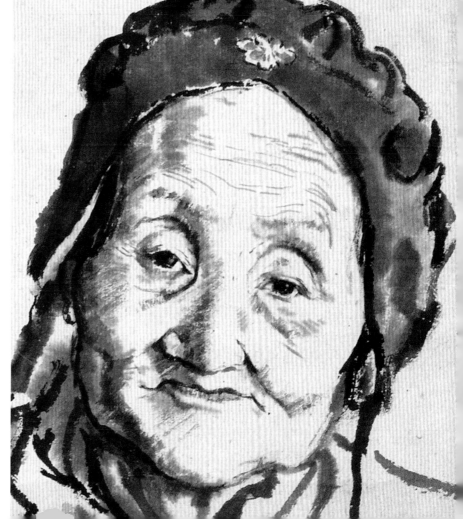

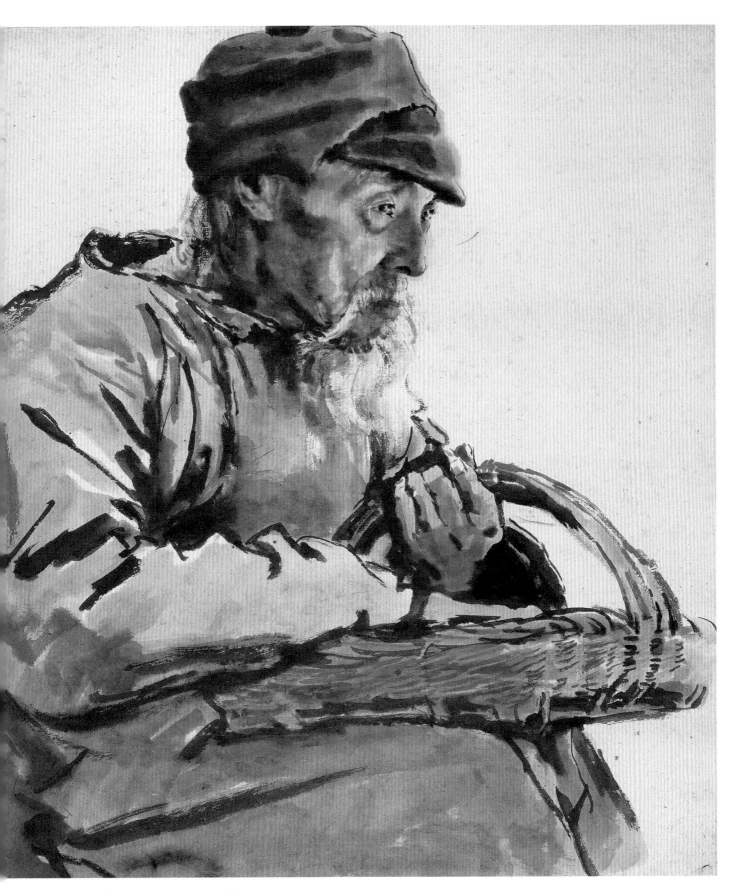

卖小吃的老人

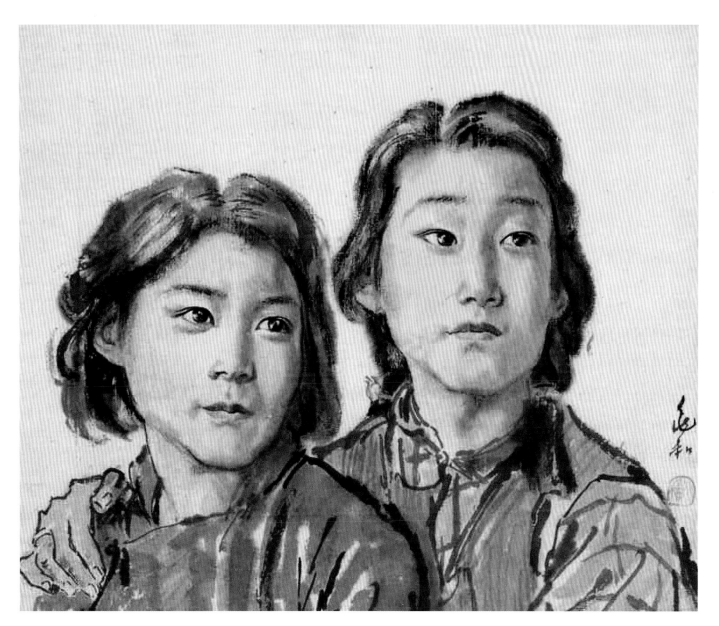

姊妹

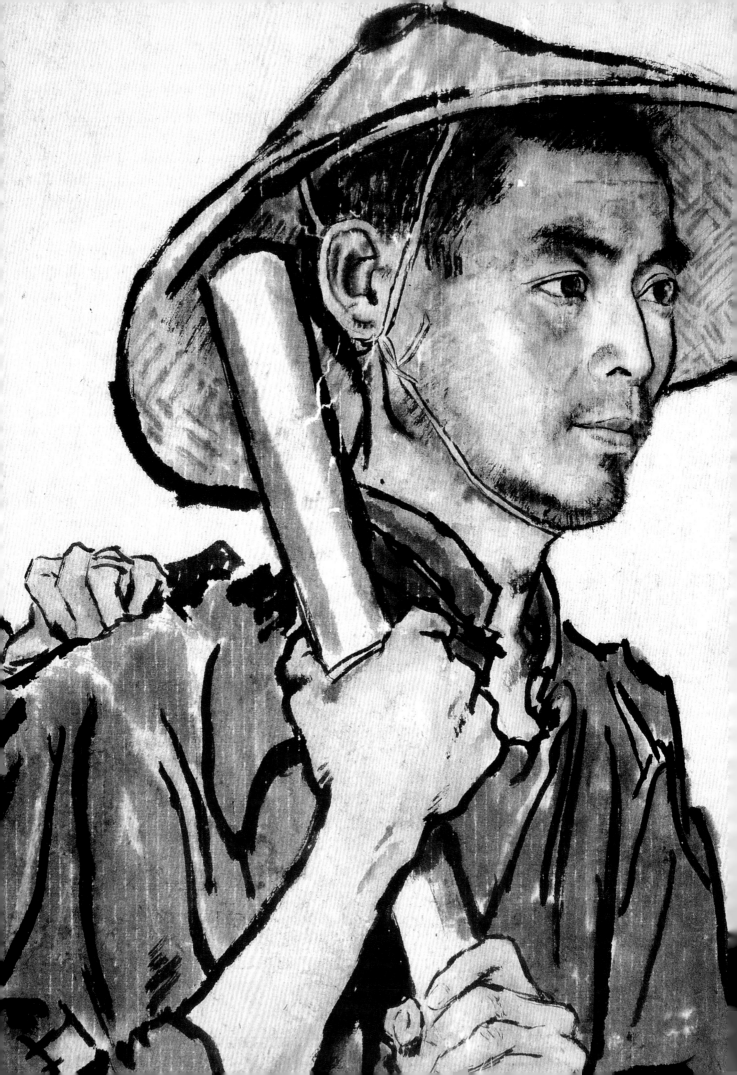

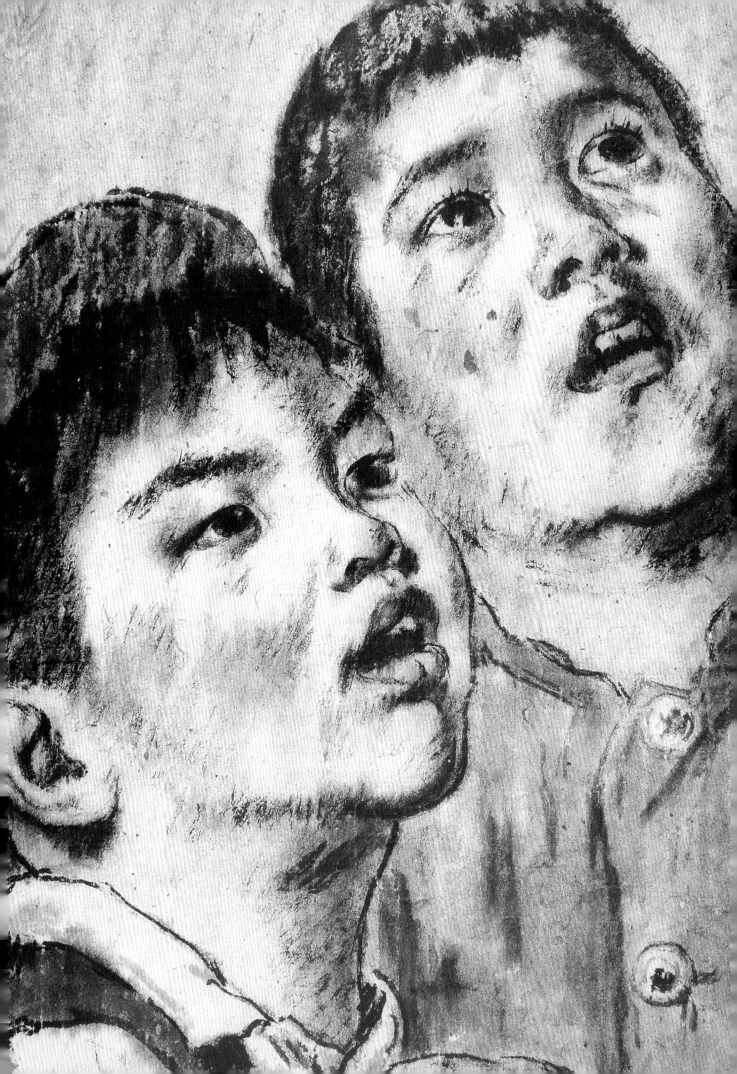

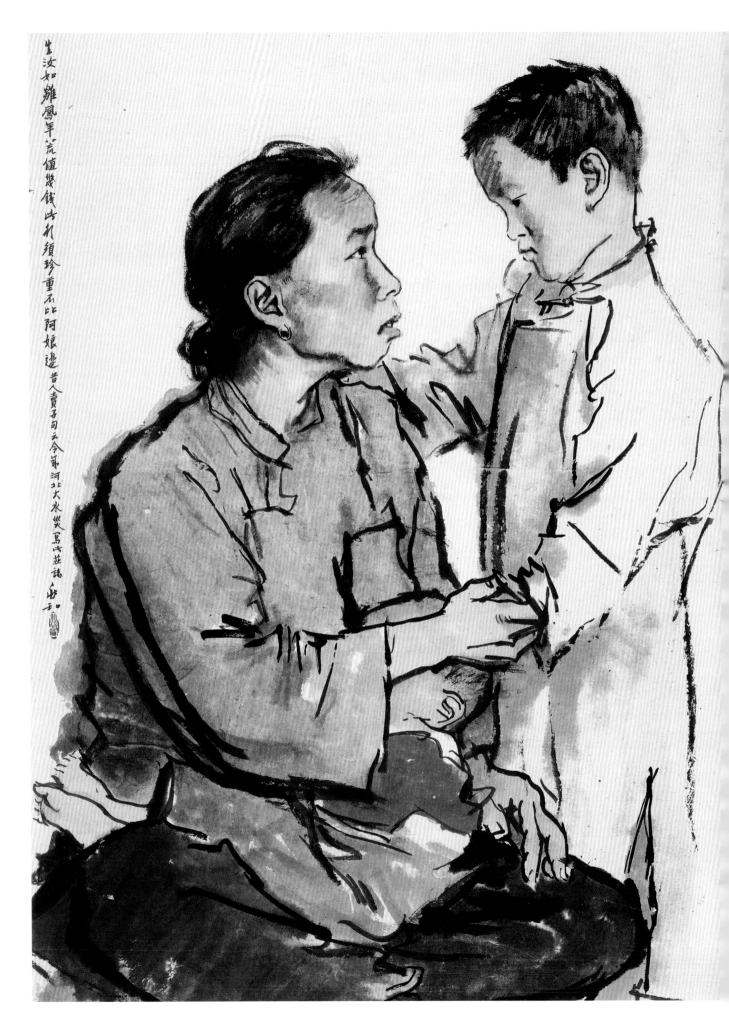

生汝如雛鳳年荒值幾錢此利須珍重不比阿娘邊昔人賣子句云今歲河北大水災寫此並誌 屺和

卖子图

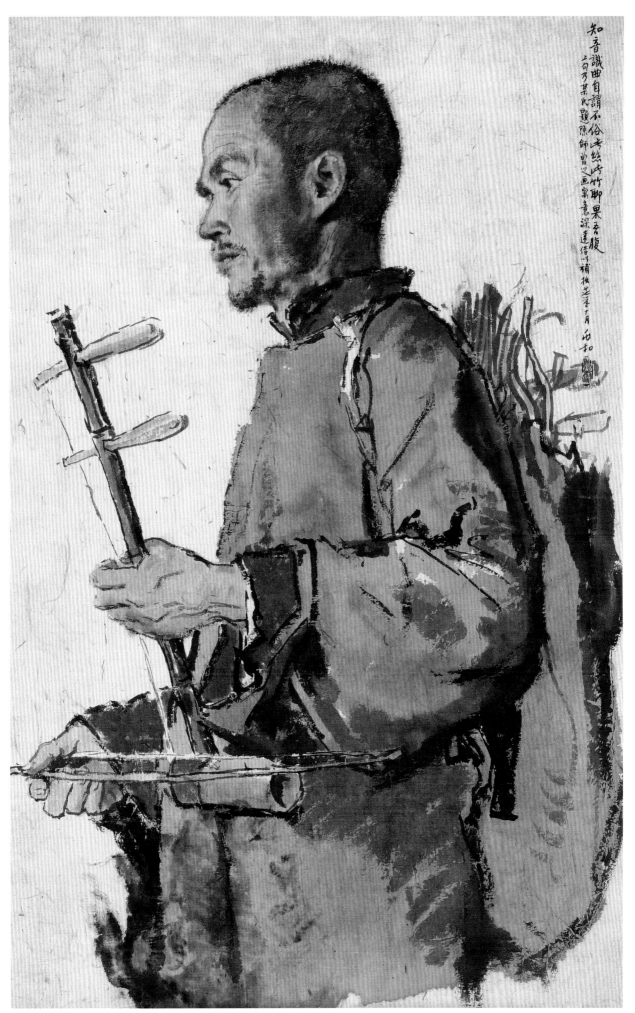

知音識曲自謂不俗 岑然峻竹聊果吾腹 上句乃某氏題陳師曾之画寓意深遠借以補拙芭茅丁月石和

胡琴

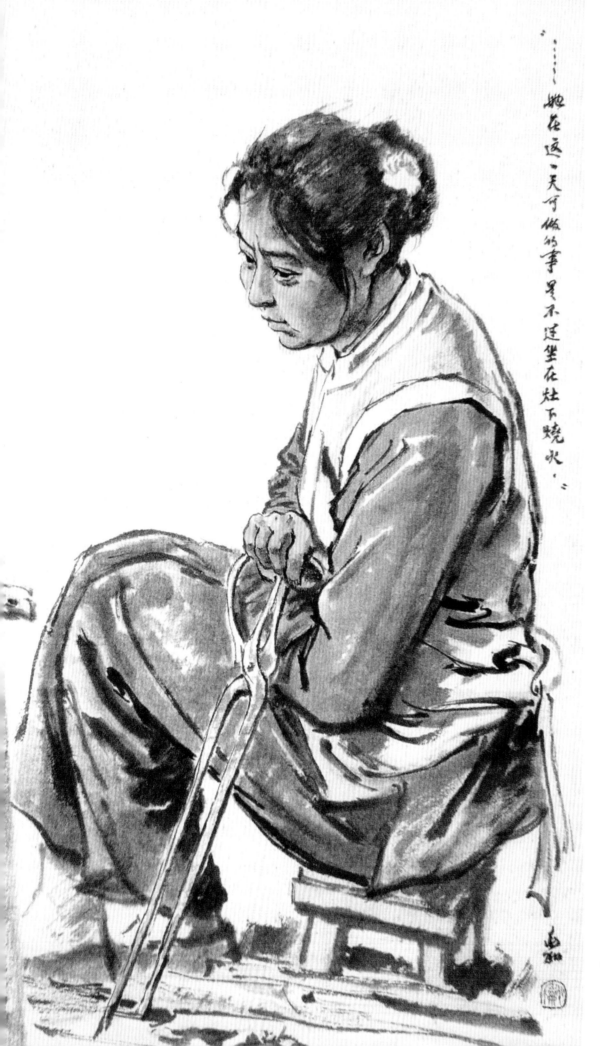

她在这一天可做的事是不过坐在灶下烧火。

祥林嫂

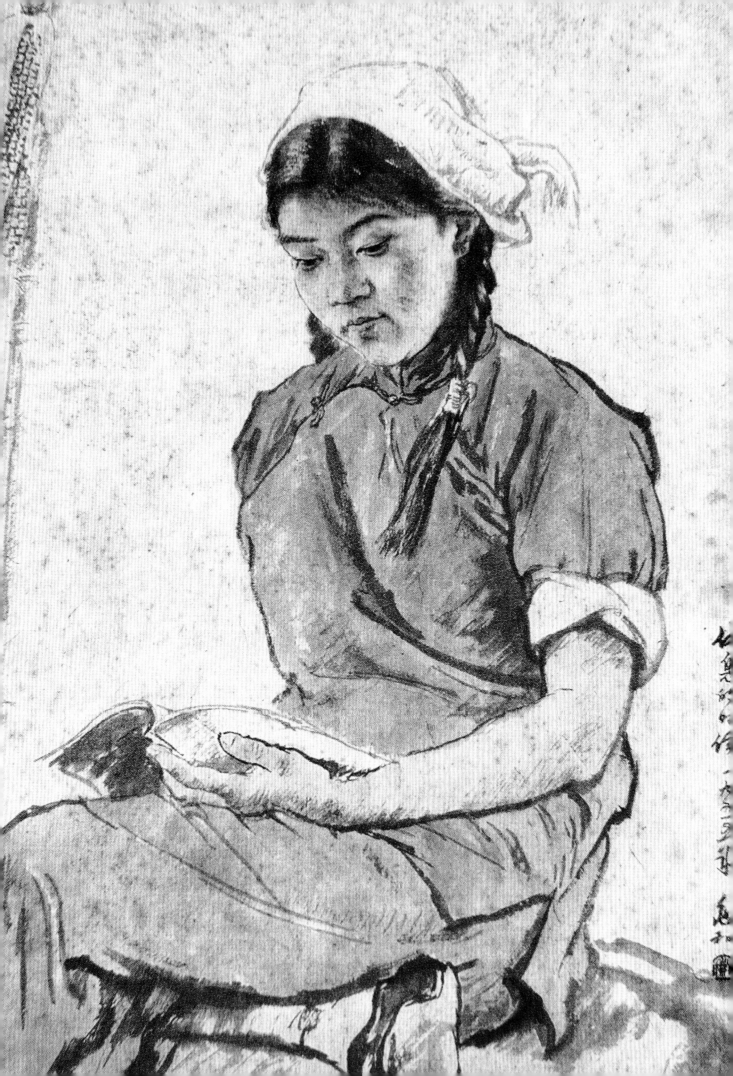

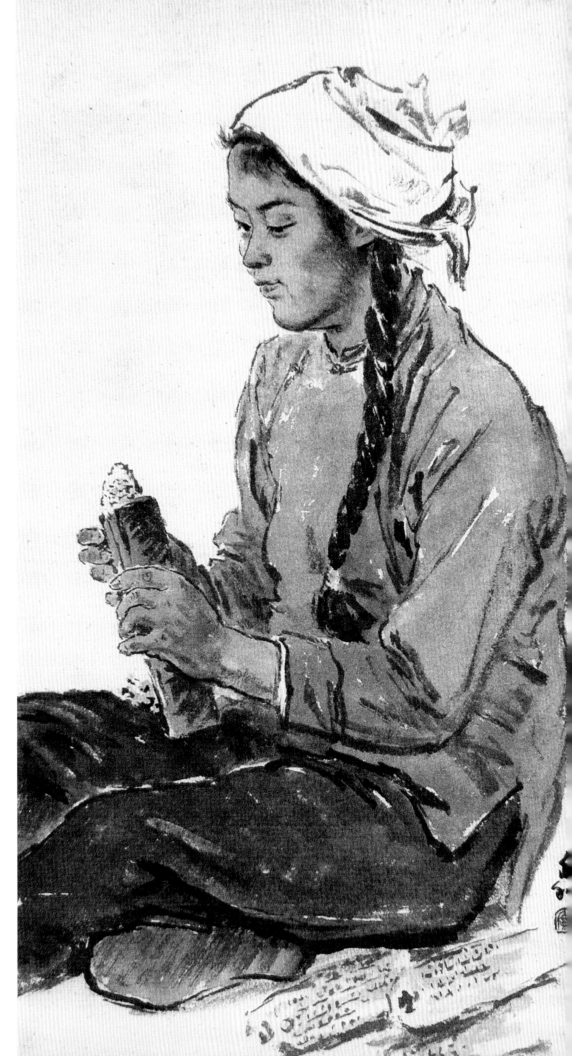

农家女

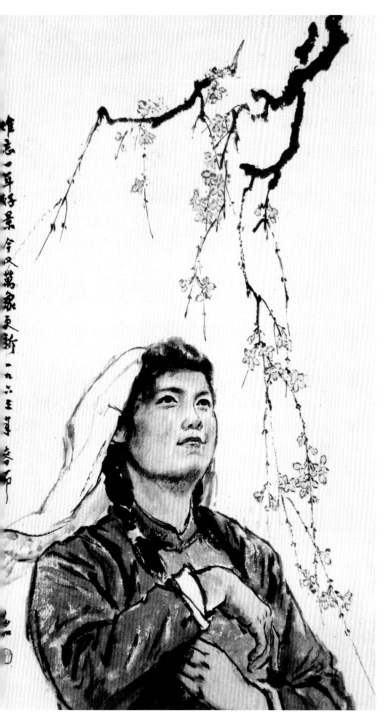

难忘一年好景

穿毛衣的女青年

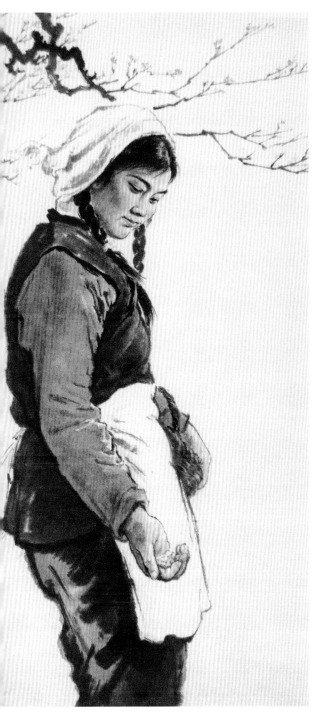

春播　　　　　　　　　　　　　　　　　　藏族女青年

打铁

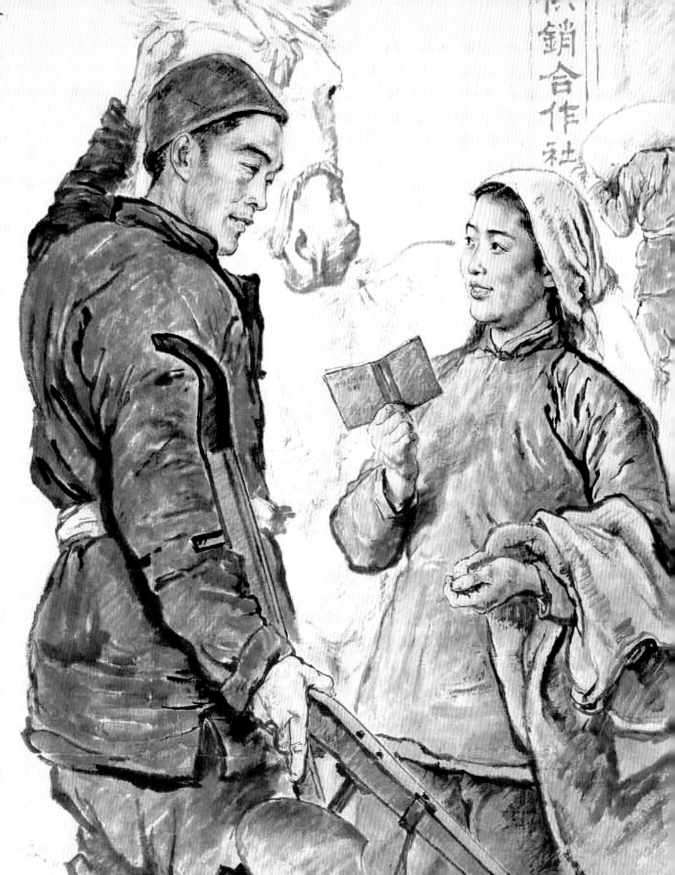

卖余粮

蒋兆和艺术简表

1904 年 5 月 9 日生于四川泸州；

1929 年—1931 年任南京中央大学图案教员；

1931 年—1932 年任上海美专素描教授；

1935 年—1937 年创办蒋兆和画室；

1938 年—1949 年在国立北平艺专、京华美专任教；

1950 年—1986 年任中央美术学院教授；

1986 年 4 月 15 日逝于北京。

他的艺术创作生涯可以分为以下几个时期：

实用美术时期（1920—1928）：在上海新新百货公司等处任美术设计，主要从事碳粉人像画，橱窗、广告牌、商标、时装等设计。

综合艺术探索时期：

图案画（1928—1930）：作有《慰》、《苦役》等。油画（1925—1936）：1925年作《黄包车夫的家庭》；1932年作《蔡廷锴像》等；1936年作《一个铜子一碗茶》。此间作有大量素描作品。

雕塑（1931—1935）：1933年作《黄震之像》；1934年作《孙中山像》；1936年作《齐白石像》。被称为"江南雕塑家"。此间，并开始作水墨人物画。

水墨人物画时期（1935—1985）：作《街头叫苦》、《朱门酒臭》、《卖子图》、《男儿自强》、《卖花女》、《甘露何时降》、《阿 Q 像》、《杜甫》、《李时珍》、《苏东坡》、《曹操》等大量作品，其代表作为1943年完成的《流民图》。

图书在版编目（CIP）数据

蒋兆和 ：蒋兆和人物写生讲义 / 蒋兆和著 ；蒋代平
编. -- 上海 ：上海人民美术出版社，2018.1
（书画巨匠艺库）
ISBN 978-7-5586-0614-4

Ⅰ．①蒋… Ⅱ．①蒋… ②蒋… Ⅲ．①水墨画－人物
画－国画技法 Ⅳ．①J212.25

中国版本图书馆CIP数据核字(2017)第276651号

书画巨匠艺库·蒋兆和
蒋兆和人物写生讲义

著　　者	蒋兆和	
编　　者	蒋代平	
出 版 人	顾　伟	
主　　编	邱孟瑜	
统　　筹	潘志明	
策　　划	沈丹青　徐　亭	
责任编辑	徐　亭　沈丹青	
技术编辑	季　卫	
装帧设计	译出传播	
制　　版	上海立艺彩印制版有限公司	
出版发行	**上海人民美術出版社**	
	（上海长乐路672弄33号）	
印　　刷	上海利丰雅高印刷有限公司	
开　　本	889×1194　1/16　15.5印张	
版　　次	2018年1月第1版	
印　　次	2018年1月第1次	
书　　号	ISBN 978-7-5586-0614-4	
定　　价	280.00元	